KB180787

2018 한양대학교 연극영화학과
캡스톤
창작희곡선정집

•

5

2018 한양대학교
연극영화학과

캡스톤

창작희곡선정집 5

평민사

차 례

*
*
*

펴낸이의 글 | 권용 · 조한준

한양대학교 연극영화학과에서는 2018년부터 학생들이 직접 창작한 공연 대본들을 엄선하여 〈캡스톤 창작희곡선정집〉을 출판하고 있습니다. 올해로 두 번째를 맞는 우리 학생들의 대본집 출판은 한국 문화예술계에 이바지하는 의미가 상당하다고 감히 자부합니다.

먼저, 현대 모든 산업 분야를 통틀어 중차대한 이슈가 된 새로운 '콘텐츠' 개발이라는 측면에서, 시작은 미약하지만 앞으로 무궁한 의미를 가질 역할을 할 것으로 기대합니다. 특히 하나의 작은 콘텐츠에서 발현되어 수많은 가지로 뻗어 나갈 수 있는 현대 문화예술산업 시장의 흐름 속에서 젊은 예술가들의 통통 튀는 아이디어들은 기성 예술가들에게 새롭고 신선한 자극을 선사할 것이라고 믿어 의심치 않습니다.

또한 예술을 교육받음에 있어, 단지 교육을 받는 것에서 멈추는 것이 아닌 그것의 결과물을 도출하여 세상 밖으로 선보일 수 있다는 것만으로도 학생들 스스로에게 독자적인 예술가로서의 자긍

심을 고취하고, 자신들의 창작 작업에 대한 책임감을 갖게 하는 긍정적인 시너지를 발휘할 것으로 사료됩니다.

여기 이 대본집에 기고를 한 우리 새내기 극작가들의 작품들은 기성 전문가 분들이 보셨을 때 다소 미숙하고 거칠 것입니다. 그래서 기존의 극작 공식과 문법에서 어긋나 있거나 공연으로의 실현 가능성 또한 부족한 작품들도 있을 것입니다. 그러나 이렇듯 기존의 틀에서 벗어난다는 것이 마치 작은 물줄기가 바다로 이어지듯, 오히려 무한한 가능성을 가진 참신함으로 이어질 수 있음을 믿습니다.

본 대본집이 출판될 수 있기까지 물심양면으로 도와주신 한양대학교 링크플러스 사업단의 문영호 부장님과 이여진 선생님께 감사의 말씀 전합니다. 또한 대본집 출판의 준비를 도맡아 진행해준 홍단비, 김선빈 작가에게도 고맙다는 인사 전하는 바입니다. 또한 본 대본집 발간의 의미를 함께 공유해주시어 기쁜 마음으로 출판을 진행해주시는 평민사 이정옥 대표님께도 감사의 말씀 전합니다.

우리 한양대학교 연극영화학과는 앞으로도 다양한 창작 작품들을 세상 밖으로 끊임없이 선보이는, 콘텐츠 창작의 마르지 않는 샘물이 될 수 있도록 최선을 다할 것입니다.

거꾸로 쥔 방패

김주헌 지음

등장인물

신 일경 (정혁)
강 수경
김 상경
이 상경
정 이경
그 외 인물들은 음성으로 등장.

무대

텅 빈 무대를 기본으로 10여 개의 의자를 활용,
이 의자들이 대도구, 소도구가 되고, 상황에 따라 바뀐 공간을 표현한다.

무대 위에 등장하는 인물은 오직 5명, 의무경찰 전투기동대 수호 격대 1분대 1소대원들뿐이다. 이들은 부여되는 다양한 직무를 수행 하기 위해 의자를 활용한다.

무대 밝아지면, 제식훈련 하듯 오와 열을 맞추어 등장하는 5인 의 소대원들.
의무경찰전투기동대의 노래를 부른다.

의자를 활용하여 음주운전 단속 모양새를 갖춘다.
객석 쪽에서 무대 뒤쪽으로 자동차가 지나가는 듯, 음주단속반 이 위치한다.
시간은 자정 무렵의 번화가.
정혁, 앞에서 헤드라이트가 비쳐 눈이 부시다. 이내 경례하며,

정혁 충성, 수고하십니다. 음주단속 있겠습니다. 여기 후 불어 주 시면 됩니다.

운전자가 음주측정기를 부는 소리.

정혁 가셔도 됩니다. 수고하십쇼.

다음 차량의 헤드라이트 때문에 재차 눈을 찡그리는 정혁.

정혁 음주측정입니다! 여기다,

운전자가 가래침을 뱉는 소리.

정혁　공무 중인데 뭐하시는 겁니까? 공무집행방해에 측정거부에, 예?

운전자　뭐 이 새끼야?

이 상경 뛰어온다.

이 상경　아 충성! 아이고~~ 선생님 죄송.

운전자　아니! 나도 927기야! 어디 이 새끼가 말이야!

이 상경　아! 선배님이셨습니까! 경례 제대로 박겠습니다! 충! 성! 선배님 정말 죄송합니다! 제가 선임인데 아주 그냥 조져놓겠습니다! 너그럽게 봐주시고 한번만 부탁드립니다!

운전자가 음주측정기를 부는 소리.

이 상경　감사합니다! 감사합니다! 고생하십니다! 수고하십쇼!

자동차 지나가는 소리. 이윽고 사라지자,

이 상경　야.
정혁　부르셨습니까?
이 상경　이 개새끼야. 넌 언제까지 그렇게 자존심 부릴래. 진짜 한번 쪼여줘? 응? 깡통차 탄 놈이 무시하고 침 뱉으니까 못 참겠어? 어디 뭣도 아닌 게 널 개똥으로 봐서? 어?

정혁	아닙니다.
이 상경	아니면 똑바로 해. 못하겠으면 표정관리하고 이 짬찌새끼야.
정혁	죄송합니다.
이 상경	남은 근무 똑바로 해라. 음주단속 지원 나왔다가 경찰들이 상관한테 좆 같이 보고하면 어떻게 되는지 알지?
정혁	맞습니다.

김 상경 등장하는데, 이 상경, 험악한 인상으로 지나쳐간다.

김 상경	(정혁에게) 야, 저 새끼 표정 왜 저래?
정혁	저 때문에 화나셔서 교양 좀 하셨습니다.
김 상경	저 새끼가 무슨 교양이야. 피곤하니까 화풀이 하는 거지. 뭔데
정혁	아, 그 단속하는데 제 손에 침 뱉어서. 그냥 저도 좀 당황해서…
김 상경	아유, 뭐 빡칠 수도 있지. 지는 짬찌 때 차에다 대고 욕해가지고 난리난 거 잊었나? 하여간 개구리 올챙이 적 몰라요.
정혁	아 그랬습니까.
김 상경	그래. 지도 그랬었으니까 니 걱정됐나보지. 나쁜 애 아니야. 너무 상처받지 말고 슬쩍 가서 아까 죄송했다 그래.
정혁	맞습니다.

| 경찰 | 대원들 사하나했다! 전원 복귀! |

음주운전 임무 수행 중이던 소대원들 전원 소리친다.

일동 수고하셨습니다!

조명 변화와 함께 음주단속 현장은 생활관으로 바뀐다.
의자들로 침대 등을 만든다.

방송 대원들 수고 많았고 지금부터 두 시간 동안 씻고 야식 간단히 먹고 취침할 수 있도록.

대원들 무대 뒤에서 컵라면 꺼내온다.

정 이경 많이 드십쇼.

이 상경 (정혁에게) 너 왜 안 먹어.

정혁 아… 저 없어서…

이 상경 내 관물대에 하나 있으니까 꺼내먹어.

정혁 아…

이 상경 뭐 내가 가져와서 물도 부어줘?

정혁 아닙니다. 감사합니다.

대원들, 라면을 들고 와 앉는다.

정혁 아까 죄송했습니다. 말씀하신 거 명심하겠습니다.

이 상경 닥쳐라. 지금 집중하고 있으니까.

정혁 죄송합…

이 상경 아 알겠어. 남자새끼가 왜 이렇게 뒤 끝이 길어. 난 까먹고 있었구만. 그리고 뭐 나한테 죄송할 일이야? 닥쳐 이제.

정혁 살짝 웃는다. 컵라면을 먹으며 티비를 본다.

김 상경 이제 치우자. 넌 안 씻냐?
이 상경 닥쳐라. 피곤하니까 바로 잔다. 씻으면 잠깬다.

정 이경, 다 먹지도 못한 라면을 허겁지겁 입에 넣는다. 일어서서
다른 대원들의 컵라면을 치우러 간다.
정혁이 일어서서 정 이경한테 손짓한 후 자신이 챙긴다.
정 이경, 꾸벅 인사한다.
정혁, 미소를 지으며 다 모은 컵라면을 정 이경에게 준다.
컵라면을 들고 정 이경 버리러 간다.
정혁은 책상을 닦는다.
대원들 모두 자리에 눕는다.
조명이 어두워진다.
어둠 속, 대원들의 코고는 소리.

방송 중대 기상하십쇼.

이 상경 아 뭔데. 왜 이렇게 일찍 깨워. 정빈데.

방송 오늘 아침에 급하게 일본 규탄 시위로 인해 일본 영
사관 시설경비 출동이 잡혔으니 대원들은 장비 장구
챙기고 배치표 받아서 기대마 앞에 사열할 수 있도
록 합니다. 이상.

이 상경 야! 정 이경!

정 이경, 아직 자고 있다. 정혁이 얼른 흔들어 깨운다.

정 이경 부, 부르셨습니까?

이 상경 미친놈이, 자고 있었냐?

정 이경 아, 아닙니다!

이 상경 신 일경! 저 새끼 자고 있었어, 일어나 있었어?

정혁 일어나 있었습니다. 슬리퍼 찾고 있었습니다.

정 이경, 남들 눈을 피해 정혁에게 슬그머니 인사한다.

이 상경 너 가서 배치표 받아와!

정 이경 맞습니다!

강 수경 등장.

강 수경 뭐야.

강 수경의 등장에 나머지 대원들 순간 정적이 온다. 누구라 할 것 없이 재빠르게 인사를 한다.

대원들 수고하십니다. 강 수경님 잘 다녀오셨습니까?

김 상경 저희 오늘 경력 원래 정비인데 출동으로 바뀌었습니다.

강 수경 근데 거기서 뭐해?

대원들, 침대에서 후다닥 뛰어나온다.

대원들	바로 준비하겠습니다!
강 수경	정 이경, 너는 신 일경이랑 같이 근무표 받아오고 신 일경은 장비장구 챙기러 가라. 정 이경은 돌아와서 물가방 챙겨놔. 상경 둘, 너희 둘은 너희 꺼 챙기고 밑에 애들 장비장구랑 복장 확인해줘. 아, 김 상경은 무전기 배터리 확인해라.

이때 무대 밖에서 들려오는 음성.

소대장	아이고오. 강 수경이 복귀하자마자 이게 무슨 일이야. 나가서 사고 없었고?

강 수경은 그를 맞이하는 태도로 무대 밖을 향해 입을 연다.

강 수경	아닙니다. 덕분에 잘 다녀왔습니다.
소대장	그래그래. 뭐 강 수경이 알아서 잘 하겠지. 그래도 니 있을 때 출동 있어서 다행이네. 내가 할 일 좀 덜겠네. 허허.
강 수경	아닙니다. 30분 안에 대장님 장비장구까지 준비해서 사열하겠습니다.
소대장	아이고. 니 제대하면 내 마아아이 바빠지겠네. 나중에 끝나면 불러라.
강 수경	뭐해. 일 해.

대원들 흩어진다.
강 수경, 옷 갈아입는다.
이윽고 대원들, 장비장구를 나눈다.

김 상경 끝났습니다.

강 수경 개인적으로 전화 통화하거나 정비할 거 있으면 다녀와라. 5분이다. 그리고 지갑 챙겨라. 오늘 식사, 밖에서 쉬는 시간에 개인적으로 사먹는다니까.

대원들 맞습니다!

전화부스.
이 상경, 이미 전화부스에서 전화하고 있다. 얼굴엔 미소가 가득하다.
정혁이 다가와 이 상경에게 목례를 한다.
이 상경, 전화 통화하며 끄덕인다.
정혁 부스에 들어가서 전화를 건다.
긴 신호음. 아무도 받지 않는다. 전화 끊는다.

이 상경 아 그리고 오늘 근무 나갈 때 돈 더 부쳐드릴게요. 엄마. 아무슨 군바리가 돈 쓸 데가 어디 있다고. 나, 갑니다! 저녁에 들어오면 전화 또 할게요!

조명 변화와 함께 다시 제식 훈련하듯 움직이는 대원들.
그 위로 들리는 소대장 음성.

소대장 다행히 시위 관리가 아니라 단순 시설 경비니까 좋게 생각하고 오후 교통 근무는 종산하고 일영사관으로 간다. 근무 조는 두 명씩 순서로 계교대해서 2시간씩 근무하게 된다. 이상. 대원들 승!

대원들 승!

버스 안.
아까 침대로 썼던 의자를 꺾어 두 줄로 맞춰 버스 안처럼 만든다.

이 상경 아휴, 쪽바리 새끼들은 왜 우리보고 경비를 서래. 씨벌놈들
이. 이러니까 지들이 잘한 줄 알지. 뚜까 쳐 맞게 냅둬야지.
괜히 지키는 우리만 욕 처먹고. 야, 정 이경, 맞아 아니야?
정 이경 맞습니다!
이 상경 맞긴 뭘 맞아. 한 대 맞을래?
정 이경 아, 아닙니다!
김 상경 그만해라 좀! 그만, 그만!
이 상경 (웃으며) 그래도 이렇게 챙겨 주는 거 나밖에 없잖아. 맞아 아
니야?
정 이경 맞습니다!

영사관 앞.
음향으로 일본을 규탄하는 시위 소리가 멀리 들린다.
상황을 대원들이 멀찌감치 바라보고 있다.

강 수경 도착! 이 상경, 신 일경 .다녀와라.
이 상경, 정혁 다녀오겠습니다.

이 상경과 정혁, 앉아있던 의자를 짝 펴 손에 걸고 방패처럼 만
든다.
걸어 나간다.

시설 경비 근무지.

이 상경, 정혁 둘이 나란히 쉬어 자세로 정면을 응시하며 근무를 한다. 곧 시위자 음성이 들린다. 근무 서던 대원들, 의식한다.

시위자 야이 자식들아! 어디 남에 나라에 와서 헛짓거리 야!!

이 상경과 정혁이 우왕좌왕하다 뛰어간다. 방패로 막아선다.

이 상경 선생님. 이러시면 안 됩니다. 돌아가세요!

시위자 야 이 새끼들아! 너희 어느 나라 경찰이야! 너희는 국민도 몰라!

이 상경 그래도 이러시면 안 됩니다. 저희도 어쩔 수 없습니다! 야! 너 잠깐 똑바로 막고 있어! 나 무전할 테니까.

정혁 맞습니다!

이 상경, 뒤돌아 한손을 펴서 등으로 막으며 무전을 한다.

이 상경 1소방장, 여기 이 상경입니다!

소대장 어! 비연!

이 상경 재고날 때 진자들이 갑작스럽게 들이닥치는 풀밭 좋다합니다! 어떻게 솔치할 지 종시 부탁드립니다!

소대장 아 내 지금 뛰간다! 잡고 있고 뭐 위해 가하는 사람 있으면 체포해라! 마 어떻게든 잡고 있어라!

이 상경 맞습니다!

이 상경, 무전기 아무데나 꽂고 두 손으로 다시 막는다.

이 상경 야! 소대장님 오신다니까 버려라! 누가 허튼짓하면 바로 체포한다!

정혁 자, 잘 못 들었습니다!?

시위자 뭐 이 새끼야!? 체포!?

이 상경과 정혁, 막고 있다가 넘어진다.
무대 뒤에서 계란들이 날아온다.

이 상경 씨발! 야, 체포하자!

정혁, 넘어진 채로 기훈이 뛰어간 쪽을 가만히 쳐다본다.
이 상경, 뛰어가다가 뒤로 튕겨 나가며 벽에 부딪히고 넘어진다.
그 순간에 대원들이 뛰어온다.

강 수경 가서 막아!!

대원들 단체로 의자를 들고 와 막고 합을 맞춰 밀어내고 바닥에 찍는 행동을 두 번 한다. 그리고 수갑을 꺼내 허공에 채운다.
조명이 꺼진다.

잠시 후 다시 밝아지면 생활실.
정 이경은 "수고하셨습니다"를 연발한다.

대원들은 의자를 생활실처럼 다시 만든다.
정 이경, 옷을 받고 돌아다니며 흘러내리는 옷들을 힘겹게 받아 든다.
강 수경, 수건으로 머리를 털며 들어온다.
김 상경, 샤워 바구니를 들고 퇴장한다.
정혁은 털썩 자리에 앉아 멍하게 허공을 응시한다.
정 이경, 정혁에게 다가온다.

정 이경 신 일경님, 혹시 저 조금만 도와주실 수…

정혁 … 넌 시발 혼자 할 수 있는 게 없냐?

정 이경 아… 죄송합니다. 다녀오겠습니다.

정 이경, 빨랫감 들고 퇴장.
들려오는 소대장 음성.

소대장 다들 수고 많았다. 오늘 그래도 시위자들 잘 진압했 고 또 보고체계도 아주 잘 지켜주고, 상황대처도 잘 해줘서 위에서도 칭찬이 있었다. 그 영사관 쪽에서 도 그 피해에 대해서 너그럽게 넘어가줬으니까, 너 무 걱정하지 말고 이 상경도 뭐 많이 다친 거 아니 고 적당히 얼음찜질만 좀 해주면 된다니까 걱정하 지 마라. 수고했다. 낸 퇴근한대이 이상!

대원들 수고하십쇼.

이 상경 등장. 오른쪽 눈 주위에 얼음으로 찜질하며 들어온다. 두

리번거린다. 정혁을 발견하고 빠르게 정혁에게 걸어온다.

이 상경　야, 이 미친 새끼야.

정혁　부르셨습니까?

이 상경　어딜 처 앉아있어. 안 일어나?

정혁 일어난다.

이 상경　개새끼야. 그런 상황에서 얼을 타? 미친놈이 정신 안 차리냐?

정혁　아니. 전 그게 아니라…

이 상경　하? 이 새끼 봐라? 아니? 아니!?

정혁　죄송합니다.

이 상경　뭐, 뭐! 말해봐, 이 새끼야! 쪽바리 새끼들을 대한민국 경찰이 왜 지켜줘야 되나, 뭐 그딴 소리 하기만 해! 좆만한 새끼야.

강 수경　이 미친 새끼가 입에 걸레를 처 물었나. 안 닥쳐? 누구 앞에서 교양질이야!?

이 상경　… 죄송합니다.

강 수경　알면 꺼져.

이 상경, 얼음수건을 눈에 갖다댄 채로 수건과 샤워 바구니를 챙겨 박차고 나간다.
강 수경 멍하게 있는 정혁의 멱살을 낚아챈다.

강 수경　앞으로 되도 안한 이유로 뻘짓하거나 얼 타는 거 또 보이면 뒤질 줄 알아라. 알겠어?

정혁 … 죄송합니다.

대원들 돌아온다.
정혁, 돌아서서 홀로 객석을 향해 서 있다.

정혁 시발

정혁, 전화 부스에 들어선다.
전화를 마치고 나오는 이 상경과 마주친다. 이 상경은 입에 웃음
기가 있다.

정혁 수고하십니다.

이 상경, 정혁을 보고 표정 굳는다. 정혁, 시선을 피하다 이 상경이
사라지자 부스 안으로 들어간다. 전화 건다.

정혁 어 아빠.

남자 어 정혁아. 미안한데 아빠가 지금은 바쁜데. (주변에
 얘기하는 듯) 아, 예! 동지분 금방 가겠습니다!

정혁 아빠, 지금 퇴근할 시간 아니가? 뭐 회식이가?

남자 아, 어, 그래. 지금 분위기가 좋아가지고, 아빠가 지
 금 좀 빠지기가 그렇네.

정혁 어 알겠다. 아빠 잘 있재?

남자 용돈 필요하나? 미안한데 아빠가 지금은 좀 어려운데…

정혁 아 무슨 내가 맨날 돈 달라 하는 사람이가? 그냥 연락 안 한 지 좀 된 거 같아서 전화해봤다.

남자 니는 임마 친구한테도 연락하고 해라. (웃으며) 지겹다, 지겨버.

정혁 친구들이랑은 컴퓨터로 연락한다. 아빠도 어플 하나 깔아라. 얼마나 편한데.

남자 알았다. 알았다. 아빠, 진짜 간다. 바쁘다.

정혁 어 아빠 별 일 없는 거 맞재? 좀 이상하다.

남자 걱정마라. 끊는다.

정혁 어.

전화 끊긴 음.
정혁은 쓸쓸하게 전화 부스를 떠난다.
조명변화와 함께 군장 등을 챙기느라 분주한 소대원들.

이 상경 아, 씨발! 무슨 출동이 이렇게 갑자기 바뀌어?

소대장 아, 아. 잘 들어라. 내용은 포항 회사 노조 농성이고 우리는 거기서 시위 집회 관리하고 위급상황시 진압한다. 뭐 규모가 좀 있어서 긴장을 해야겠지만 너무 겁먹을 필요는 없다. 시위자들이랑 최대한 마찰 없이 특이사항 만들지 말고 무사히 끝내고 올 수 있도록. 이상.

대원들 수고하셨습니다.

시위현장.
대원들, 각자 진압복을 착용하고 방패 들고 서 있다.

소대장 대원들! 생각보다 강성시위가 될 것으로 예상된다! 돌발 상황이 여기저기 막 터지고 있어! 진행 추이가 종산 시간도 좀 늦어질 것으로 예상된다! 유념하고 긴장하도록.

대원들 맞습니다!

점점 다급해지는 무전기 소리.
점점 가까워 오는 꽹과리 소리, 구호 소리.

이 상경 아, 좆 됐네.
김 상경 신 일경아, 괜찮냐? 좀 피곤해 보인다.

정혁	아 아닙니다. 고향 오니까 싱숭생숭해서.
김 상경	아 맞다! 너 포항이 고향이지?
정혁	맞습니다.
소대장	자 대원들 우리 차례다! 위치로!
강 수경	위치로!
대원들	위치로!
강 수경	교차로 2차선 막고 차단대형!
대원들	차단대형!

대원들 관객석에 거리를 두고 붙어 선다. 훈련 받은 대로 흔들리지 않고 정면을 응시한 채 서 있다.
시위자들의 구호 소리가 가까워진 듯 크게 들린다.
시위자들 중 남자의 음성이 들린다.

남자	이것들이! 너희들은 경찰이라면서 누구 편이야? 시민이 지나가는 길 막아도 돼? 니들이 기업 지켜주는 사람이야!?
강 수경	대꾸하지 마라! 긴장해라!
남자	여러분! 이게 민중의 지팡이라는 경찰입니다! 저희 노동자의 힘을 보여줍시다!

큰 함성소리가 확 커진다.
동시에 대원들, 서로 바짝 붙는다. 방패를 몸 가까이 붙인다. 휘청거린다.

정혁 이 씨발새끼들이….

뒤에서 강 수경이 정혁의 한쪽 어깨를 한 손으로 꽉 잡는다.
정혁이 흠칫하고는 씩씩거리며 참는다.
그 순간 뒤편에서 각종 물건들이 무대로 날아온다. 대원들 방패
로 막는다.

무전 당하고만 있을 거야? 수호대! 진압해라. 내가 책임
진다.

앞에 방패 들고 있는 정혁과 정 이경이 방패를 옆으로 빼 길을
연다.
이 상경, 나와서 시위자 잡고 데리고 간다(마임).
방패 다시 닫는다.

이 상경 시발새끼들! 야 잘했어!
정혁 감사합니다!

대원들 다시 서로 바짝 붙는다. 점점 뒷걸음질치며 밀린다.

무전 1소대 그쪽 밀리잖아! 뭐하나!

강 수경 더 밀어! 버텨!

무전 명령 떨어졌다! 전대원 진자들 차로 밖으로 밀어 올
려!

대원들 관객석 앞으로 빠르게 뛰어가 바짝 붙어 방패를 찍는다.
방패 뒤에서 보조 해주던 대원들은 진압봉을 앞으로 찌른다.
방패를 쥔 대원들은 꽉 잡고 머리를 방패 밑으로 숨긴다.

강수경 밀어 올려!

남자 야, 이 새끼들아!! 니들은 아버지도 없어. 이 자식들아!! 시키
면 다 이래도 되는 거야!

정혁, 머리를 들어 정면을 본다. 정혁에게만 핀 조명이 떨어진다.
나머지 대원들은 정지 상태. 그 중 강 수경에게도 핀 조명이 떨어
진다.
그 모습을 지켜본다.

정혁 아빠?

대원들, 다시 움직인다. 강 수경 멍하니 있다가 무전기를 다시
들어올린다.

강수경 밀어 올려!

대원들 밀어 올려! 밀어 올려!

대원들 밀어 올린다. 정혁은 가만히 있다. 이 상경이 일어나서 정
혁의 등에 힘을 실어 보탠다.

이상경 뭐하냐! 밀어 올리라니까!

대원들이 계속 뒤로 밀린다.

방패 잡고 있던 정 이경은 뒤로 나자빠지며 쓰러진다.

이 상경은 열심히 진압봉으로 앞을 찌른다.

이 상경, 무언가에 맞고 쓰러진다.

무전　그쪽 1소방 뭐하나! 정신 차려!

정혁도 계속 뒤로 밀리며 쓰러질 듯 주춤거린다.

무전　대열 재정비! 대열 재정비! 후퇴! 후퇴!

대원들 재정비하려 일어나려다 전부 격하게 쓰러진다.

동시에 조명 꺼진다.

조명 다시 켜지면 앞의 상황에 이어진 시위현장.

대원들, 오와 열을 맞춰 방패를 버스 내부로 만들고 앉는다.

대원들은 만신창이다. 대원들은 아무 말 없이 가만히 앉아있다.

대원들 방패를 생활실처럼 만든다.

목소리　강 수경아.

목소리　강 수경! 뭐하나! 밀어 올려!

목소리　(강) 아빠?

목소리　밀어 올리라니까 1중대!!

목소리　(강) 려… 밀어 올려. 밀어 올려! 밀어 올려!!

목소리　하차!

대원들 방패를 생활실처럼 만든다.

이 상경 신 일경.

정혁 부르셨습니까.

이 상경 미친새끼가 영창이라도 다녀와 봐야 고상한 척 못하지. 미 꾸라지 같은 새끼가 어디서 우리 개고생 하는 거 좆 같이 보고!

강 수경 이 상경. 이 개새끼, 한마디만 더 해라.

이 상경 뭐가 말입니까? 제가 틀린 말 했습니까? 전역할 때 다 됐다 고 이미지 관리합니까?

김 상경 야! 너 미쳤어!? 그만 안 해?

강 수경, 이 상경에게 가서 멱살 잡는다.

강 수경 미친 새끼가 뭐라 그랬어.

이 상경 이미지 관리하냐고 했습니다.

강 수경 더 지껄여봐.

이 상경 우리가 뭘 잘못했습니까? 그 틀딱이 빨갱이새끼들이 우리한 테 화풀이하고 우린 두들겨 맞기만 했는데! 우리가 왜 욕 처 먹고, 그것도 저 새끼 하나 때문에! 그리고 어디 이 새끼가 우릴 뭐 지 발톱에 때만큼이라도 생각하는 줄 압니까?

강 수경 말 가려서 해라.

이 상경 강 수경님! 아니 뭐 전역도 얼마 안 남았는데!

말리는 강 수경한테 소리치는 이 상경.

이 상경 야! 강위진 넌 씨발 짬찌 때부터 같이 뺑이치고 고생 다 한 우 리는 뭣 같이 보고 왜 저 폐급새끼들한테는 빌빌 기는데? 어?

김 상경 그만하라고!

이 상경 뭐, 니네 아빠라도 거기 있었냐? 어?

강 수경 이 씨발새끼가! (주먹을 들어 올린다)

정혁 아빠.

이 상경 뭐라는 거야? 넌 닥쳐 새끼야. 너 때문에 이러고 있는 거니까.

정혁 거기 우리 아빠 있었다고.

사이.

정혁 우리 아빠 거기 있었다고. 내가 씨발 방패로 내 아빠를 막고 있었다고. 니들이 우리 아빠를 방패로 때리고 내려찍고 있었 다고! 우리 아빠 빨갱이 아닌데! 우리 아빠 나이는 좀 있어도 틀딱이 아닌데! 쫓겨난 건 우리 아빤데! 내가! 니들이! 우리 아빠 밀치고 막고 있었다고!

기훈 … 어쩌라고. 내가 니 애비 짤리던 말던 무슨 상관이야? 그 럼 내가 아 신 일경 아버님. 지나가십쇼. 그럴까? 어? 씨발 놈아?

정혁 닥쳐. 시발새끼야!

기훈 이제야 좀 사람 같네. 야, 너 혼자 뭐 대단한 의식이라도 있 는 거처럼 굴지 마. 병신새끼야. 니 애비가 니 앞이 아니라 니 뒤에 있으면 어떡할래? 그때도 그 새끼들한테 뚫릴래?

정혁 가르치려 들지 마. 여기서나 선임이지 나가면 재활용도 안 되는 폐기물새끼가.

기훈 좆까. 병신아. 사리분별 못하고 폐급짓 하는 니 새끼 있을 자 리가 있는 줄 알아? 너도 니 애비 닮아서 쫓겨날 거다.

정혁, 이 상경을 주먹으로 친다. 쓰러진 이 상경을 덮쳐 소리를 지르며 계속 친다. 나머지 대원들 온 몸으로 정혁을 막는다.

조명 어두워진다. 조명 공간이 좁아진다. 그곳으로 정혁이 와서 경례하고 앉는다.

목소리 그래. 정혁아 좀 괜찮나?

정혁 맞습니다.

목소리 사정은 들었다. 시위현장에 아버지가 계셨고 거기에 너가 많이 힘들어 했던 거 같다고. 그런 비극에 대해 안타깝게 생각하고 참 우리가 하는 일이 모순적이다–하는 생각이 든다.

정혁 괜찮습니다.

목소리 네 사정은 많이 안타깝고 또 평소에 열심히 하던 대원인데 우리도 비통한 마음이고 또 어떻게 위로를 해줘야할까 하는 게 우리 직원들 마음이다.

정혁 감사합니다.

목소리 근데 우리도 명령을 받는 입장이고, 사고가 있으면 보고를 해야 되고, 또 처리를 해야 되는데… 거기에 있어선 보호하기가 힘들고 처벌은 피하기가 힘들 거 같다.

정혁 맞습니다.

목소리 그래서 우리도 많이 속상하지만 영창 2주만 다녀와라. 공적제제는 너가 전출 갈 부대에 잘 얘기해서 3개월 정도로 잘 마무리 했다. 하극상에 폭력인데 그에 비하면 너그러운 판결이다. 뭐 이의 있나?

정혁 없습니다.

목소리 그래. 괜찮겠어?

정혁 맞습니다.

목소리　　수고했다. 나가봐라.

정혁 경례를 한다. 조명 꺼진다.

끝.

작가의 글 | 김주헌

아버지한테 물어보고 삼촌한테 물어보고 형한테 물어봐도 군대에서 많이 맞았다고 합니다. 내 주변사람들은 다 맞았는데 도대체 누가 때린 걸까요? 때린 사람은 왜 내 주변에 없을까요? 제가 군대를 가보니 알았습니다. 때린 사람이 나였다는 걸. 우린 조직 속에서 꽤나 주도적으로 폭력을 행하고 있습니다. 때리는 것만이 폭력이 아닙니다. 가르쳐준다는 이유로 같이 잘해보자는 뜻으로 행하는 많은 행동들, 무엇이든 정당화 될 수 없겠지만 정당화된다고 믿었습니다. 그 행동들이 우리를 지키고 유지해 나간다고 이 정도는 필요하다고 생각했으니까요. 그렇게 우리는 사회를 나와서 튀는 행동을 하는 어린 친구들을 보면 얘기합니다. '저놈 군대를 안 갔다 와서', '너 군대 가봐라.' 그렇게 폭력으로 지탱해 나가고 있는 우리사회는 문제가 있다고 생각했습니다. 그래서 글을 쓰기로 했습니다.

풍율리엔 죄가 많다

홍단비 지음

등장인물

할매
늙은남
아지매
젊은남
여인 / 송씨

무대

전체적으로 썰렁한 무대 중앙에 타고 남은 나무 밑동들이 다리가 되는 기다란 나무 벤치가 놓여있다. 그 옆엔 건들면 끼끽 소리를 내는 철제의 마을 표지판 하나. 관객석을 산비탈에 난 찻길로 상정한다.
뒤편에는 너르게 펼쳐진 민둥산.

풍율리 버스 정류장.
아지매, 젊은남, 늙은남, 할매, 벤치에 나란히 앉아 도로에 지나가는 차들을 구경하는 중이다.
간간이 전조등 불빛이 왼쪽에서 오른쪽으로 지나가고 넷의 고개도 그 방향으로 돌아간다.

늙은남	또 지나가네.
아지매	또 지나가네요.
할매	지나가.
늙은남	그냥 지나가네.
젊은남	492번은 종종 서구 그랬었는데. 요샌 통 안 서네요.
할매	안 서네.
늙은남	서면은 무얼.
할매	무얼 해.
늙은남	가끔 서 봤자 8할은 정류장 헷갈려서 잘못 내린 건데.
아지매	오긴 오는 거야?
늙은남	온다고 했으니 오겠지.
아지매	어쩌면 우리 정류장이 없어졌을라나요?
젊은남	여기 이렇게 표지판이 있는데요?

모두 일제히 고개를 돌려 정류장 표지판을 바라본다.
칠이 다 벗겨진 표지판.
'풍율리엔 밤이 많다!. 풍율리 정류소'

아지매	있다고 다 있는 건가. 뻐쓰 안에서 방송으로 말 안 하면 도루묵이지.
젊은남	말을 안 한대도 있던 게 없어지진 않잖아요? 있는 건 있는 거지!
늙은남	시청직원이 온다고 했으니 오겠지.
아지매	그렇겠죠?
늙은남	그렇겠지.
아지매	구청도 아니고 시청에서 나온대니까. 아유 가슴이 두근거

리네.

젊은남 조사하러 온다고 그랬죠?

아지매 뿐이야? 개발한대잖아, 우리 마을을! 뭐래드라 그 무슨 콩트 크럽이래던가?

젊은남 컨트리클럽이랑 리조트요.

아지매 그래그래, 우리 마을 풍광 좋구 공기 좋구. 그걸루 딱이지. 안 그래?

늙은남 밤나무나 다시 심꺼주지 크럽은 무슨 크럽이야.

아지매 왜요? 좋잖아요. 고급스럽구.

자동차 통과하며 조명 지나간다.

젊은남 차 되게 좋네…

아지매 또 그냥 지나가네.

늙은남 그냥 가네.

아지매 점번에 그 도시여자 이후로는 사람 구경을 통 못하네.

정면을 보고 있는 네 사람의 뒤로 빨간 모자를 쓴 여인이 지나간
다.
여인의 얼굴은 챙에 가려 보이지 않는다.

젊은남 아 그 아가씨! 정말 세련된 차림이었죠?

할매 날이 찬데 짧은 것을 입구서…

아지매 아주 벗고 다니는 게 편하겠더라.

모두 아지매의 짧은 치마를 바라본다.

아지매, 슬쩍 치맛단을 끌어 내린다.

젊은남 진짜루 이뻤죠, 그 여자?

아지매 모자 챙 넓어서 얼굴은 보이지두 않았는데 뭘 이뻐?

젊은남 꼭 얼굴을 봐야 아나요? 딱 보면 아는 거지, 안 그래요?

아지매, 콧방귀를 뀌며 팔짱을 낀다.

젊은남 안 그래요, 아재?

늙은남 그건 그렇지. 근데 기분이 좀 이상했어.

젊은남 기분이요?

아지매 기분이야 이상할 만도 했죠. 그 아가씨 온 날에 요사스런 비가 내렸었잖아요. 하늘은 쨍쨍 맑고 해도 보이는데 뭔 장대비가 그렇게 쏟아지는지. 마른하늘에 번개가 꽝꽝 내리까이고 천둥소리는 또 어쩜 그렇게 뼈가 울리게 크든지… 난 살면서 그런 비는 첨 봤다니까.

젊은남 챙이 넓은 빨간 모자에 세트인 것 같은 원피스를 입었었는데. 꼭 오드리 헵번 같이.

아지매 오드리 헵번은 무슨 얼어죽을.

젊은남 하이힐도 반짝거리고.

할매 눈이 차암 곱고 그… 그것도 참 반짝였는데. 눈동굴…

젊은남 눈동자.

아지매 얼굴 안 보였다니깐요. 암튼 그런 삐딱구두를 신고 잘도 산을 타든데. 비 와서 질팍거리는 산을.

젊은남 가방은 또 얼마나 명품이었는데요.

늙은남 시골뜨기놈이 뭘 안다구.

젊은남 브랜드 이름 같은 건 몰라두 확실히 명품이었어요. 빤지르르하게 색이 곱고, 주름이 자글자글 패인 게 진짜 물소가죽이었다니까요? 금장 두른 손잡이가 반짝반짝했잖아요, 꼭 그 여자 얼굴만큼요.

아지매 글쎄 그 여자 얼굴은 보이지두 않았다니깐! 난 이쁜 것 하나두 모르겠더라. 그 정도 꾸며 안 이쁜 여자가 어딨어? 그리구 명품 그까짓게 뭐 대수라고!

일제히 아지매를 쳐다본다.
아지매, 짝퉁 명품가방을 앉아있는 벤치 밑으로 슬쩍 넣어 숨긴다.

아지매 흥! 보나마나 남자 등쳐먹어 산 명품일 테지. 안 그래?

젊은남 왜요?

아지매 아니고서야 그렇게 젊은 여자가 그런 명품을 뭔 수로 휘감아?

젊은남 아까부터 왜 자꾸 딴지를 걸어요 아지매?

아지매 내 말이 틀려? 날 때부터 잘 사는 이가 왜 구적구적한 시골버스서 내려? 딱 봐두 어떤 멍생이 하나 홀려서 뜯어낸 거지.

늙은남 듣다보니 그건 그렇네.

젊은남 관광 왔나보죠! 운치있게 버스 타구!

아지매 여기 관광객 발 끊긴 지가 이십 년이야. 관광은 얼어죽을.

늙은남 하기사 그건 그래.

아지매 밤나무 다 타서 민둥산인 마을에 뭐하러 관광을 오겠어? 풍경이 이쁘길 하나, 주울 알밤이 있기를 하나. 온 산에 죄 불나서 밤나무 씨가 마르고 산 민둥머리된 지가 인제 이십 년인데.

늙은남 너 그때 기억나냐?

젊은남 어렸어두 그걸 어떻게 잊겠어요.

또 버스 한 대가 서지 않고 정류장을 통과해 지나간다.
버스의 전조등이 환하게 비쳐와 네 사람의 얼굴에 묻는다.
동시에 뒤의 민둥산에 불길이 번져 올라 무대 전체가 환해진다.

할매 환허네.

늙은남 환했는데.

아지매 환했죠.

늙은남 대낮같이 환했지.

아지매 너 그때 몇 살이었니?

젊은남 그때 일곱 살이요.

늙은남 근데 기억이 나?

할매 그애두 일곱이었는데...

젊은남 그럼요. 깜깜한 밤이었는데 해가 뜬 것처럼 온 마을이 밝았잖아요.

아지매 꼭 이맘때였죠?

늙은남 꼭 이맘때였지.

젊은남 꼭 불 켠 것처럼. 온 산에 알밤들이 탁탁 터지는 소리가 계속 나고. 밤 굽는 냄새가 온 마을에 진동했었죠?

늙은남 밤 굽는 냄새가 기가 막혔지. 대한민국써 유명한 밤나무 산이 죄 불에 탔으니까!

아지매 웃음이 나와요? 밤 터지는 소리가 어찌나 소름끼치든지! 딱 수확철이라 알 굵은 밤들이 지천이었는데! 아직도 속이 쓰리네. 죄 많은 년.

사이.

늙은남　꼭 이맘때였는데.

젊은남　이맘때…

민둥산의 불길 사라진다.

할매　바람이 제법 차고 말랐네. 요맘때에 이렇게 써늘하게 바람불
　　　　면은 인제는 그거를 쭙어야 되는 때인데… 그 동그란 그…
　　　　저기… 꼬수운 건데. 우리 아들이 좋아해. 그게…

젊은남　밤이요.

아지매　여적 밤 얘기 하고 있었구만은…

할매　그래, 밤. 요새는 말이 자꾸 입안써 배앵뱅 돌기만 하구 생각
　　　　이 잘 안 나. 그거…

젊은남　밤이요.

할매　그래, 밤. 밤 쭙으러 대닐 때가 왔구나, 하지.

아지매　밤은 고사하고 밤나무 밑둥가지도 안 남았어요, 할매.

할매　그러면 애고 어른이고 할 것 없이 죄 빈 포대자루 하나씩 끌
　　　　고 대님서 감을 쭙으러 다니지.

아지매　밤이요.

할매　그래 밤. 모으다 보면은 맘까시에 찔리기두 하고. 맘까시가
　　　　많이 아퍼. 안이 뾰얘도 맘까시…

젊은남　밤까시요.

할매　밤까시가 손이니 발바닥이니 하는데에 백히면 에지간한 나
　　　　무까시, 꽃까시랑은 비교도 안되게 아퍼.

젊은남　밤까시 진짜 아픈데… 저는 찔려서 아픈 것보다 족집게로 빼

	낼 때가 더 싫어요.
늙은남	빼내야지 그래도.
젊은남	한번은 줍다가 넘어져서 손목에 가시가 박혔었거든요?
아지매	아, 그때.
젊은남	네 그때요.

젊은남, 소매를 걷어 인자하게 웃고 있는 늙은남에게 제 손목을 보인다.

젊은남	여기, 여기에요. 근데 너무 깊게 박혀서 가시 꼬랑지가 보이지도 않는 거에요. 엄마한테 말하면 족집게로 쑤셔야할 텐데. 너무 무서운 거예요. 그래서 말 안하고 며칠 버렸거든요. 그랬더니 여기 있던 게 여기까지 타고 올라왔었어요.

젊은남, 손가락으로 팔 접히는 부분을 가리킨다. 작은 흉터가 있다. 할매, 젊은남의 흉터를 만져준다.

늙은남	혈관으로 들어갔었나 보네.
젊은남	아지매한테 가서 과도로 살짝 째서 뺐는데, 으.

젊은남, 소매를 내리면서 소름이 오르는 듯 부르르 떤다.

아지매	족집게로 막을 거 식칼로 막은 거지. 밤까시 박혀서 나한테 찾아온 건 마을 사람 중에 너밖에 없었어. 너 그거 메칠 더 버렸음 목까지 올라갔을걸.
젊은남	아지매 진짜 생각만 해도 소름끼치게!

아지매　뭐 얼마나 주워봤다구 엄살야?

젊은남　왜요 포대자루 들고 다니면서 얼마나 열심히 주웠는데요.

늙은남　지금이 딱 알밤이 맛있을 땐데…

아지매　썩을년.

모두가 아지매를 쳐다본다.

늙은남　옥꽝이 참 예쁘지?

젊은남　맛! 맛도 있구요!

늙은남　꼭 이쁜 여자 젖가슴처럼 동그라니…

아지매　옥꽝만 모아서 따로 팔아두 쏠쏠했는데…

할매, 엄지와 검지로 동그라미를 만들어 보인다.

할매　땡글땡글하고 뒤는 빤빤한 젤로 이쁜 밤이지. 꼭 우리 아들 뒤통수 모양으로 땡그랗고 딴딴하니. 걔는 어릴 적에 이쁨을 많이 발라서.

젊은남　받아서.

할매　이쁨을 많이 받아서 도무지 아무도 그 앨 땅바닥에 두려고 하지를 않았거든. 그러니 뒤통수가 바닥에 만질 일이 없으니 까.

젊은남　닿을 일이.

할매　닿을 일이 없으니깐은… 뒤통수가 밤톨모냥 땡그란 거지.

오토바이 지나가는 소리.

넷, 눈으로 오토바이를 좇는다.

아지매 뭔 오도바이가 저렇게 요란하대?

할매 반들… 맨질맨질이라고 하나? 송골송골? 말이 잘 생각이 안 나네…

늙은남 가는 방향을 보니깐 도시로 가네. 휴일이라 시골여행이라도 하고 올라가는가.

아지매 저런 거 비싼가?

젊은남, 오토바이가 사라진 쪽을 바라보며 눈을 떼지 못한다.

젊은남 저런 건 어지간한 중형차 가격이죠.

아지매 어이구 지랄이다.

할매 오도바이를 타고 왔었는데.

젊은남 오토바이 지나갔어요.

할매 그거는 나만 봤어.

아지매 지나가는 거 다 같이 봤구만은…

할매 나는 뒷자리에 태운 게 커다란 강생인 줄로만 알았지…

늙은남 강생이요, 할매?

젊은남 남자 혼자 타고 갔잖아요.

아지매 뒤에 뭐 보따리 같은 것 있었냐?

젊은남 그런 비싼 오토바이에 무슨 보따리를 이고 가요? 멋 안나게.

늙은남 할매도 이제 다 되셨는가보다.

아지매 점번에는 변소깐에서 주무시더라니까요.

젊은남 예?

아지매 며칠간 통 보이질 않아서 찾아가봤더니 글쎄…

할매 근데 그게 강생이새끼가 아니라 지 쌔끼여.

아지매 난 돌아가신 줄 알았다니깐?

할매 못 먹어서 볼이 툭 불거지고 뭐가 또 그렇게 무서운지 주룩
주룩 떠니깐은…

젊은남 바들바들.

할매 바들바들 떨어대면서 몸을 웅크리고

아지매 웅크리고 계시드라니깐, 똥뚜간 바로 옆에서.

젊은남 으

할매 지 엄마 등에 따악 붙어있으니 강생이 새낀 줄로 이해할 만
두 했어.

젊은남 오해.

할매 오해할 만두… 허기사 그 앞에서 탈탈거리는 오도바이 운전
하던 그이도 말라비틀어진 고춧잎파리마냥 파리했었지. 내
가 잘못했지.

늙은남 날씨가 또 꾸물거리네.

아지매 비가 올라고 그러나?

버스 한 대가 또 지나간다.

늙은남 또 그냥 가네.

아지매 그냥.

젊은남 가네요.

송씨가 등장하며 할매 옆에 앉는다.
할매, 옆에 앉은 송씨를 뚫어지게 쳐다본다.
둘, 마주 본다.

할매 왔어? 왔네…

아지매	갔어요.
젊은남	버스 갔어요.
늙은남	할매, 간 자리 그만 쳐다봐요. 괜히 입만 쓰지.
아지매	이제 해 넘어가는데.
젊은남	오늘은 기어이 한 대두 안 슬려나 봐요.
할매	나 죽이려고 왔어?
아지매	할머니 또 시작하셨네.
늙은남	저승사자라도 보이시나.
젊은남	무섭게 왜 그런 말을 해요 아재는!
늙은남	무섭냐?

아지매와 늙은남, 젊은남을 바라보며 소리 내어 웃는다.

할매	이름을. 그래두 1년 가차이 같이 살았는데 내가 이름을 안 물어봤어. 못되게만 굴었지 내가. 다들 못되게만 굴었지 이름 물어보는 이가 없었어. 그래서 내가 이름을 몰라. 니 이름을 모른다 내가. 얼굴이 없다.
젊은남	면목이 없다.
늙은남	무서운 와중에 애쓴다.

송씨, 일어나 천천히 나간다.

아지매	해가 부쩍 짧아졌죠?
늙은남	철이 바뀌니깐은.
젊은남	요샌 가로등도 잘 안 들어오던데요?
늙은남	그전에는 가로등이 웬 말이야. 밤나무가 지천일 때에 말야.

아지매 산책로마다마다 이쁜 등들이 반짝거리고 바닥엔 알 굵은 밤들이 또 반짝였는데.

늙은남 사람들 발길도 안 끊기구말야.

아지매 산에 불만 안 났어두 지금쯤 사방에 불빛이 이쁘게 환할 텐데… 그년이 불만 안 질렀어두… 썩을년. 썩을년 썩을년이라고 하는데 뭘 그리 봐요!

늙은남 왜 또 그 얘긴 꺼내.

젊은남 맞아요.

할매 이름이 뭐일까나?

아지매 넌 뭘 안다구 거기다 맞장구야? 우리가 민둥산 밤산 만들려고 얼마나 쎄가 빠지게 일했는데.

젊은남 또 그 고릿적 얘기.

아지매 그 고릿적에 마을 사람들이 얼마나 고생했는 줄 아니? 너야 밤나무 다 크고 산 울창하던 때에 났으니 모르는 거지. 풍율리, 이름도 있구. 그 전엔 어디 뭐 마을 이름이나 있었는 줄 아니? 안 그래요, 아재?

늙은남 … 청춘 다 바쳤지. 원래 나무 심기 전에는 산이 이것보다 더 휑했어. 지금은 아무도 건들질 않으니 잔디니 잡초니 들꽃이니 무성하지만.

아지매 그때엔 다 흙바닥이었지. 다들 화전했으니깐. 나빴어 땅질이.

젊은남 산에서 농사지었다는 건 들어도 들어도 안 믿겨요.

늙은남 뭐 심어서 길러먹기에도 쉽질 않았지. 흙에 화약 터지고 폭약 터지면 땅은 금방 죽어버리는 법이야.

젊은남 진짜 폭탄이 막 터졌어요?

아지매 넌 전쟁을 뭔 꽃가루로 하는 줄 아니?

늙은남 밭자리 만든다고 불 지르고 큰 나무는 부러 베고. 뿐인가 상한 땅 한 번씩 다 갈아엎고. 소처럼 일했지.

아지매 아닌 게 아니라 진짜 소였어. 쟁기를 사람이…

젊은남 쟁기를 사람이 메구선 밭 갈았으니까. 군인들 몰려와서 소니 돼지니 닭이니 죄 모아갔으니 별 수 있나. 아우 골백번도 더 들은 얘기. 그 뒤는 또 나무 심은 얘기할 거죠? 그 후에 계속 화전하다가 나라에서 숲 조성한다구 부역시켜서 땡전 한 푼 못 받고 일했다는 얘기요. 하루에 열네 시간씩 나무 심고 비료 주고 했다구요. 마을사람 전부.

아지매 그래 인마!

아지매, 팔을 뻗어 젊은남의 머리를 한 대 쥐어박는다.

젊은남 아, 아지매!

아지매 그렇게 피땀 흘려 심고 길렀는데. 다 자라 제대로 밤 떨구는 데까지 십년이나 걸렸는데. 거기에 홀랑 불 지른 년 욕 좀 하믄 안 되냐, 엉? 이래서 외지에서 흘러들어온 것들은 믿으믄 안 되는 거였는데.

할매 얼굴이 희고 머리가 새카만 것이 미인상이었지. 그러니 이름도 그만큼 귀티나고 이뻤을라나?

늙은남 … 할매.

할매 숙자 순자 들어가는 촌시런 이름은 아니었을 거여. 영희 숙희하는 흔해 빠진 이름도 아니었을 거고. 차림은 남루하고 볼은 패였어두 허리 꼿꼿하고 눈이 찰랑거렸지?

아지매 할매.

젊은남 초롱이요? 머릿결이 찰랑거렸다고 한 건가? 맞아요 할머니?

할매 응?

아지매 넌 좀 가만있어봐! 할매 지금…

할매 첨 이 마을에 들어왔을 때 다들 쳐다보았지. 누구는 외지인이 낯이 설어가지고 모나게 흘겨보았지만. 빨간 마후라를 하고 있었잖아.

늙은남 할매 지금 송씨 이야기해요? 아까부터 송씨 이야기 한 거예요?

젊은남 송씨 아줌마요?

아지매 그 썩을년?

늙은남 빨간 마후라요? 송씨 마을에 입성할 때 빨간 마후라를 하고 있었다고?

할매 아닌가? 빨간 신이었나? 빨간 베루투였나? 것두 아니면 빨간 머리핀이었을라나? 요샌 기억이 잘 안 나…

아지매 무슨 소리예요. 할매?

할매 송씨 왔었잖어. 내 눈을 빠안히 들여다 보구 가던 걸. 앉아있는 우리들 얼굴을 찬찬히 살펴보구 갔어. 아마 우리를 죽일라나 봐. 죽일라구 왔나 봐,

아지매 할매!

할매 미애였을라나?

늙은남 … 헛것을 보신 것이겠지.

젊은남 맞아요.

할매 희정이었을 수도 있지.

아지매 요새 계속 오락가락하셨으니깐.

사이.

아지매　헛것이 아니었으면?

늙은남　씨알데없는 소리. 할매가 헛것 보고 하는 소리지.

젊은남　맞아요. 아깐 저승사자도 보셨는데 뭔들 못 보실려구요.

아지매　아깐 무섭다더니?

사이.

아지매　만약에 진짜로 본 것이면?

늙은남　노상 할매랑 넷이 여 앉어 있는 게 일상이었는데 할매가 봤음 우리도 봤을 테지.

사이.
아지매는 손톱을 딱딱거리면서 씹고 젊은남은 다리를 떨기 시작한다.

아지매　우리가 잠깐 눈 돌린 사이에 할매만 본 거면요?

늙은남　우리가 잠깐 눈 돌렸다고 쳐도 볼 사람이 있었어야 보지.

사이.
아지매의 손톱 물어뜯기와 젊은남의 다리 떠는 모양의 강도가 점점 더 세진다.

아지매　정신 사납게! 다리 좀 그만 못 떨어?

할매　신애? 선희? 마후라가 아니었나? 그러면 빨간 신이었나? 빨간 베루투였나? 것두 아님 빨간 머리핀이었을라나?

무대 뒤로 빨간 모자를 쓰고 빨간 구두를 신은 여인이 또각거리는 소리를 내며 지나간다.

젊은남 빨간… 모자 쓴 여자요. 접때 그 여자.

아지매 비 오던 날에?

젊은남 예.

늙은남 송씨는 죽었어.

아지매 시체 본 사람 있어요 여기?

늙은남 온 산이 탔으니 밤나무들처럼 흔적 없이 탔겠지. 타죽은 산 짐승이며 큰 지붕 김씨, 그이 아들이랑 육손이 장씨네, 한 씨… 온 산에 그득하던 뼛조각들 주워놓고도 그런 소릴 해? 그 불길에 누가 견뎌.

아지매 모르는 거죠. 뼛조각에 송씨 이름이라도 새겨져있었대요 어디?

할매 이름이 뭘까.

아지매 산에 불 다 옮겨 붙기 전에 어디로 도망 놓았을지도 모르고.

늙은남 자살하려고 불 놓은 거지. 도망을 왜 갔겠어?

젊은남 자살하려고 했는지 어쨌는지 아재가 어떻게 알아요?

늙은남, 아지매를 쳐다본다.

아지매 날 왜 쳐다봐요, 기분 나쁘게?

늙은남 그냥 어쩌다 고개 돌아간 것 가지고 유난을 떨어? 암튼 그리고 점번에 본 여자는 젊었잖아?

젊은남 확실히 몸은 젊었어요. 그래두 얼굴 본 사람은 없잖아요. 송씨 아줌마 되게 이뻤으니까… 요샌 나이 마흔 넘겨도 늘씬한

아줌마들 많기도 하고…

늙은남 휘감은 게 전부 명품이었다면서.

아지매 모르죠. 젊어서도 남자들 후리는 게 보통은 아니었으니 팔자 폈을지! 아재도 넘어갔었잖아요. 상처한 지 얼마 되지도 않던 양반이.

늙은남 뭐야?

아지매 자살한 건지 어쩐지 어쩜 그렇게 잘 아신대? 뭐 켕기는 거라 도 있으신가.

늙은남 말이면 단 줄 알어?

젊은남 아재 왜 화를 내고 그래요..

늙은남 이 여편네가 말을 허투루 하잖아!

아지매 그러게 아까 그년 자살 운운할 때 왜 날 봐요?

늙은남 내가 뭐 틀리게 봤어? 그렇게 괴롭혔으니 자살할 만도 했지!

아지매 뭐요?

아지매, 벌떡 일어난다.

늙은남 몸 파는 외지인이라네 병에 걸렸네 온 사방간디에 헛소문 퍼 뜨렸잖아? 송씨랑 그 딸 지나가면 침 뱉으면서 들으라고 욕 지거리를 하질 않나. 미혼모니 어릴 때 애 싸질렀다면서 마 을 여편네들이랑 모여서 쑤군쑤군. 일곱 먹은 그이 딸 학교도 못 다니게 했지. 그애 학교에 이상한 소문내서. 그 어린 것이 아파서 절절 끓는데도 드럽다느니 지껄이면서 내쫓고. 그 새 벽에 도시 병원 나가려면 한참 걸리는 거 알면서. 마을 유일 한 간호사라는 사람이 주사 하나를 안 놔주고 문 걸어 잠갔잖 아. 내 말 틀리냐? 그이 딸은 당신이 죽인거야.

젊은남 아지매, 정말로 문 잠그고 주사 안 놔줬어요? 약두 안주고?

할매 딸내미 이름은 기억이 나.

젊은남 … 아영이.

할매 그래, 아영이. 뻣뻣하고 쪼그라든 기집애를 안구서 송씨가 사흘은 울었었는데. 부엌 옆에 딸린 그 방에서 썩은내가 날 때까지 끌어안구. 결국엔 경찰이랑 의사들이 와서 어거지루 떼어가야 했었는데…

늙은남 자식 잃은 애미가 눈멀어서 산에 불 놓고 따라 죽을만했지.

할매 날씨가 쌀쌀해질 무렵이라 다행이었어. 여름이었음 반나절만 지났어도 썩는 냄새가 진동을 했을 것인데…

젊은남 …

아지매 너 그 표정 안 바꿔? 그이 딸이 애초에 왜 아팠는데, 너랑 동네 꼬마녀석들이 강물에 빠뜨려서 열 오른 거잖아? 안 그래도 천식에 지병 많은 애를.

젊은남 그 얘기가 왜 나와요? 그리고 그건 그냥 마을 애들이랑 같이 놀다가―

아지매 놀다가? 노끈으로 팔다리 묶어놓고 강물에 던지는 놀이도 다 있대니? 내가 모르는 줄 알아? 너 그때 일곱 먹었었지, 어린것들이 고약하고 악독하기도 허지.

젊은남 송씨 아줌마가 산에 불 놓은 게 내 탓이라고요?

늙은남 쯧, 몹쓸 것들.

젊은남 그 날. 아영누나가 강에 빠진 날에 애들이랑 고추밭에 갔어!

늙은남의 표정이 변한다.

젊은남 난 그게 뭐하는 건지 그때엔 몰랐지.

늙은남 그 입 못 닥치냐?

젊은남 옷을 막 벗기구 송씨 아줌마는 소리를 지르구.

늙은남 이 시러밸놈이!

젊은남 난 끝까지 다 봤어.

늙은남 그 입 닥쳐!

늙은남, 젊은남에게 뛰어든다. 둘, 엎치락뒤치락 싸운다.

아지매 뭐? 그런 짓을 해놓고선 나 땜에 자살을 해?

늙은남 닥쳐 이 질투 많은 추잡한 여편네야!

아지매와 늙은남, 젊은남 한데 엉겨 소요가 일어난다.
휘발유 통을 든 송씨가 찬찬히 춤추듯 들어온다.

할매 우리가 미안하다고 그래도, 빌어두 다 죽일라고 그래? 이름이 뭐였지? 응? 내가 미안해서 그래-

송씨, 휘발유 통 안에 있는 것을 뿌려대며 춤추듯 무대를 유영한다.
통 안에서 밤꽃 같은 흰 종잇조각들이 기름처럼 쏟아져 나온다.
할매, 송씨의 이름을 물으며 손을 내밀어 따라간다.
그러다 바닥에 주저앉는다.

할매 미안해. 이름이, 자네 이름이!

할매, 발작 후 이내 축 늘어진다.

앉아서 늘어진 것이 꼭 자는 것 같이 보인다.

한참 싸우던 셋 멈추고 할매를 바라본다.

늙은남 할매가 송씨 모녀를 받아주질 않았으면 그런 일 없었어.

아지매 부엌데기 취급하면서 못되게도 부려먹었잖아.

젊은남 맞아. 아영일 맨날 때렸어. 걔 몸은 멍투성이였다고.

아지매 할매 아들이 송씨를 좋아하니까 더 괴롭혔잖아. 안 그래 할매?

늙은남 개처럼 일을 시키면서도 돈 한 번 챙겨준 적 없지.

젊은남 맨날 개밥그릇이나 다름없는 스뎅 그릇에 찬밥이나 몇 덩이 던져주는 걸 내가 봤어.

아지매 고추밭에 김매게 하고, 때 되면 농약 뿌리게 하고.

늙은남 온갖 집안일에, 청소 빨래 개집 청소까지.

젊은남 그러고도 밤만 되면 두 사람을 패구.

아지매 할매 시집 올 적에 가져온 패물을 훔쳤다고 난리였잖아.

늙은남 증거도 없이. 나중에 찾았지? 제 아들놈이 가지고 서울로 토낀 거였어.

젊은남 그런데도 끝까지 우겼어.

아지매 그러니까.

늙은남 그러니까.

젊은남 우리 잘못은 아니야.

아지매 그럼 아니지.

늙은남 뭐라고 말 좀 해봐 할매.

아지매 지금 팔자 좋게 잠이 와요? 일어나 봐요, 지금 누구 때문에 이 사단이 났는데.

젊은남 할머니!

늙은남, 할매에게로 달려가 늘어진 할매의 몸을 마구 흔든다.

늙은남 뭐라고 말 좀 해보라니까, 할매!

송씨, 춤추는 것 같은 움직임을 멈추고 숨을 몰아쉰다.

할매, 눈을 번쩍 뜨고 늙은남의 얼굴을 양손으로 잡는다.
그 센 악력에 늙은남의 얼굴이 찌그러지고 할매의 손톱자국에 늙은남의 얼굴에서 피가 흐른다.

늙은남 아파 할매, 아파!

늙은남, 할매의 손을 떼어내려 하지만 힘들다.

늙은남 노인네 힘이 왜이리 세? 아, 아파, 따거워 할매!

송씨의 숨소리가 점점 커진다.
짐승의 울음소리와 같은 소리가 섞여난다.

할매, 늙은남의 눈을 똑바로 본다. 눈으로 무슨 말을 하는 것 같이.
송씨의 소리 아주 커진다.

할매, 축 늘어져 죽는다.
동시에 켜진 가로등이 제대로 빛을 내지 못하고 명멸한다.

잠시 후 축 늘어진 할매를 셋이 머리 위로 들어 올린다.

허공의 할매 몸이 꼭 십자가의 모양이다.

벌어진 두 팔이 허공에서 달랑거린다.

셋은 통나무 들 듯 할매를 들고 무대 밖으로 나간다.

송씨, 통에 남은 마지막 것들을 제 머리 위에 쏟아붓는다.

정면을 매섭게 쏘아본다.

에필로그

풍율리 버스 정류장.
아지매, 젊은남, 늙은남, 순으로 나란히 앉아있다.
간간이 전조등 불빛이 왼쪽에서 오른쪽으로 지나가고 셋의 고개도
그 방향으로 돌아간다.
늙은남의 양 볼에 손톱자국 열 개가 선명하다.

늙은남 또 지나가네
아지매 또 지나가네요.
젊은남 지나가요.
늙은남 그냥 지나가네.
젊은남 492번은 종종 서구 그랬었는데. 요샌 통 안 서네요.
늙은남 안 서네.

셋, 정면만을 바라본 채 오래 기다린다.
송씨가 찬찬히 나와 늙은남 옆에 앉는다.

아지매 오늘도 한 대도 안 슬려나 봐.
젊은남 다 지나가네요.
늙은남 그냥 지나가네.
아지매 그냥 가.

버스가 지나간다.

셋은 버스 전조등 불빛을 따라 고개를 돌린다.

늙은남, 고개를 돌리다가 송씨를 본다.

늙은남 ··· 여 앉아있네··· 진짜루 여 앉아있어.

아지매 구청도 아니고 시청에서 나온대니까. 아유 가슴이 두근거리
 네.

젊은남 조사하러 온다고 그랬죠?

아지매 뿐이야? 개발한대잖아, 우리 마을을! 뭐래드라 그 무슨 콩트
 크럽이래던가?

젊은남 컨트리클럽이랑 리조트요.

아지매 그래그래, 우리 마을 풍광 좋구 공기 좋구. 그걸루 딱이지.
 안 그래?

아지매 어쩌면 우리 정류장이 없어졌을라나?

젊은남 여기 이렇게 표지판이 있는데요?

늙은남 여기 있네. 진짜루 있어.

막.

작가의 글 | 홍단비

재미있게 썼습니다. 읽는 이도, 전해야 할 메시지나 교훈 같은 어려운 것은 생각지도 못하고 그저 즐겁게만 썼습니다. 쓰면 쓸수록 부족함이 느껴져 말을 매만져야 했고 문장들을 드러내야 했습니다. 하지만 우울해지진 않았습니다. 고쳐야할 것이 많은 것은 배워야할 것이 많은 것이니까요. 배우는 시간이 값지고 즐거웠습니다.

첨언과 조언을 아끼지 않으신 위기훈 교수님 감사합니다. 캡스톤 디자인 강의에서 텍스트로 써주신 권용 교수님 감사합니다. 부족한 작품에 공들여 디자인해주신 학부생 여러분들 감사합니다.

제가 원하는 100프로에는 죽어도 미치지 못하겠지요. 하지만 끊임없이 부족함을 채워나가는 홍단비가 되도록 노력하겠습니다.

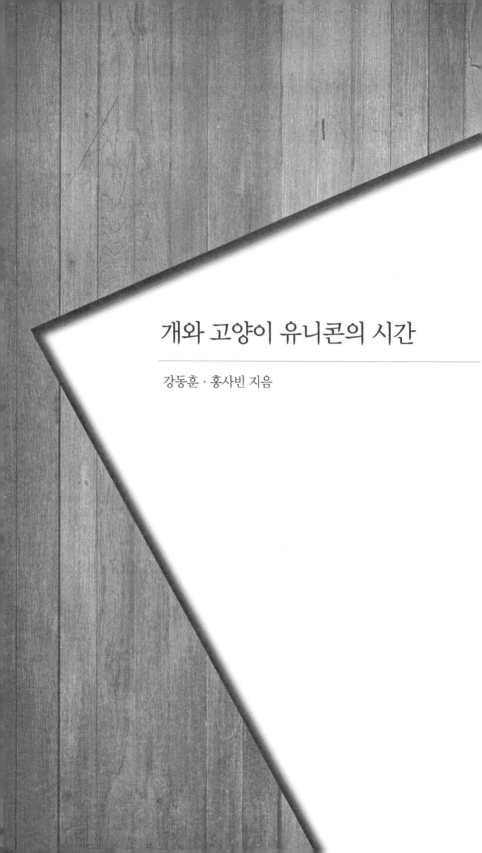

개와 고양이 유니콘의 시간

강동훈 · 홍사빈 지음

Chapter 1.

Written by 강동훈

그랜-마 야옹이가 돌아오며는

ACT [I] SCENE [1]

삐걱대는 통나무집.
집 안에 있는 거라곤 커다란 오크재 식탁 하나, 구석의 고장 난 라디오, 삐걱대는 안락의자, 그리고 고양이 밥. 그 밖에 밖과 통해 있는 창이라고는 사람 눈높이의 자그마한 창문뿐이다.
그 사이로 새벽을 맞아 빛이 여물게 새어들고, 한 여자가 꽤나 긴 잠에서 눈을 떴다.

여자 그랜-마 일어나, 일어나 보라구. 이번엔 무슨 곡이지? (따라 불러본다)
이것도 그랜-마가 가르쳐준 곡이잖아, 분명히 기억하는데.
(따라 불러본다)
여기 마지막 카덴차, 분명히 내가 연주 했잖아!
그래 그날 오케스트라가 마지막으로 들어오기도 전에
그랜-마가 혼자 벌떡 일어나서 박수를 쳐버렸지.
맞아! 그날 밤 에비스 홀에서 말이야 그랜-마가 처음으로

나를 칭찬해준 날인데.
기억을 좀 해봐 그랜-마 우리가 야옹이를 처음 만난 그날 말이야.
그날 집에 가는 길에 만난 게 바로 야옹이었잖아.

옆에 있는 사람을 밀치듯 손짓을 하며 꺄르르 웃으며.

여자 맞아 그랜-마, 둘이서 처음 싸구려 레드 와인 두 병 사들고서 처음으로 취해서 비틀거리다가 그때 말이야.
아- 그런데 이 곡, 정말 이름이 뭐더라?

라디오에서 흘러나오던 카덴차가 끝이 난다.
여자는 가득 쌓여있는 야옹이 밥을 유심히 훑어본다.

여자 아무튼, 그랜-마 일어나 보래두, 그래 벌써 또 해가 뜰 시간이야.
아직도 야옹이가 돌아오지 않았다니까.
이러다가는 야옹이 밥이 전부 상해버리면 어떻게 하지?

그때 구식 라디오가 제멋대로 소리를 낸다.
"D-7 D-7 , 지구에 바이러스가 꽃처럼 퍼집니다."

여자는 그 소리를 듣고 라디오를 흘깃 보다가,
아무렇지 않게 커피 물을 끓이며 말을 잇는다.

여자 음- 뭐라고? 옥수수?

그랜-마도 참. 내가 분명히 말했잖아.
옆집 옥수수 밭은 불타 버린 지 3년이 다 돼간다고.
그래, 여기 봐 여기 분명히 적어 뒀다구.

"D-7 D-7, 강물이 여기까지, 디트로이트 고래가 지금 눈앞에서-"

여자　　그래, 해밀턴 아저씨는 그날 밤에 바로 이사를 가 버렸어.
우주로 간다고 했던가?
떠나면서 아저씨가 괴상한 행성 이름들을 나열 했잖아.
(바닥을 살펴보며) Rf-7d? Hbo-110?
아내도 없이 평생 옥수수 밭만 바라보던 아저씨가 우주라니
그랜-마 말처럼 사람들은 참 믿고 싶은 걸 멋대로 믿어버린
다니까.
정말, 바그너 오페라 속 여주인공보다도 더 바보 같다고.

커피물이 끓기를 기다리며 여자는 창밖을 둘러본다. 아무 소리도,
흔적도 없다 .
그때 정적을 깨고 커피 물이 끓고 라디오가 운다. 서로 번갈아서
칙칙- 거리는 두 개의 신음소리가 기차의 출발을 재촉하는 듯
하다.
여자는 이내 정신을 차리고, 빠르게 커피 물을 내리다가 손을
덴다.

여자　　아 뜨거! 아… 뜨거.
크게 좀 말해봐 그랜-마.
뭐? 뭐라고?

(계속 치직- 대는 라디오를 한 대 쳐버리며)
시끄러, 시끄러워 이 지긋지긋한 고물단지야!

라디오 안테나가 꼭 아내에게 혼이 난 남편처럼 쭈그러든다.
그는 이제 쫑알대듯 작은 소리만 간헐적으로 내뱉는다.

여자 하여튼 이게 전부 다 그랜-마 때문이라니까.
그랜-마가 매일같이 네 녀석을 틀어달라고 부탁하지만 않
았어도, 진작에 너 같은 구식 라디오는 내다 버렸을 텐데. 하
루 종일 똑같은 신음만 내뱉는 네 옆에 있는 건 고문이야.
세상에서 제일 시시한 섹스를 하는 기분이라고!

라디오가 완전히 반항을 포기한다.
소리내기를 멈추자, 여자는 그제야 그를 쓰다듬어준다.

여자 그랜-마, 근데 아까 뭐라고 했어?
옆집에서 향긋한 냄새가 나는 것 같다고?
(주위를 움쿵-쿵 대며) 그럴 리가 없어 그랜-마.
글쎄 그럴리가-

여자, 창가로 가 킁킁- 냄새를 맡아 본다.

여자 크림 무스에 구운 감자, 아보카도 샌드위치.
이 냄새는 정말이잖아!

그때 여자는 창가에 적힌 글귀를 발견한다.

본인의 필체다.

여자 아니지 아니야, 여기를 좀 봐 그랜-마.
지난번에도 우리가 착각을 한 모양이야.
스미스 아줌마도 2년 전에 바이러스에 감염돼버렸어.
그 집 화장실에서 죽은 쥐가 삼천오십 마리나 나왔다나.
그렇다니까 그랜-마.
그 극성맞던 아줌마도 결국은 좀비가 돼버린 거야.

여자는 잠시 생각에 잠겨 커피 한 잔을 내린다.
끓는 물을 컵에 담고, 인스턴트 커피를 탈탈 털어 휘휘 젓는다.
그러다 이내 재미난 생각이 난 듯 혼자 킬킬거린다.

여자 스미스 아줌마야 그랜-마에 비하면 여러모로 뻔해빠진 여
자였지. 그래도 비 오는 저녁이면 해주던 요리만큼은 정말
황홀했는데.

"세 봉 머시, 세 봉 머시."

블랙커피를 살짝 입술에 적신다. 쌉쌀하다.

여자 뚱한 입술을 내밀고 다니던 스미스 아줌마도 그 순간만큼은
쿨한 블루스 음악이랑도 제법 어울렸지.
그래! 그랜-마가 만들었던 그 변주곡 말이야. 쇼팽에 블루
스라니. 그런 건 그랜-마같이 뻔뻔한 사람 밖에는 못하는
일이라니까.

다시 킬킬거린다.

여자 그런데 그랜-마, 아줌마는 떠나지 않으려 했는데 아들놈이
아줌마를 우주선으로 데리고 간 것 같아.
그래 그렇다니까! 아줌마 품에 안겨 나올 줄을 모르던 그 철
부지 아들 녀석이 말이야.
그 녀석이 글쎄 갑자기 다 큰 어른 행세를 하면서는-
(불현듯 무엇인가 떠오른 듯) 아 그렇지!

바닥에 새겨진 글씨를 알아보려 애를 쓴다.

여자 글쎄 기다려 봐 그랜-마,
그 아들놈이 떠나기 전에 여기에 메시지를 남기고 간 것 같아.
그래 분명히 그 녀석이 그랬어, 그랜-마를 위해서 선물을 남
겨 두겠다고.
어어- 찾았다! 음-카라멜, 카라멜 사탕?
그렇게만 적어두면 어쩌라는 거야 머저리 같은 놈!
이렇게 봐서는 사탕을 두고 간다는 건지 먹고 싶다는 건지
중요한 건 결국 하나도 알 수가 없잖아!

여자가 짜증을 부리다 커피를 흘릴 뻔한다. 흘리지 않고 안도의 한
숨을 한 번 크게 내쉰다.

여자 그런데 그랜-마, 떠나기 전에 그 녀석, 야옹이를 찾아와서
는 하루종일을 중얼거리고 가더라고.
뭐라고 떠들어 댔는지는 모르지만.

신기하게도 그날만큼은 그렇게 까칠하던 야옹이도 그 녀석
을 잘 따랐어.
아니지, 그 녀석이 우리 야옹이를 잘 따랐다고 해야 하나.
아무튼 그 녀석, 시체가 된 아줌마를 잘 돌봐주고 있겠지?

여자는 그 녀석이 남기고 간 메시지를 한참 더 들여다 보다가
이내 싫증이 난 듯 벌떡 일어난다. 주위를 둘러본다.
문득 한기를 느꼈는지 두 팔로 서로를 쓰다듬는다.

여자 으으, 그나저나 지독하게 춥다.
온기를 가진 거라곤 아무것도 남아있지 않는 것 같아.
그렇지 그랜-마? 밖을 한 번 봐. 이제 옆집에는 아무도 없는
것 같아.

여자는 옆에 놓인 안락의자를 흘깃 바라본다.
대꾸는 없다. 의자는 그저 고요히 삐걱-대며 제자리를 지킨다.
그녀는 안락의자에 다가가 덮여있던 담요를 단단히 싸매준다.

여자 그러니까 그랜-마.
야옹이가 돌아오며는
이제 우리도 여기를 떠나보자.
그래 그랜-마! 웬만하면 제법 괜찮은 그랜드 피아노가 있는
곳으로 말이야.
그랜-마는 어제도 내 연주를 듣다 잠에 들고 싶다고 했잖아.

그때 무언가 창문에 달려들어 박는 소리가 들린다.

그 소리는 마치, 철창에 갇힌 새가 날아가려다 머리를 박는 소
리다.

아니, 그것보다는 추락하는 소리다.

여자는 소리에 놀란 듯 뒤로 물러서다 라디오를 밟는다. 신음 소리
를 내뱉는 여자.

고철 라디오는 제멋대로 채널을 옮겨대며 목이 메인 노인처럼 고
함을 지른다.

"쓰리, 투, 지구에 바이러스가 꽃처럼 퍼집니다.

라디오 속 녀석은 이제 아무런 의미도 없는 소리들을 힘겹게
외쳐 댄다.

창문 밖에 녀석은 계속해서 추락한다.

지구는 이제 탐스러운 시체들의 것입니다."

여자 야옹이, 야옹이니? 야옹아!

그랜-마 게으름 부르지 말고 좀 일어나봐 야옹이, 야옹이가
돌아왔나 봐!

드디어 야옹이가 집을 찾아 온 거야 내가 내린 커피 향을 맡
고서 드디어 야옹이가-!

그때 문을 부술 듯한 기세로 한 사내가 얼굴을 들이민다.

시체 머시! 드디어 내가 왔다. 내가 돌아 왔어 머시!

여자 아이 참 야옹이가 아니잖아, 그랜-마 또 그 녀석이야.

시체 머시를 데리러 내가 왔어, 내 딸아! 너를 찾아서 아비가 드디
어 왔다!

여자　　그래, 어제도 찾아왔던 시체가 오늘도 왔어. 돌아온 탕아가
　　　　또 집을 잘못 찾아온 모양이지.

시체　　머시!

문이 열리지 않자 다시 시체가 창에 머리를 박아댄다.

여자　　그래 봐도 소용없어 아저씨,
　　　　오늘은 들여보내주지 않을 거야.
　　　　여기서 이래봤자 아무런 소용없다니까?

시체　　오 머시, 오랫동안 기다리게 해서 화가 난 거야? 하지만 자
　　　　봐라!
　　　　이렇게 내가 돌아 왔다.
　　　　그러니 지금이라도 우리 같이 우주선으로–

여자　　… 어제도 말했잖아 아저씨.
　　　　그새 그걸 잊어버린 거야?
　　　　당신은 이제 걸어 다니는 시체일 뿐이야.
　　　　그리고 당신이 찾는 건 여기에는 없어.

시체　　그러지 말고 어서 얼굴을 보여주렴.
　　　　여기는 이미 텅 비어버렸구나.
　　　　이 집은 죽어가고 있어.
　　　　어서 떠날 채비를 해야 한다!

답답한 여자가 문을 확 열어버린다.
계속 벽에 얼굴을 박고 있던 시체가 균형을 잃고 집 안으로 쏟아
지듯 들어온다.

여자 (시체의 얼굴을 돌려 자신의 얼굴을 직면시키며)
똑똑히 봐 아저씨, 내 얼굴을 똑똑히 보고 다시 집을 찾아가
라고.
나는 당신이 찾고 있는 머시가 아니야.
나는 당신 같은 아버지를 가져본 적이 없어.
나를 기른 것도 먹인 것도 전부 그랜-마 혼자서 한 일이라고!

여자의 얼굴을 보자 시체는 그녀의 얼굴을 쓰다듬으려 애쓴다.
하지만 이제 그는, 쓰다듬는 법을 잊어버렸다.

시체 여기에 있었구나. 머시.
그래, 언제까지라도 기다리겠다고 머시가 그랬지.
그래서 이렇게 돌아왔어.
너를 우주선으로 데려가기 위해 왔다.
너를 지구로부터 아주 멀리 데려가기 위해서 내가
오 머시, 내가 너를 데리러 왔다.
대체 어디에서 있는 거니!
우주선이 출발하기 전에,
마지막 우주선이 출발하기 전에 어서 여길 떠나야해!

시체는 하고 있던 말을 잊어버린 듯 말을 맺지 못한다.
갑자기 주위를 두리번대며 집을 뒤지기 시작한 그는 자주 허공을
한참 바라보곤 한다.
여자는 그런 남자를 바라보며 커피를 한 잔 더 내린다.

여자 (커피를 마시며) 정말 사람들은 바보 같아.

좀비가 되서도 기억하고 싶은 것만 기억한다니까.

마지막 우주선이 출발한 건 벌써 오래전 일이야.

아저씨 그것도 아주 오래전 일이라고!

시체 오 머시!

시체는 여자가 마시는 커피 잔을 보고는 달려들어 벌컥 벌컥 마셔

댄다.

거의 다 흘린다.

여자 (시체를 말리며) 뭘 하는 거야 아저씨, 그렇게 마셔대면 혀를

대!

시체 네가 타주던 커피가 너무 그리웠다.

여자 만년을 내버려 둬도 썩지 않을 인스턴트커피일 뿐인 걸.

시체 그래 바로 그거야 머시, 네가 그렇게 오랫동안이나 나를 기

다려 줬는걸!

딸아, 하지만 우리에게 인사를 할 시간도, 짐을 쌀 시간도

남아 있지 않아.

여자 글쎄, 아저씨 우리한테 남아 있는 거라곤 이제 시간뿐인 걸?

시체 그렇지 않아, 머시. 라디오에서 해주는 방송을 듣지 못한 거

니?

자 들어라 머시, 어서 똑바로 들어봐!

시체가 라디오를 건드린다. 라디오가 다시 치지직-댄다.

"쓰리, 투, 첫 번째 우주선이 광활한 우주를 향해 출발합니

다."

여자 알고 있어.

덜컥, 라디오가 넘어간다.

"옥수수 밭만 아치, 전부 불에 탑니다."

여자 알고 있다고.

"디트로이트 강이 거리를 덮고 온통 생쥐 떼가."

여자 그래서 대체 나보고 어쩌길 바라는 건데! (덜컥)
시체 궤도를 이탈한 우주선이 영원히 우주를 떠돌아다닙니다!

여자가 라디오를 신경질적으로 꺼버린다.
서먹한 정적이 찾아온다.

여자 고작 저런 것들이 겁이 나서 집을 떠났던 거야?
당신이 돌아오기만 기다리는 딸을 두고도 바보같이
그래 놓고 이제 와서 뭐, 대체 어쩌라는 건데?
시체 그때 난 과거를 전부다 버려야만 했어!
여자 비겁한 변명이야 아저씨.
그래서 당신은 이런 벌을 받고 있는 거지.

머시를 다시 쓰다듬어 보려 하지만 여자는 피한다.

시체 지구에 더 이상 죽음도 찾아오지 않는다는 걸 알고 있니 머시?

	주인 잃은 집사는 떠나야만 해!
여자	하지만 당신은 다시 여기로 돌아왔잖아.
시체	(자신을 보지 않는 여자의 시야에 들려고 애를 쓰며)
	그래 머시, 네가 여기에 있었으니까.
	(머시의 손을 덥석 잡는다)
	그러니 이번엔 아비 말을 들어 주렴.
	이번엔 두 손을 잡고서 함께 떠나가자.
	너를 혼자 남겨 두고 떠난 후로 난 단 한 번도 잠에 들지 못했구나!
여자	안 돼.
시체	… 응 아가?
여자	아저씨 나는 여기서 야옹이가 돌아오기를 기다려야 해.
	그렇게 하기로 그랜-마와 약속을 했으니까.
	(필사적으로 동의를 구하려는 듯) 그렇지 그랜-마? 그렇지?
시체	어딜 보고 얘기를 하는 거야 머시. 나는 여기에 있다.
	벌써 망각이 너를 집어삼킨 게로구나!
	내가 여기에 왔다 아가, 더 이상의 기다림은 없어!
여자	(시체를 오랫동안 바라본다)
	하지만 아저씨는 내가 기다리는 야옹이가 아닌 걸.
시체	거짓말, 또 너는 어릴 때처럼 거짓말을 늘어놓는구나.

시체는 절망스러운 꿈을 꾸듯 주저앉은 채 초점을 찾지 못한다.
여자는 그런 시체를 외면하고 싶다.

여자	그랜-마, 그랜-마는 걱정하지 마.
	나는 저런 바보 같은 시체가 되지는 않을 테니까.

아무리 기억을 잃어버렸다고 해도 집을 잘못 찾아오다니.
어떻게 딸의 얼굴까지도 까먹어 버릴 수 있는 거냐고!
그렇지?
나는 그랜-마만큼은 잊어버리지 않을 거야.
그랜-마 같이 지독한 여자는 잊어버릴 수가 없지.
봐 그랜-마.

여자는 실제로 피아노를 연주하는 듯 손을 움직인다.

그랜-마가 연주해주던 선율을 나는 하나도 빠짐없이 기억
하는 걸.

그때 시체가 바닥에서 뒹굴던 라디오를 발견한다.
그걸 잡고서 이번엔 환상적인 꿈에 빠진 듯 기뻐한다.

시체 머시, 오 내 사랑 드디어 꿈을 이룬 거니?
여기에 피아노가 있구나,
네가 그렇게 가지고 싶어 하던 그랜드 피아노가.
결국 너는 꿈에 그리던 피아니스트가 된 거야!
(갑자기 라디오를 내리쳐버린다)
하지만 이제는 그게 다 무슨 소용이리.
이 관처럼 무거운 걸 들고서는 우주선에 탈 수가 없구나.
자, 버리고 우리는 어서 떠나가자.
마지막으로 아비를 위해 장송곡을 연주해주련?
옳지, 옳지!

시체는 머시가 연주해주는 피아노 연주에 심취해 있다.

여자 … 그래도 그랜-마,
좀비가 된다는 건 생각보다 슬픈 일이 아닌지도 몰라.
시체들의 시간에는 끝이 없으니까.
그러니 오늘 야옹이가 돌아오지 않는다고 해도 조급해질 필
요 없지.
내일 오지 않는다고 해도 상관없어.
상상해봐 그랜-마, 영원이라는 걸 말이야.
우리는 야옹이를 기다리면서 함께 온 우주를 떠도는 거야.
축복받은 사제처럼, 우리는 어디에도 가지 않아.
그저 여기서 나란히, 야옹이를 기다리는 거야.

시체는 주위를 떠돌다 다시 여자의 근처로 온다.
이번엔 안락 의자를 어루만지며 머시를 불러댄다

시체 여기 있었구나 내 사랑. 내게도 드디어 끝이 찾아오는 거야!
여자 … 그게 아무리 짓궂은 축복이라도 말이지.
시체 (안락의자를 끌고 가며)
방랑은 끝이 났어, 출발을 알리는 나팔소리가 들린다 머시!
어서, 어서 지구를 떠나가자.
어서, 어서 죽음을 향해 가자!
여자 어쩌면 아저씨가 정말 내 사라진 아버지일까?
시체 그래, 머시 그래!
여자 그랜-마는 내 아버지에 대해선 한 번도 말해준 적이 없으니
까.

그러고 보니 우리는 꽤 닮은 것 같기도 하다고.
그랜-마, 그랜-마는 어떻게 생각해?
아이참, 그새 또 잠이 오는 거야?

안락의자를 끌고 문으로 향하던 시체. 야옹이 밥을 발견하고는
조그만 밥을 주워 먹기 위해 애를 쓴다.

여자 아저씨!

여자가 밥통에서 시체를 떼어놓으려고 하자
그는 새끼를 지키려는 어미처럼 밥통을 껴안고서 사납게 울어댄다.

시체 야옹, 야옹!
여자 안 돼, 안 돼! 뭐하는 거야 아저씨. 이건 야옹이에게 줄 밥이
　　　라고!
시체 야옹, 야옹!
여자 놔, 놓으라고 제발! 이건 당신이 먹을 밥이 아니라니까!

시체는 여자가 소리를 치자 그제야 손아귀에 쥐었던 야옹이 밥을
내려놓는다.
그는 혼이 난 어린 아이처럼 그 옆에 움츠러들어 운다.

시체 … 야옹, 야옹.
여자 그렇게 연기해 봐도 소용없어.
　　　아무리 그래봐도 아저씨는 야옹이가 될 수 없으니까.
시체 야옹.

여자	자, 이제 아저씨도 다시 갈 길을 가야 할 시간이야.
	그랜–마도 이제 낮잠을 자야 한다고.

그는 여자의 발에 붙어 떨어지지 않으려 한다.

시체	그러지 마 머시, 돌아올게, 내가 다시 돌아올게 머시.
여자	다시는 여기로 돌아와서는 안 돼.
	여기에 아저씨가 찾는 머시 같은 건 없으니까.
	그래, 아저씨는 나가서 다시 머시를 찾아야지.
	가야만 해, 아저씨는 가야만 한다고.
	머시가 아저씨가 돌아오기만을 기다리고 있을 테니까.
	알았지?

시체는 같이 가자는 듯 두 발로 여자를 끈다.

시체	야옹, 야옹.
여자	내가 아저씨의 머시였다면 꽤나 기뻤을 거야.
시체	(주인을 부르는 것 같다) 야옹.
여자	아저씨에게도 언젠가 끝이 찾아오길 바라.

그는 잠시 멈춰서 저 너머를 한참 바라보다가, 주인을 향해 긴 울음을 내뱉는다.
그리고 머시를 찾아, 네 발로 떠나간다. 사이.
시체가 떠나고, 집에는 안락의자가 간헐적으로 삐그덕–거리는 소리만이 맴돈다.
한참을 테이블 위에 걸터앉아 있던 여자는 불현듯, 잠에서 막 깬

듯 다시 커피를 한 잔 내린다.

여자 그런데 그랜-마, 벌써 해가 지는가 봐.
하루가 점점 짧아지는 걸까?
여기, 벌써 석양이 새어 들어오잖아!
아이참, 눈을 좀 떠보라니까 그랜-마, 벌써 잠에 든 거야?

대답은 없다. 멀리서 그릉-그릉 하는 소리만이 작게 들려온다.
그랜-마의 숨소리를 들어보려는 듯 안락의자를 향해 귀를 기울이는 여자.

여자 알았어, 알았어 쉿. 그랜-마가 잘 수 있게 라디오를 틀어줄게. 어디 보자-

라디오를 튼다.
덜컥, 덜컥 채널을 잡지 못하고 한참을 돌리는 여자.
어느덧 익숙한 카덴차가 흘러나온다.
여전히 같은 곡이 재생되고 있다.
여자는 아주 조그마한 아기를 재우듯, 안락의자를 쓰다듬어 본다.

여자 쌔근-쌔근
그래, 그렇게 푹 자둬 그랜-마
내일이 오면 야옹이는 분명히 돌아와 있을 테니까.
가만 보면 그랜-마는 꼭 아기 때로 돌아간 것처럼 잠에 든다니까.
이렇게 배에 손을 대고 있으면

이번엔 내가 그랜-마 품고 있는 기분이야. 우습지 그랜-마?
잠에 들기 싫어서 투정을 부릴 때마다 그랜-마가 꼭 이렇게
해줬는데.
내가 해주는 것도 그렇게 나쁘지 만은 않지?

오래되고 익숙한 정적.
망각이 여자를 찾아오는 것처럼 밤이 통나무집에 어둠을 드리운다.

여자 (불현듯이 웃음을 터트리고는)
아무튼 그랜-마, 그러니까 그랜-마는 아무런 걱정하지 마.
야옹이는, 야옹이 집으로 금방 돌아올 거야.
당연히 그렇다니까!
언제 자기가 떠나 있었냐는 듯 꼬리를 쳐들고서
그렇게 뻔뻔하게 우리 곁으로 돌아오겠지.

여자는 킬킬대며 즐거워한다.
숨이 넘어갈 듯 웃어대는 여자의 숨소리 사이에서도 통나무집은
분명하게 점점, 어두워져 간다.

여자 (한참을 웃다가 문득)
그러니까 그랜-마, 야옹이가 돌아오며는
우리도 이 지긋지긋한 통나무집을 떠나는 거야
알았지 그랜-마?
멋진 그랜드 피아노가 있는 집으로 우리 셋이서
거기에 가면 나는, 음-
그래 쉬지 않고 피아노를 쳐야지

그랜-마는 내 피아노 연주를 들으며 눈을 감고 싶다고 했으니까

음 무슨 곡을 연주하면 좋을까?

지금 흘러나오는 이 곡! 이 곡은 어때 그랜-마?

여기 마지막 카덴차, 분명히 내가 연주 했잖아.

그때 그랜-마가 에비스 홀에서 힘껏 박수를 쳐줬었지!

옆에 있는 사람을 치듯 손짓을 하며 꺄르르 웃는다.

여자　그래 그래, 그랜-마 우리가 야옹이를 처음 만난 그날 말이야.

맞아 그랜-마, 둘이서 처음 싸구려 레드 와인 두 병 사 들고서

처음으로 취해서 비틀거리다가 그때 말이야.

아- 그런데 이 곡, 정말 이름이 뭐더라?

여자는 여전히 말을 하지만 그 소리는 웅얼거릴 뿐이다.

고철 라디오에서 흘러나오는 카덴차만이 풍성하게 울려 퍼진다.

통나무집은 여자의 얼굴을 분간하기 어려울 정도로 어두워졌다. 하지만 완전한 어둠은 아니다.

여명이 사라지지 않은 어딘가에서, 야옹이의 울음소리가 들려오는 듯하다.

Chapter 2. 라이카 & 라이카스

Written by 홍사빈

ACT [1] SCENE [1]

우주선의 출발을 알리는 거센 불꽃이 타오르고 있습니다.
환호와 경박한 박수 소리, 우주선이 대기권을 뚫고 날아가는 소리
가 뒤섞여 울려 퍼집니다.
그리고 어디에선가 우주선이 날아가고 있습니다.
한참을 날아가던 우주선이 시야를 벗어납니다.

팀과 메리 정중앙에 서서 말하기 시작한다.

메리 우주선이 발사되고.
팀 시간이 흐르고 흘러서.
메리 라이카는 몇 시간을 버티지 못하고.
팀 잠들었죠.
메리 아, 라이카는 저희 할머니에요.
팀 할머니는 죽기 전에 저희 엄마 아빠를 낳고 죽었어요. 저희
아빠는.
메리 탐. 저희 엄마는.
팀 마리.

메리	그리고 얘 이름은.
팀	팀. 얘 이름은-
메리	얘라니, 누나거든?
팀	아무튼 메리.
메리	엄마, 아빠는 항상 말하셨죠.
메리·팀	새로운 곳에 정착하거라! 더 넓은 곳에서!
팀	그래서 저희 라이카스들은 계속해서 이 넓고 넓은 우주를
메리	떠돌아다니고 있어요. 그러다가 언니 오빠들은
메리·팀	새로운 곳에 정착하겠다! 더 넓은 곳에서!
팀	라고 말하면서… 우주선 밖으로 나갔어요.
메리	돌아오지 않았죠. 그래서 저희 둘은.
팀	여전히 유영하고 있어요. 이 넓은 우주를.

우주선이 밝아진다.

메리	지금은 아마 목성 주위를 돌고 있는 것 같아요.
팀	그리고 알 수 없는 다른 행성들도 지나고 있죠.

행성들을 보는 팀과 메리.

팀	그리고 이 우주선 안에는 고물 라디오 한 대가 있어요.
메리	그 라디오를 누르면 꼼짝 마 기다려.
팀	아주 지겨운 소리죠. 엄마 뱃속에서부터 들었던 소리니까.
	꼼짝 마 기다려.
메리	엄마 말로는 할머니 때부터 저런 소리밖엔 내지 못했대요.
팀	우주선에는 여러 가지 식량들이 있어요. 쿠키, 버터, 젤리,

뼈다귀 그리고 최악의 음식인 사료. 그런데 이젠 이런 식량들도 거의 다 떨어졌죠.

짧은 사이.

메리 팀 틀렸어. 처음부터 다시 해야 해.

팀 뭐가?

메리 '식량들도 거의 다 떨어졌죠' 이 부분.

팀 그러니까 그게 왜?

메리 그렇게 말해선 아무도 우릴 좋아하지 않을 거야. 무슨… 배고픈 거지같잖아.

팀 그래서 처음부터 다시 하자는 거야?

메리 그래. 최대한 좋게 말해보는 거야. 자, 다시 해보자.

팀 오늘만 벌써 열두 번째야. 나도 이제 지쳤어.

메리 아니. 우리는 곧 있으면 지구에 도착하게 될 거야. 그 사람들이 우릴 보면 우리는 우리가 연습한 말들을 멋지게 전해줘야 해. 그게 우리들의 임무야. 그리고 실수 했다간-

팀 메리. 메리, 그러니까. 언제 도착하게 될지도 모르는 마당에 도대체 언제까지 이런 연습을 해야 하냐고. 그냥 쉬다가-

메리 팀. 우리는 떠나야 해. 언제까지 이런 우주선에만 있을 거야. 그리고 내 계산상으로… 오늘 우리는 착륙하게 될 거야! 지구로 돌아가는 거라고!

팀 누나의 그런 계산을 저기 있는 버터와 쿠키를 세는데 썼다면 우린 배가 고프지 않았을 텐데.

메리 팀! 왜 자꾸 그런 힘없는 소리만 하는 거야. 이제 몇 시간 남지 않았어. 우주선도 정확히 방향을 가리키고 있어!

팀	매번 그런 식이었잖아. 오늘이 착륙이라고 우리는 연습을 해야 한다고. 그렇지만 달라지는 건 아무것도 없었어.
메리	아니야, 오늘은 분명해. 계산이 드디어 정확히 풀렸어! 확실하다니까?

팀은 말이 없다.

| 메리 | 처음부터 다시 시작할게. 우주선이 발사되고. (사이) 우주선이… 팀? |

메리는 팀에게 다가갑니다.

메리	팀. 팀? 뭐하고 있는 거야.
팀	전보를 치고 있어. 우리 여기 잘 있다고. 기다리지 말라고.
메리	일어나 제발. 우리 연습할 시간이야. 사람들한테 보여주기로 했잖아.
팀	형하고 누나들도 매번 그랬어. 그래서? 그들이 돌아오기라도 했어?
메리	왜 그래 팀. 우리는 우리야. 이제 우리는 지구에 착륙할 거라니까?
팀	착륙하게 될 곳이 지구인 건 확실해? 왜 우리는 지구로 돌아가야 해? 누나 우리 여기서도 행복하잖아. 그냥 우리-
메리	제발 좀 그만해 팀! 이젠 정말로 식량도 다 떨어져 간다고. 너도 알잖아.
팀	아까는 그렇게 말하지 말라며. 밖으로 나가봤자 우리도 다른 개들처럼-

메리 아니! 그 곳이 어디든 이제 우리는 착륙을 해야 해. 그리고 그 곳은 지구가 확실해! 우리가 지구로 돌아오게 되었다니 까!

메리는 조금 화가 난 듯 팀과 멀리 떨어집니다.

사이.
팀은 말없이 고민하다 메리 곁으로 다가간다.

팀 알겠어. 그럼 이번엔 할머니 얘기부터 시작하자. 첫 부분은 매일 질리도록 연습했잖아.

메리는 팀의 말을 듣고 조금은 언짢지만 기운을 내 다시 시작한다.
팀과 메리는 다시 자리로 이동한다.

메리 아! 할머니는 그러니까 라이카는 원래 길에서 떠돌던 강아 지였어요.

팀 고양이로 치면 길냥이. 그러니까 저희 세계에서는 '길멍이' 정도로 정의할 수 있죠.

메리 그래요 길멍이! 아니! 아 그러니까 라이카는 그러다가 조이 라는 사람을 만나게 되죠.

메리는 조이와 함께 조이의 집으로 간다.

팀 조이는 라이카를 데리고 어딘가로 떠났어요. 그곳은 바로 실험실! 조이는 과학자였어요. 그 덕에 저희는 이런 우주선

을 타면서 행성들을 바라볼 수 있었구요. 아무튼! 조이는 라이카에게 충분한 사료와 물을 줬죠.

조이는 라이카에게 물과 음식을 준다.

팀 그렇게 라이카는 전보다 훨씬 더 건강해지고 조이를 따르게 되었죠. 그리고 조이는 라이카에게 언제나 말하곤 했어요. 꼼짝 마 기다려.

팀 꼼짝 마 기다려. 라이카는 언제나 기다렸어요. 그리고 언제나 조이는 라이카를 쓰다듬어 주었죠.

조이와 라이카는 함께 손잡고 어딘가로 다시 떠난다.

팀 그러던 어느 날 조이는 라이카를 어딘가로 데려 갔어요. 그곳은 우주선이었죠. 라이카는 우주선에 탑승하고 먼 우주로 떠나게 되었어요.

라이카가 탑승한 우주선이 흔들린다.

팀 그 당시 기술로는 아마 우주선이 지구로 돌아올 수는 없었대요, 우주선은 점점 더 높이 올라갔고, 라이카는 점점 불안해지기 시작했어요. 그렇지만 그럴 때마다, 조이가 알려준 대로 라이카는 라디오의 버튼을 눌렀어요.
꼼짝 마 기다려.

팀 다시 우주선은 점점 더 높이, 궤도를 벗어나 높이 올라갔죠. 결국 라이카는 고열에 시달리다가 지구 궤도를 다섯 번이나

비행하고는 생을 마감했죠. (사이) 인간들은 결국 우주선의 복귀를 포기했고, 시간이 지나서 남은 라이카스들은 하나, 둘 씩 죽어나가기 시작했–

메리 팀!

팀 (짧은 사이) 왜 또!

메리 그렇게 설명하면 안 된다고. 무슨 사람들이 우리한테 잘못이라도 한 것 같잖아. 할머니는 그냥 엄마, 아빠를 낳다가 돌아가신 거고 우리는 엄마, 아빠를 따라서 해야 할 임무를 하고 있을 뿐이야.

팀 우리가 해야 할 임무가 뭔데? 이제는 해야 할 임무 따위는 없어.

메리 우리는 매일 매일 이곳에서 많은 것들을 보고 또 공부해왔어. 지구로 가기 위해서! 그러니까 이제는–

팀 지쳤다고 그런 것들은 이제. 누나 한 번 이 우주선 안을 자세히 보기라도 해봐.

메리 우리는 지구로 돌아가서 우리가 얼마나 멋지게 우주를 유영했는지 전해줘야 해, 그게 우리의 임무야.

팀 우리는 다 썩어가는 버터를 핥고 말라비틀어진 사료만 먹어댔어. 그러고도 우리가 멋지게 우주를 유영한 거야?

메리 아니야, 팀. 우리는 사람들에게 우리가 얼마나 멋진 것들을 보고 왔는지 말해줘야 해.

팀 아니. 창고에는 시체 썩는 냄새가 진동해. 화장실을 지나갈 때마다 눈이라도 마주칠까봐 두려워. 이러고도 우리가 멋진 걸 보고 있는 거야?

메리 그런 엄마, 아빠는 항상 말씀하셨어. 사람들에게 우리가 얼마나 대단한–

팀	제발 그만 좀 해! 인간들은 우리를 버리고 갔어.
메리	아니 곧 있으면 도착이야. 우리 다시 연습 시작해야 돼. 팀 자리로 돌아가.
팀	어디로? 엄마, 아빠가 있는 창고로?
메리	팀, 제발 좀!
팀	내가 뭘!
메리	자리로 돌아가라니–

그때 우주선의 스프링쿨러가 거짓말처럼 툭–하고 터져 나옵니다. 그리고는 우스꽝스러운 농담처럼 퓨욱– 물을 발사하고 열을 식힙니다.
팀은 자리로 돌아가서 다시 전보를 치기 시작합니다.

팀	우리 여기 잘 있어. 기다리지 마. 우주선은 이제 다 망가지기 시작했고, 우리보다 우주선이 먼저 죽을지도 몰라.

메리는 말없이 팀을 바라보고는 천천히 화관 쪽으로 다가갑니다.

메리	(혼자서 다짐 하듯이) 할머님이 쓰시던 화관이야. 우리는 이걸 사람들에게 보여줘야 해. 임무는 곧 있으면 끝나게 될 거야.
팀	(비아냥대듯이) 그 화관도 곧 있으면 시들게 될 거야. 스프링쿨러 덕분에 며칠은 더 살지도 모르지.
메리	그런 식으로 비아냥대지 마.
팀	왜 그래. 나는 그냥–
메리	이곳에서 죽고 싶으면 계속 그렇게 전보를 쳐. ‘우린 여기 잘 있어. 기다리지 마!’ 나는 도착하는 대로 이곳을 떠나서

사람들을 만날 거니까.

팀 아니, 누나.

메리는 구석으로 가 우주선의 밖을 바라본다.

팀은 뻘쭘하게 서 있습니다.

긴 사이.

팀 알았어. 연습하자. 처음부터. (사이) 누나? 메리? 연습하자니
 까. 뭐하는 거야. 내가 미안해. 어디서부터 시작할까? 할머
 니 얘기부터? 그러지 말고–
메리 팀. (사이) 너는 지구로 돌아가고 싶지 않아?
팀 갑자기 그게 무슨 소리야?
메리 지구로 돌아가고 싶지 않냐고. 왜 그렇게 사사건건 우리가
 하는 연습에 있어서 트집을 잡는 거야?
팀 어떻게 돌아가고 싶지 않을 수가 있겠어.
메리 뭐라고?
팀 돌아가고 싶다고, 돌아가고 싶어 나도.
메리 근데 왜 자꾸 어린애처럼 불평만 늘어 놓냐는 거야.
팀 무서우니까.
메리 뭐?

사이.

팀 다시 버려질까봐 무섭다고.

메리 팀, 우리는-

팀 나라면 만약 그 인간들을 만나면 이렇게 말할 거야. 우주선이 발사되고 시간이 흐르고 흘러서 라이카는 몇 시간을 버티지 못하고 잠들었죠. 저희 라이카스들은 계속해서 이 넓고 넓은 우주를 떠돌아다니고 있었어요. 버려진 강아지 마냥. 지구에서도, 우주에서 우린 똑같죠. 배가 고팠어요. 우주선에 남은 거라곤 썩어가는 식량들이죠. 목이 말라서 플라스틱 병을 씹다가 입안에서 피가 흐른 적도 있어요. 우리는 우리는!

메리 팀! 그렇게 말하면 사람들은 우릴 좋아해주지 않을 거라니까!

팀 나는 인간들이 미워. 그래서 직접 보고 말할 거야. 그리고 엄마, 아빠 모두 고향으로 데려다 줄 거야. 나는 누나 같이 그런 쓸데없는 임무에 집착하지 않는다고!

메리 나도 그래! (사이) 나도 엄마, 아빠 그리고 라이카 모두 지구로 데려다 주고 싶어. 그렇지만 그렇지만 우리는… 아니. (짧은 사이) 나는 사람들이 사실 너무 보고 싶어. 느껴보지는 못했지만 그 사람들이 우릴 쓰다듬어 주었으면 좋겠어.

팀 인간들은 우릴 분명히 다시 버릴 거야. 그전에 우리가 먼저 인간들한테 도망쳐야해. 이게 본능이야. 메리, 사랑받고 싶은 건 본능이-

그때 우주선이 격렬하게 흔들리기 시작합니다.
우주선의 온도는 급격하게 상승합니다.
이머전시 시그널이 울립니다.
팀과 메리도 우주선과 함께 흔들리기 시작합니다!

팀과 메리는 우주선 주위를 휘청거리며 뛰어다니기 시작한다.

메리 거봐! 거봐! 팀! (밖을 바라보고서) 곧 있으면 정말 착륙하게 될 거야!

팀 어디로? 우리가 정말 지구로 돌아왔다는 거야?

메리 그럼! 우리는 계속 연습한 대로-

팀 너무 무서워. 이러다가 우리-

메리 아니야, 팀! 벌써 궤도에 진입한 모양이야!

팀 정말로 지구로 돌아오게 된 거야?

메리 일단은! 일단은 그런 것 같아! 우리는, 우리는!

팀 너무 무서워! 몸이 뜨거워! 타버릴 것 같아!

메리 팀, 괜찮아! 아무 일도 없을 거야. 우린 괜찮을 거야!

꼼짝 마 기다려! 꼼짝 마 기다려!

라디오는 계속해서 똑같은 말을 반복한다.

꼼짝 마 기다려! 꼼짝 마 기다려!

메리 꼼짝 마! 기다려! 팀! 가만히 있어. 곧 있으면 착륙이라고!

팀 꼼짝 마, 기다려! 꼼짝 마, 기다려!
꼼짝 마 기다려! 꼼짝 마 기다려!

메리와 팀은 서로의 손을 잡고서 간신히 몸은 지탱한다.

메리·팀 꼼짝 마 기다려! 꼼짝 마 기다려! 꼼짝 마 기다려!

우주선의 흔들림은 점차 잦아듭니다.
그리고 우주선 창밖은 아주 어둡습니다.

사이.

팀 착륙한 건가?
메리 아마도?
팀 지구로?
메리 아마도?
팀 밖으로 나가봐야 하는 거야?
메리 ⋯ 아마도?

메리와 팀은 손을 잡은 채, 한걸음 앞으로 나온다.

메리 우주선이 발사되고.

사이.
메리는 팀을 바라보지만 팀은 처음 보는 광경에 말을 잃는다.

메리 시간이 흐르고 흘러서.
메리 라이카는 몇 시간을 버티지 못하고.
메리 잠들었죠.
메리 아 라이카는 저희 할머니에요. 할머니는 죽기 전에 저희 엄마 아빠를 낳고 죽었어요. 저희 아빠는.

메리는 다시 팀을 바라보지만 팀은 여전히 벙쪄있다.

메리	탐. 저희 엄마는 마리. 그리고 애 이름은 팀
메리	그리고 제 이름은 메리. 엄마, 아빠는 항상 말하셨죠.
메리	새로운 곳에 정착하거라! 더 넓은 곳에서!
메리	그래서 저희 라이카스들은 계속해서 이 넓고 넓은 우주를 떠돌아다니고 있었어요.

그리고 전보 한 통이 도착합니다. (짧은 사이) '우리도 여기 잘 있어. 기다렸어.'

팀은 천천히 알 수 없다는 듯 웃는다.
메리도 팀을 보고는 따라 웃는다.

Chapter 3. 유니콘이 된 사내

Written by 강동훈

ACT [1] SCENE [1]

1. 사건 현장은 u시의 정거장, q시로 출발하는 선로 위.
전형적인 블루 피아노와 어울릴 법한 u시의 부산스런 정거장.
q시로 향하는 선로는 정면을 향해 뻗어 있고 노골적인 폴리스 라
인에 가로 막혀 있다.
많은 인파가 뒤섞이는 정거장이지만 섞이는 이들은 없다.
그들은 도시의 밤이 가져야 할 쿨한 흔들림을 잃지 않기 위해 각자
분주하다.

2. 폴리스 라인 뒤에 제복 입은 어린 사내만이 고장 난 기계처럼
멈춰 서 있다.

3. 때마침 u시로 "들어오는" 열차가 들어온다. 그러자 움직일 줄
모르는 듯 서 있던 사내가 거세게 트럼펫을 불어 댄다.
하지만 사내의 경고에도 기차는 계속해서 가까워 오고, 이내 트럼
펫 소리는 기차의 고래 같은 경적 소리에 완전히 묻힌다.
사내는 트럼펫을 내팽개치고 선로 위로 뛰어들어 기차를 가로막
으려 해본다. 하지만 돌아오는 열차는 옆 선로에 편안하게 정차

한다.

4. 문이 열리고, 기차 안에서는 한동안 아무도 내리지 않는다.
도착한 기차 옆에 선 사내는 아직 덜 자란 갑각류의 피부를 하고
있다.

조사관 뭐하는 거야 피, 그쪽이 아니라 여기라고. 들어오는 기차가
정착하는 곳은.

5. 텅 빈 줄만 알았던 기차에서 중년의 사내가 내린다. 낡은 의
자 하나와 검은 봉지를 손에 들고 있다. 중년의 사내가 앳된 사
내에게 다가간다.

피 (조사관이 가까이 오자 그제야 그를 알아본다) 아 또 오셨네요.
아저씨, 저는 기차가 그새 또 q시로 출발하는 줄 알았지 뭐
예요.

조사관 이봐 피 군, 그렇게 애타게 기다리지 않아도 q시로 향하는
기차는 곧 다시 출발할 거야.
그걸 위해서 내가 온 거니까. 그리고 아저씨라고 부르는 건
삼가 달라고 하지 않았나? 조사관님이라고 부르게. 때로는
그게 더 편하다고.

6. 조사관은 선로를 사이에 두고 피의 건너편에 의자를 내려놓고
그 자리에 앉는다.
검은 봉지는 의자 옆에 내려놓는다.

7. 사내들은 선로와 그걸 가로지르는 폴리스 라인을 사이에 두고 마주본다.

조사관　(선로 위를 바라보며) 시체는 여전히 제자리구만. 며칠만 더 지나면 썩은 내가 진동을 하겠어.

피　정말로 여기서 지독한 냄새가 날까요 아저씨?

조사관　(아저씨라는 호칭에 발끈하지만 티를 내지는 않는다) 그렇고 말고, 어디서 굴러먹던 작자인지는 몰라도. 곧 냄새가 날 거라는 것만큼은 분명해. 죽은 몰골을 보건대 아주 고약한 냄새일 거야.

피　하지만 저는 아무래도 코가 마비된 것 같아요 아저씨. 아무런 냄새도 나지 않아요.

조사관　(별달리 관심이 없고 빨리 본론으로 넘어가려는 듯 수첩과 펜을 꺼낸다) 그래 그거 축하할 일이구나 피. 그러니 오늘은 제발 시체를 치울 수 있게 도와주렴. 나는 q시에 돌아가서도 해치워 버려야 할 일이 산더미야. 더구나 내일도 여기에 와야 한다면 나는 퇴근하는 대로 교회에 가서 코를 잘라달라고 기도를 해야 할 판이니까.

피　q시는 오늘도 향긋한 튤립향이 은은한가요?

조사관　너는 q시로 가는 기차를 손수 몰았잖니, 그럼 답을 이미 알고 있겠구나.

피　말했잖아요 아저씨, 저는 이미 코가 마비돼버린 것 같다구. 아, 그 향을 담아서 고향에 계신 아버지에게 보낼 수 있다면 좋을 텐데.

조사관　(인내심에 한계가 온 듯) 그래서 대체 왜 시체를 옮기지 못하게 하는 거야? 자네가 책임질 일은 없다고 내 수없이 말하지 않

나. 이건 간단한 진상조사만 마치면 될 일이라고. 그런데 왜 이렇게 어렵게 만드는 건가. 응?

피 어제까진 제가 누구인지부터 질문하셨잖아요 아저씨.

조사관 그래 피군. 내가 급했네. (지긋지긋한 듯) 처음부터 차근차근 시작을 해야지.

8. 피가 배시시 웃음을 지어 보인다.

조사관 b시 태생, 14살에 기관사였던 아버지와 함께 u시로 건너와 서 지금은 25살. 4년 전에 부친의 자리를 물려받아 q시로 가는 기차의 기관사로 취직했고, 사흘 전에 q시로 향하던 중 선로 위로 뛰어든 행인을 치는 사고를 냈어. 증언 상 자네가 멈출 수 있는 거리는 아니었지. 이 정도면 자네에 대해선 필요한 만큼 안다고 생각하는데. 내가 자네에 대해 더 알아야 할 게 있나?

피 11년이 아니고 10년 6개월.

조사관 뭐?

피 11년이 아니고 10년 6개월이라구요, 제가 u시에서 지낸 건.

조사관 (잠시 생각을 해보다) 아 그래 그래, 자네는 16살에 창남 짓을 하다 6개월 복역을 했지.
 하지만 그런 건 중요한 게 아니야 피했던 얘기를 또 하게 하지 마라. 사실 관계만 확인하면 돼.

피 네 그러시다면요. 빼먹으신 게 있어서 말씀드렸을 뿐이에 요.

조사관 그래, 그래 그건 내가 일부러 뺐어. 자네 기분을 해쳐서야 제대로 된 진술이 나올 리가 없으니까.

피 고맙습니다 아저씨. 답례로 연주를 해드릴까요?

조사관 (한탄하며) 이것 참 자네는 첫날부터 별달리 나아진 게 없군. 이게 다 자네의 무기력한 얼굴 때문이야. 그런 얼굴을 해서야 도무지 평소처럼 취조를 할 맛이 안 난다고.

피 죄송해요 아저씨.

조사관 … 사과는 됐어 피. 그런 건 별달리 의미가 없으니까. 다만 이제라도 성실히 조사에만 임해 주게. 자네가 솔직히 진술만 해주면 문제가 될 건 아무것도 없어.

피 정말 그럴까요?

조사관 그렇고말고. 사건은 간단하다고 피. 한번 들어 보겠나? (마치 재미난 이야기를 꾸며내듯 열렬히) 여느 때처럼 q시를 향하던 기차를 몰던 자네는 갑작스럽게 선로 위로 뛰어든 한 사내를 발견했어. 자네는 교육 받았던 대로 발견 즉시 기차를 멈춰보려고 애를 썼지만 간격은 이미 좁혀져 있었고. 그리고 쾅! 피할 수 없는 순간이 찾아온 거야.

피 피할 수 없는 순간.

조사관 그래 바로 그거야! 지금 기관사로서 자네는 그의 죽음에 책임감을 느끼고 있지. 하지만 이보게, 자네로서는 어쩔 수 없는 일이었어. 그래 피할 수 없는 일이었지. 자네는 정말이지 멈출 수가 없었던 것뿐이니까. (자신의 진술이 마음에 든 듯 의기양양하다) 어때, 제법 괜찮지 않나? 내 말에 수긍한다는 뜻으로 고개만 까딱 해주면 이렇게 간단히 처리 해줄 수도 있어.

피 (한참을 생각해보다, 고개를 가로 젓는다) 분명히 멈출 수 있었어요 아저씨. 거리는 충분했죠. 다만 멈추는 법을 잊어버렸던 거예요.

조사관 그런 게 다 알게 뭐냐! 사람들은 또 기차에 어떤 멍청이가 뛰어 들고 말았구나 하고 생각할 텐데.

피 그렇지 않아요 아저씨. 저는 선로 위로 뛰어드는 그걸 아주 멀리서부터 봤어요.

9. 조사관, 한숨을 쉬고, 주머니를 뒤적여 담배를 꺼내문다. 불을 붙이려고 애쓰며 우물우물 말을 이어나간다.

조사관 그래 책임감, 그놈의 책임감 때문에 이런 거짓말을 하는 건가? 하지만 세상을 다 신부님처럼 살 필요는 없어 이 젊은이야. 이 정도면 충분하다고. 그러니 자네가 이제부터 생각해야 할 건 오늘도 지체되고 있는 열차의 운행이야! (드디어 불이 붙었다) 그리고 여기서 낭비되고 있는 내 황금 같은 시간이지. 벌써 사흘 째 q시로 가는 열차가 멈춰 있어. 회사의 피해가 아주 막심하다고!

피 그나저나 오늘은 꽤나 말이 빠르시네요 아저씨.

조사관 그래, 이렇게 쓸데없이 오래 걸리는 일처리는 아주 질색이니까. 피, 내 덥수룩한 수염을 좀 보게. 나도 회사에서 지독하게 압박을 받고 있어. 더 이상 자네의 재미난 얘기를 들어주고만 있을 처지가 아니란 말이야.

10. 열변을 토하는 조사관 옆에 이끌리듯 다가가던 피가 불현듯 조사관의 귀에 다 대고 크게 트럼펫을 불어댄다.

11. 뿌우-뿌우

조사관 (놀라서 의자와 함께 뒤로 고꾸라진다) 뭐하는 짓거리야 빌어먹을!

피 저는 이렇게 경고를 보냈어요 아저씨. 쉴 새 없이 경적을 울려댔죠. 기차는 그 위를 지나쳐 갈 거라고. 당신이 거기에 있건 말건 무시무시한 이 기차는 당신을 짓뭉개고 갈 거라고.

조사관 (잔음이 사라지지 않는지 귀를 쑤시며) 너는 네 책임을 다 했어. 이건 다 그 바보 같은 녀석의 책임이지.

피 책임. 정말 그런지도 몰라요.

조사관 그래 그래! 자네는 q시로 향하는 기차의 자랑스런 기관사가 아닌가! 기차의 출발을 기다리는 저 많은 사람들도 생각해 줘야지. q시로 가는 열차에 오르기만 바라는 사람들이 이 도시에 쌔고 쌨다고. 그런데 단 하나뿐인 기차가 사흘이나 지체되고 있다니, 안될 일이지. 안 될 일이고말고. 이제 자네는 어린 애가 아니지 않은가.

피 하지만 아저씨, 거기에 서 있던 건 유니콘이었어요.

조사관 뭐?

피 유니콘이요. 아버지가 그토록 찾아 헤매던 유니콘 말이에요.

조사관 또 쓸데없는 소리를 하는군.

피 왜 사람들이 전부 u시로 모여드는지 아세요?

조사관 (흥미 없다는 듯 떨어진 담배를 주워 다시 불을 붙이며) 그게 이번 일과 무슨 상관이라도 있나?

피 q시로 갈 수 있는 기차가 다니는 곳 중 u시의 집값이 가장 싸서예요. q시로 가고 싶은 이유야 다들 제각각이지만 여기에 모여드는 이유는 다들 비슷한 거죠 .모두들 거쳐 가기 위

	해 잠시 모인 거예요. 아무도 여기에 정착하기를 바라지는 않아요.
조사관	… 그래서 자네가 본 건 사람이 아니라 유니콘이라고?
피	외지인이 q시에 정착하려하면 시당국에 50만 크로나를 내야 해요.
조사관	그건 나도 알고 있다. 안타까운 일이지만 아주 이해 못할 처사는 아니지. 안 그러냐? 각자의 사정이란 게 있는 법이니까. q시는 이미 포화 상태라고.
피	그래요 아저씨. 하지만 다들 여전히 q시로 가는 기차에 오르기만을 바라고 있는 걸요.
조사관	그래, 그래서 그 사람들이 대체 어쨌다는 거냐?
피	여전히 사람들은 닥치는 대로 일을 해요. 블루스나 재즈 따위를 하루종일 틀어 놓는 것도 결국 포장에 지나지 않죠. 아, 아버지는 기관사를 은퇴하시고는 클럽에서 스탠드업 코미디를 했어요. (킬킬대며) 주로 정해진 레퍼토리가 몇 개 있었는데 대개는 유니콘과 섹스에 관한 농담이었죠. 저도 기관사가 되기 전까진 그 옆에서 트럼펫을 불며 장단을 맞췄구요. 아무래도 아저씨도 그런 건 좀 천박한 짓이라고 생각하시나요?

12. 조사관은 그저 어깨를 으쓱해 보인다.

피	하지만 여기선 그 정도는 해줘야 해요. 그래야 사람들이 돈을 낸다고요.
조사관	그것 참 흥미로운 광경이겠구나.
피	무대에서 내려오면 아버지는 지독하게 술을 마셨어요.

조사관 그래, 그리고 지금 자네의 술고래 아버지는 실종 상태지. 그런데 네 아버지가 어디에 있는지 너도 모르는 거냐?

피 … 아버지는 제가 감옥에 갔다 오고부턴 유니콘을 찾는 걸 포기하셨어요. 그런 건 더 이상 없다고 하셨죠.

조사관 그래. 부자지간이란 게 다 그런 거니까.

피 그래도 저는 알고 있어요 아저씨. 그래도 아버지는 q시에 가면 언젠가는 유니콘을 만날 수 있을 거라고 믿었어요.

13. 그때 멀리서 u시로 오는 기차의 경적소리가 어렴풋이 들린다. 피는 경적 소리에 놀라 들고 있던 트럼펫을 떨어트린다.

조사관 왜 그러나 피 군?

피 십분 후면 d시에서 기차가 도착할 시간이에요 아버지 같은 사람들을 또 쏟아내겠죠.
(갑자기 뒤쪽 선로를 향해 뛰어가며 트럼펫을 거세게 불어댄다 뿌우-뿌우) 트럼펫을 더 크게 불어야 해요 아저씨. 앞으로 향하던 걸음도 멈춰버릴 정도로 무시무시하게. 경고가 끝까지 닿을 때까지. 돌아가, 돌아가세요! q시로 가는 기차는 더 이상 운행하지 않아요!

조사관 (시간을 확인하며) 또 꽤나 시끄러워지겠군. 그 전에 일을 마무리 할 수 있다면 좋을 텐데.

14. 이내 지쳐버린 피가 어린 얘처럼 쭈그려 앉는다. 그 모습을 본 조사관은 한숨을 쉬고는 담배를 권한다.
하지만 피는 그걸 보고만 있을 뿐 받을 생각은 하지 않는다.

피 담배 같은 걸 펴댔다간 부실한 소리가 되고 말 거에요.

15. 조사관은 다시 한 번 어깨를 으쓱해 보인다. 거절당한 손을 다시 자신의 입으로 가져가 담배를 빨아댄다.

조사관 그나저나 왜들 그렇게 q시로 가고 싶어서 안달이 난 거냐? 유니콘은커녕 온 땅이 메마른지도 벌써 아주 오래야. 일자리도 이제 얼마 없지. 그리고 무엇보다 이제는 우리들도 밤낮으로 일을 해야 한다고 피! 내 꼴을 봐라. 낮에는 사라진 기차 부품을 찾다가 이제는 여기까지 와서 이 짓거리를 하고 있지 않냐?

피 그러면 그런 일은 그만 두고 아저씨도 여기로 와서 트럼펫을 하나 장만 하시는 건 어때요? 이래 봬도 꽤 다양한 쓰임새가 있다구요.

조사관 이봐 피, 그렇게 시간이 썩어나진 않아.

피 그럴 줄 알았어요 아저씨.

조사관 … 그런 눈으로 나를 보지 마라 피. 네 아버지는 어땠는지는 몰라도 나를 키운 사내는 말 없는 스탈린 같은 작자였어. q시에서 버텨내려면 목매단 고양이를 앞에 두고도 진술을 받아 내야 한다고!

피 아저씨 집이 q시에 있는지는 몰랐네요.

조사관 난 거기서 태어났다 피.

피 아— 아버지를 소개시켜드리면 기뻐하셨을 텐데. 아버지는 q시에서 오신 분들이라면 바로 허리를 굽히고 다가가셨죠.

조사관 미친 게 아니라면 미친 척을 하는 게로군.

피 이번에도 그렇게 말하실 줄 알았어요.

조사관 알면 이제 그딴 말은 집어치워라. 네가 계속 헛소리만 늘어 놓는다면 사람을 불러서 강제로 너를 끌어내는 수밖에 없어.

피 하지만 그러지 않으실 거죠?

조사관 그럴 거다. 일이 번거로워지는 게 귀찮을 뿐이야.

피 하지만 이걸 좀 똑바로 바라보세요 아저씨! 선로 위에 있는 건 유니콘의 시체라구요! 이건 아주 중요한 증거예요. 아버 지에게 보여드려야만 한다구요!

조사관 그리고 너한테 아주 불리한 증거지. 그리고 우리 회사한테 도!

피 바로 그거예요 아저씨. 기차를 타려는 다른 사람들도 모두 이 모습을 봐야만 해요.

조사관 이 추한 몰골을?

피 그래요. 제가 끝장을 내버린 유니콘의 최후를. 모두가 반드 시 봐야만 해요.

16. 사이. 기차가 다가오는 경적 소리.

조사관 나는 너를 이해할 수가 없다.

피 오늘은 일찍 들어가서 쉬시는 건 어때요?

조사관 일찍 들어가 본들 달리 뭘 하란 말이냐

피 집으로 가실 수는 없을 테니 저기 있는 클럽에 가서 위스키 한 잔을 하고 잠에 들어도 좋겠죠. 그리고 내일은 수염도 좀 밀고 머리도 정리할 시간을 좀 가지세요. 여기서 악기 같은 걸 배워보는 것도 좋겠죠. u시에는 훌륭한 악사들이 많아요.

조사관 발칙한 놈, 이젠 네가 나를 가르치려 드는 거냐?

피 (트럼펫을 내려놓으며) 죄송해요 아저씨.

17. 조사관은 시간을 다시 한 번 확인한다.
어쩔 수 없다는 듯 선로를 넘어 피에게 간다.
시체를 밟지 않게 조심스럽게 간다.

조사관 딱히 내가 이러는 걸 바라는 건 아니야 피. 하지만 어쩌겠
 니. 이게 내 일이니까 하는 거다.
피 그래요 아저씨 이해해요. 저도 그래서 세리 아줌마가 제 볼
 을 쓰다듬도록 냅뒀던 것뿐이에요. 마음대로 안겨서는 들어
 보지도 못한 이름으로 날 부르셔도 전 그저 네, 아주머니.
 저두 아주머니를 아주 사랑한답니다 하고 대답했답니다.

18. 사이. 긴 경적 소리가 다시 한 번 울린다. 분명히 기차가 더 가
까이 왔다.

피 아저씨.
조사관 그래.
피 오늘의 마지막 기차도 결국 들어올 모양이에요.
조사관 (시간을 다시 확인하고는, 검은 봉지에 시선을 둔다. 다시 담배를
 하나 무는 사내) … 피, 나도 기차가 달리는 소리가 무서울 때
 가 종종 있다. 땅이 울려대는 소리에 구역질이 나 내리고 싶
 은 적도 많지
피 저도 그래요 아저씨.
조사관 하지만 말이야 피. 기차에 오른 순간 멈출 수가 없게 돼버
 려. 그건 어쩔 수가 없는 일이야.

피 (짐짓 쾌활한 듯) 네 아저씨?

조사관 정말 그날 밤에 네가 본 게 유니콘이었다고 생각하는 거냐?

19. 대답이 없다.

회사에서는 그게 파이프 씨였을 거라고 추정하는 것 같던데.

피 (처음으로 피가 조사관의 눈을 똑바로 쳐다본다) 파이프 씨요?

조사관 (주저하다가) 네 아버지 말이다.

피 … 아버지가 어쨌다는 거죠?

조사관 시체에서 떨어져 나간 이빨이 수풀 너머에서 발견됐어. 내가 검사를 의뢰했다.

20. 피는 다시 멈춰 버린 듯하다. 처음 선로 위에 서 있던 기계처럼.
의자 옆에 무심하게 놓여져 있던 검은 봉지가 피에게 건네진다.
피는 두 손으로 그 봉지를 받고도 그 속을 열어보지는 못한다.

21. 이때부터 기차의 바퀴 소리가 서서히 가속되어 들려온다.

피 이 안에 아버지의 이빨이 들어 있다구요?

조사관 그래. 아주 닳아 있더구나. 매일 악몽이라도 꾸시던 모양이지.

피 (아버지에게 애원하는 아들처럼) 거짓말하지 마세요 아저씨. 유니콘은 이빨이 없어요.
제가 여기서 본 건 분명히 새하얀—

조사관 너를 단죄할 생각은 없다 피. 너는 멈출 수가 없었던 거야.

피	하지만 저는 아버지를 대신해서 기관사가 된 거라구요! 아버지는 포기했지만 저는 포기 하지 않았어요. 그리고 똑똑히 봐요. 눈을 돌리지 말고 제대로 바라보라구요! 여기에 분명히 유니콘이 있잖아요. 아저씨, 아버지도 이 꼴을 보면 더 이상은 술을 드시지 않으실 거예요.
조사관	머저리 같은 짓은 이제 그만 두자.
피	그러니까 어서 아버지를 모셔와 주세요! 여기 제가 찾은 유니콘을 보면 아버지는 다시는—
	(꼭 해야 할 말을 잊어버린 것처럼) 아버지는 다시는—
조사관	그런 허상 같은 걸 쫓으니까 다 큰 사내가 이런 꼴을 당하는 게다. 그러지 말고 지금 네가 입고 있는 옷을 봐! 이 얼마나 늠름한 제복이니! 네가 하는 일은 q시로 가는 기차를 모는 일이야. 전쟁터로 군인들을 나르는 아주 용감한 일이지!
피	그런 게 아니에요.
조사관	유니콘 따위는 없어도 세상은 잘만 굴러간다. 하지만 네가 해야만 하는 일은 세상이 굴러가게 하는 일이야
피	이제 q시로 가는 기차는 더 이상 출발하지 않아요!
조사관	기관사에게 가장 중요한 건 멈추지 않고 나아가는 일이다 피.
피	아저씨!

23. 기차가 앞에 날짐승이라도 쫓아내려는 듯 거센 경적 소리를 울린다.

| 조사관 | 마지막 기차를 타고서 사람들이 오기로 했다. 시체를 끌어내고 너를 강제로라도 데려가려고 할 거야. 회사에서는 내 |

일부터는 기차가 출발할 수 있도록 조치하라고 했으니까 말이야.

피 그렇게 하도록 두지 않을 거예요.

조사관 그러니 그전에 어서 마무리를 하자. 이 걸리적거리는 시체는 어디 목 좋은 곳을 찾아서 묻어 드려라. 그리고 넌 집으로 돌아가. 어차피 되돌릴 수도 없는 일 아니냐. 네 사정 따위는 아무도 관심을 가지지 않아.

피 당신은 위선자예요. 당신 같은 사람들 때문에 아버지는 포기할 수밖에 없었던 거지

조사관 회사에는 내가 잘 말해주마. 몇 달만 쉬고선 다시 복귀할 수 있을 거야.

27. 피가 트럼펫을 거칠게 들고서 엉망으로 불어댄다.

조사관 그래, 그래. 너는 네 몫을 잘 해낸 거야 피. 가족을 잃은 젊은 사내이니 회사도 잘 이해해 줄 게다. 몇 달 쉬고 5년 정도만 더 열심히 기차를 몰아라. 그 정도면 50만 크로나 정도는 충분히 모을 수 있을 거야.

32. 뿌우-뿌우-

조사관 오 그래 피, 이건 어떠니. 네가 q시로 오는 날 내가 거하게 저녁을 한 턱 내마.

37. 기차가 다가온다. 이제는 기차가 내뿜는 적나라한 헤드라이트가 번쩍거린다.

눈이 부신 듯 트럼펫으로 눈을 가리는 피.

피 저는 멈췄어야 했어요 아저씨.
조사관 그렇지 않아 피.
피 하지만… 하지만 멈출 수가 없었던 거예요. 유니콘을 그토
 록 찾아나섰는데, 유니콘을 발견한 순간 저는 이미 멈출 수
 가 없게 돼버린 거예요.
조사관 그렇지 않아 피!

38. 피가 트럼펫을 선로 위에 내려놓는다.
그리고 헤드라이트가 집어삼킬 듯 점철해오는 선로 위를 바라본다.
눈이 부신 대도 끝끝내 눈을 떼지 않는다.

조사관 뭘 보고 있는 거니 피, 이리 와라. 어서 우리끼리 이 건을 마
 무리 짓자. 그게 내가 네게 해 줄 수 있는 최선이야!
피 저는 선로 위에서 기차를 바라보던 그 눈을 똑똑히 봤어요.
 헤드라이트가 맹렬하게 빛을 내뿜고, 거센 경적 소리가 덮
 쳐오는데도 매섭게 저를 바라보던 그 눈을.

39. 기차가 달려오는 선로 위로 걸어가는 피.
조사관은 눈앞에서 번개가 내리치듯 번쩍거리는 빛 앞에 앞으로
나아갈 수조차 없다.

피 네가 멈출 수 없다는 걸 이미 알고 있어 피. 너는 나를 짓뭉
 개고서 나아갈 거야. 우리가 그토록 찾아 헤매던 그것을 보
 고도 너는 결코 멈추지 않아.

조사관	피! 대체 뭘 하려는 거냐!
피	그 말을 전해주려고 아버지는 거기에 서 계셨던 거예요.
조사관	피! 거기서 당장 나와라 피 당장!
피	여기에 서 있는 건 유니콘이었어요 아저씨. 제가 그토록 찾아 헤매던 새하얀 유니콘이요! 동굴 밖을 뛰쳐나와 길을 헤매던 우리 모두가 동경하던 그 하나뿐인 뿔을 가진 유니콘이요!

40. 달려오는 기차의 윤곽이 보인다.
온 땅을 울리는 기차의 바퀴 소리. 과장으로 느껴질 정도로 거세다.
하지만 지금 그들의 눈앞에는 세계의 종말을 여는 문이 열리고 있다.

조사관	멈춰! 여기 사람이 있다. 멈춰! 멈춰!
피	그렇게 해서는 닿지 않아요 아저씨. 트럼펫을 부세요! 트럼펫을!
조사관	피!
피	어서!
조사관	오냐 내가 네 대신 트럼펫을 부마! 그러니 어서 나와라 피. 지금 당장!

조사관이 온 힘을 다해 트럼펫을 분다.
처음 부는 이가 연주하는 트럼펫 소리는 음가도 없이 기괴하다.

조사관　그래, 이렇게 이렇게 하면 되냐 피?

피　더, 더요 아저씨. 나사렛이 나팔을 불듯 거세게!

조사관은 숨이 차 헉헉거리면서도 트럼펫을 분다.

뿌우-뿌우-

조사관　이제 됐다 피, 너는 할 만큼 했어!

피　쉬지 않고 경고를 보내야 해요 아저씨
온 천지가 울릴 만큼!
모두에게 들릴 만큼 거세게!
계속해서 불어야 해요!
여기에 유니콘이 있다!

뿌우-뿌우-

목이 다 쉬고, 숨소리가 거친 채 외쳐댄다.

조사관　여기에 유니콘이 있다!
기차를 멈춰라
여기에 유니콘이 있다!
"여기에 유니콘이 있다!"

조사관은 온 힘을 다해 트럼펫을 불고 외쳐댄다.

그러나 기차는 당연하다는 듯, 같은 속도로 선로 위를 달려온다.

조사관이 마지막 힘을 다해 유례없이 웅장한 소리를 내보낸다.

하지만 뿌우- 하고 울리던 거센 소리가 그의 연주였는지, 기차의
경적 소리였는지는 알 수가 없다.

41. 이내 헤드라이트가 사방을 집어 삼킨다. 마지막 경적 소리가
모든 잔음을 덮는다.
그리고 죽음과 닮아 있는 정적 속으로
기차가 도착한다.

작가의 글 | 강동훈

　조부는 내게 덜 슬프려면 바보가 되라고 하셨다. 시간이 흐르는 대로 기억을 마음껏 내주라고 하셨다. 삶의 어느 순간이 찾아 오면 결국 너도 어른이 되고, 상실을 체감할 테니 그리하라고.

　누구에게나 소중한 이를 떠나 보내고, 열망하던 가치를 잊게 될 날이 찾아 온다는 걸 나도 이제는 어렴풋이 안다. 모두가 그걸 알고 있고, 그 매서운 순간에서 벗어날 수 없다는 걸 안다.

　하지만 또한 나는 그 사실을 여전히 받아 들일 수가 없다.

　그런 건 너무 잔혹한 일이다. 영원한 어둠 속에서 나는 살 수가 없다.

　그래서 나는 조부의 말을 따라 본다. 여전히 빛이 있다고 믿는 바보 같은 인간에 대한 글을 쓴다.

　조부를 잃고 나는 그렇게 여리게 살아 남았다.

MUSICAL

푸른 반점 아가씨

작곡 이선재

작　강동훈

넘버	곡명
M.00	OVERTURE
M.01	OPEN THE GATE
M.02	모두 다 돌아가
M.03	오페라 홀
M.04	드디어 막이 나를 향해
M.05	거짓말 송
M.06	게토의 노래
M.07	유일한 위로
M.08	경매 경매 경매
M.09	BURN AND REBORN
M.10	지독한 악취
M.11	텅 빈 방
M.12	아가씨 & 라버 유일한 위로 REPRISE
M.13	그녀는 결백해
M.14	WELCOME TO WONDERLAND
M.15	새로운 하루
M.16	지키기 위해
M.17	선택
M.18	타오르는 화염 속으로
M.19	어떤 비극도 환희도
M.20	게이트가 열리면
M.21	아가씨 유일한 위로 REPRISE
M.22	아가씨 오페라
M.23	FINALE. 새로운 하루

1막

1장

- 게토, 철창으로 둘러싸인 게이트 앞.
도시 속 게토는 거대한 철창에 둘러싸여 있다. 철창 너머로는 새벽
도시의 빛이 은은하여 게토의 건물들은 마치 시끄러운 난동꾼처럼
보인다. 거친 철제들과 썩어가는 나무들이 엉겨 붙어 만들어진 컨
테이너들. 게이트는 시간이 지나면서 삭고 썩어버릴지언정 결코 무
너져 내리지는 않을 것 같다.

[M.00 OVERTURE+PROLOGUE]
무거운 새벽 공기를 깨고 게이트 앞으로 게토에서 사람들이 한두
명씩 모여들기 시작한다. 도시가 재개발 계획을 다시 한 번 추진할
거란 소문에 철창을 둘러싼 이들의 눈에는 짙은 공포가 서려 있다.
서로 눈치를 보며 누군가 입을 열길 기다리는 사람들. 구석에 있던
한 여인이 무언가를 외쳐보려 하지만 문지기들이 등장한다. 문지기
들과 게토에서 모인 사람들 사이의 오래된 긴장감은 오늘 금방이
라도 터져버릴 듯 격양되어 있다.

[Drama 1-1 : 10년째]
그때 쓰레기 상자 밑에 숨어 눈치를 보던 꼬맹이 메이. 도망가는

생쥐 한 마리를 쫓아 요리조리 상자 안에서 움직인다. 그러다 생쥐에 가까워진 메이. 생쥐를 잡으려고 상자를 뒤엎고 등장. 하지만 생쥐는 사람들 속으로 도망쳐 사라져 버린다.

메이 아이참 초피! 너 때문에 또 놓쳐 버렸잖아!

초피 무슨 소리야 메이, 네가 너무 빨리 뛰쳐나가서 그렇잖아!

둘이서 투닥거리는 메이, 초피. 그러다 주위를 둘러보는 메이.

메이 그나저나 초피, 오늘은 또 왜 이렇게 다들 게이트 앞에 모인 거야? 여기서 아무리 외쳐봤자, 들어주는 사람은 아무도 없다구.

초피 쉿, 그렇지 않아 메이. 오늘은 공기가 다르다고! 오늘은 이 사람들이 게토로 쫓겨난 지 벌써 십 년이 된 날이라니까.

메이 뭐? 그러면 그랜파도, 재키도, 크로키도 여기 게토에 갇힌 지 벌써 십 년이나 지났다고?

초피 그래! 그렇다니까, 아무튼 이게 다 그놈의 빌어먹을 푸른 반점 때문이라고.

[M.01 OPEN THE GATE]

초피

십 년 전 어느 한 도시에서 한창 재개발을 거듭할 때

메이

어느 뒷골목에 야옹이 한 마리 떠돌아다니고 있었지

초피

야옹이 털 위엔 처음 보는 푸른 반점 하나가 있었지

메이

예쁜 꽃이 핀 듯, 곰팡이 핀 듯, 파랗게 물들어 있었지

초피

처음엔 모두가 구경하며 그저 신기하다 했지만

메이

언젠가부터 사람들에게도 반점이 나타난 거야

메이

반점은 온 도시를 지배해버렸어

초피

괴담이 퍼지고

메이

사람들은 혼란에 빠졌어

어른들은 결정해 버렸지

초피

감염자들을 색출해!

쓰레기 모이던 곳에

거대한 철창을 세워

메이

푸른 반점을 추방해 버린 거야!

한 아이가 밀려나듯 철창 속에 떠밀려 넘어진다. 아이의 아빠가 달려와 그를 감싼다. 그리고 그들의 바로 눈앞에, 육중한 금속성의 소리와 함께 거대한 게이트가 닫힌다.

사람들

오픈 더 게이트!

아빠

(아이에게) 넌 아무 잘못 없어

사람들

오픈 더 게이트!

여자 1

난 더럽지도 않아

사람들

온 몸을 뒤덮은 시퍼런 저주를

이제는 벗어나고 싶어

오픈 더 게이트!

여자 2

쓰레기더미 속에

사람들

오픈 더 게이트!

남자 1

사람이 죽어가요!

사람들

우릴 가두는 지독한 편견을

이제는 벗어날래 자유롭게

오픈 더 게이트!

시장과 레아가 게이트 앞을 지나간다. 게토 사람들은 그들에게 항의와 야유를 퍼붓는다.

재키가 시장에게 침을 뱉는다. 침을 닦고 아무 일도 없었다는 듯이

웃어넘기며 길을 지나가는 시장.
시장 뒤를 따라 지나치며 문지기에게 재키를 끌어내리고 지시하는
레아.

재키
고결한 수녀였던 나도 이젠
스트립 쇼를 하지
메이
수녀가 스트립 쇼라니
크로키
사람이 여기 죽어 가는데
메이
소용없지!
크로키
치료할 방법 없네
메이
그 누구도 듣질 않아
제키&크로키&그랜파
이유도 모른 채 버려진 우리
살아남으려 모든 걸 다 했어
그랜파
게토에서 살아남기 위해서
메이
또 그 소리
그랜파
못할 짓 따윈 없어

메이

아무런 소용없지

그랜파

하지만 아무리 애를 써봐도

보이지 않는 희망

메이

기대 따위는 하지 마

사람들

쓰레기처럼 버려진 우리

살아남으려 온갖 짓 다해도

아무 이유 없이 버려진 우리

아무도 보지 않아도 듣지 않아도

오늘도 외치네

오픈 더 게이트! / (여자들) 철창에 갇힌 우린

오픈 더 게이트! / (남자들) 매일같이 외치네

우릴 둘러싼 차가운 철창을 이제는 벗어나고 싶어

오픈 더 게이트! 절망에 갇힌 우린

오픈 더 게이트! 매일같이 외치네

결국 우리가 원하는 단 하나 이제는 벗어나 자율 찾고 싶어

오픈 더 게이트! 오픈 더 게이트!

우릴 당장 내보내줘!

오픈 더 게이트! 오픈 더 게이트!

철창을 벗어나 저 밖을 향해 외치네

오픈 더 게이트!

[Drama 1-2 : 게이트 앞 대치]

시위가 고조된다. 그랜파와 주위 남자들이 게토에 쓰레기더미를 버리는 거대한 수레를 끌고 온다. 거대한 게이트를 향해 격양되어 달려드는 사람들.
문지기들도 당황하고 진열이 흐트러진다. 그러자 철창을 넘어 오려고 달려드는 게토 사람들.
폭동이 최고조에 이를 즈음, 거센 총성이 울려 퍼진다.

[M02. 모두 다 돌아가]

라버
모두 다 돌아가 자신의 자리를 지켜
게이트는 열리지 않아
더러운 눈이 내리고 생쥐 떼가 죽어가는 도시
저주를 퍼지게 할 순 없어
문지기들
돌아가 반점은 도시의 악몽
자리로 돌아가 반점은 도시의 저주
라버&문지기
모두 다 돌아가 자신의 자리를 지켜
게이트는 절대 열리지 않아

메이 (문지기들에게 돌을 던지며) 이 바보 같은 철창 바보 같은 문지기들!

돌을 맞은 경비병이 메이를 때리려 할 때 재키가 대신해서 맞는다.

메이 재키!

그리고 한 번 더 매질을 하려 할 때, 라버가 문지기를 제지한다.

라버 너희들도 자리를 지켜, 저 사람들을 도시로부터 격리하는 것. 그 이상의 위협은 허락되지 않아.

재키 그딴 가식 부리지 마. 매일 그런 식으로 우리를 내려다보면서!

아빠 (라버에게 매달리며) 나리! 아이의 엄마가, 엄마가 저 안에 있어요, 아이가 엄마의 얼굴을 볼 수 있게 한 번만…

애원하는 남자를 애써 외면하는 라버

라버
애원해봐도 어쩔 수 없어
지켜야 할 것을 지키는 것뿐
그 누구라도 예외는 없어

라버	문지기들	게토 사람들
그 어떤 이유도 허락	저주를 퍼지게	
할 순 없어	할 수는 없어	

도시를 지키는 건
우리의 사명

　　　　　오픈 더 게이트

생쥐 한 마리도
절대 들일 수 없어

모두다 돌아가 자기
자리를 지켜

　　　　　오픈 더 게이트

원칙을 따르는 건
우리의 사명

네가 있어야 할 곳에

지켜야할 것을 우린
지킬 뿐이야

　　　　　오픈 더 게이트
　　　　　게이트

모두다

돌아가　　　모두 다　　　오픈 더 게이트

자신의 자리를 지켜　　돌아가

　　　　　(여자들) 철창에 갇힌
　　　　　우리

모두다　　　지켜

　　　　모두다　　(남자들) 당장
　　　　　　　　　내보내줘

돌아가

　　　　돌아가

자신의 자리를 지켜

지켜 오픈 더 게이트

모두다

돌아가 모두다 (여자들) 사람이
죽어가요

자신의 자리를 지켜 돌아가 (남자들) 이제는
벗어나고 싶어

지켜

모두다 돌아가 모두다 돌아가
자신의 자리를 지켜 자신의 자리를 지켜
모두다 돌아가 모두다 돌아가
자신의 자리를 지켜 자신의 자리를 지켜
돌아가 돌아가

결국 게토 사람들은 모두 퇴장한다.

[Drama 1-3 : 라버를 찾아온 시장과 레아]

그때 철창 너머 단상 위로 도시의 시장과 시장의 딸 레아가 라버를 부른다.

레아 라버, 이제 그만 가야할 시간이에요
라버 레아. 시장님.

시장과 레아에게 인사하는 라버

레아 (라버에게 다가가 옷매무새를 정리하며) 그렇게 일일이 상대해
주다간 아무리 당신이라도 금방 지쳐버리고 말 거예요. 라
버, 저런 비명들은 귀를 곪게 한다구요.

시장 (철창 너머를 경멸스럽다는 듯 바라보며) 그래. 난 당장에라도
저 속을 밀어버리고 싶어 배길 수가 없네. 자네는 지겹지도
않나?

라버 누군가는 해야 할 일이니까요 시장님.

시장 (호탕하게 웃으며) 그래, 그래 그렇지. 하지만 오늘은 이러고
있을 시간이 없네. 벌써 시연회를 보러 수도에서 많은 귀빈
들이 도착하셨어. 그러니 우리도 어서 오페라 홀로 가세! 자
네는 단 한 번도 우리 프리마돈나의 공연을 놓친 적이 없지
않은가 하하하!

레아 라버, 오늘 시연회만 성공적으로 마치면 드디어 축제를 개
최할 수 있을 거예요. 그렇게만 되면, 수상님도 저 감염자들
이 우리 도시와 어울리지 않는다는걸 알아주겠죠.

시장 그래, 그렇게만 되면 저 지긋지긋한 소리도 이제는 안녕이
야. 축제만 성공적으로 유치하면 재건축 허가는 따놓은 당
상이라고 라버! 어서 가세! 하하하!

레아 시장님, 이쪽입니다.

시장 하하하.

시장, 레아, 라버 퇴장한다.

[Drama 1-4 : 오페라라고?]

언더 스코어 시작

그때, 컨테이너 뒤에 숨어 이 상황을 전부 지켜보던 메이가 슬금슬금 걸어 나온다.

메이 들었어 초피? 오페라가 열린대, 초피 오페라라고!

초피 아아아-아아! 새하얀 대리석 위에서 노래 부르는 거! 그건 천국에서 벌이는 축제 같은 거라고 했어!

메이 아아- 나 그게 너무 보고싶다 초피. (주위를 살피다) 아! 저기 철창 아래에 조그만 구멍, 저 구멍으로 한번 넘어가 볼까?

초피 바보- 저번 주엔 들어가려다 꼼짝없이 끼여 버렸잖아!

메이 아니야, 아니야 잘 들어봐. 이번 주에 내가 먹은 건 빵 두 조각이 전부.

초피 … (끄덕인다)

메이 마신 거라곤 싸구려 포도주 세 잔이 전부.

초피 … (끄덕인다)

메이 그래 이번엔 분명히 들어갈 수 있을 거라니까!

결심을 하고서 비장하게 배를 훅 집어넣는 꼬맹이 메이. 철창 아래 조그만 구멍으로 후다닥 달려간다.하지만 퍽- 끼여버린 메이. 배도 흔들어보다가, 별 짓을 다해보던 메이. 이번에는 구멍 안으로 정말 들어가버렸다!

메이 성공!

2장

- 도시, 오페라 홀.

[M.03 오페라 홀]

오페라 홀의 문이 열리고 사람들이 모여든다.
도시의 한 달 중 가장 빛나는 날을 맞아 기대에 부푼 이들이 한껏 치장을 하고 모였다.
서로가 서로를 관찰하며 자신을 뽐내지만, 그들은 곧 막이 열릴 오페라 앞에서만큼은 겸허한 자세를 취한다. 그때 시장과 레아, 라버가 귀빈을 모시고 2층 테라스 석으로 들어온다.
시장은 자신의 도시에서 가장 빛나는 오페라 홀에 대한 허영과 자부심으로 가득 차 있다.
그들을 본 도시 사람들은 마치 짜여진 연극의 한 장면처럼 환호와 박수로 대접한다.

관중들
오페라 홀 도시의 모든 빛 모이는 곳
그 위에 오 새하얀 아가씨 서 있네
한마디 어여쁜 새가 아침을 여네
그녀 앞에 모두 모이네

오페라 홀 찬란한 박수 소리 들려오네
여기 우리 아가씨

아름다운 소리 들려와
축복 가득한 막이 시작 되었네

드디어 거대한 막이 열리고, 새하얀 대리석 위로 아리아가 울려 퍼
진다.
일순간 정적이 맴돈다. 아가씨의 노래와 함께 한 편에서는 무용수
들이 움직인다.

아가씨

Ah－－－－－－

Io souto As ua nita andata samore lavita

non torneral te di gioia moi piu ca ro benseuzaperte guarda

관중들

아름다운 노래가 오페라 홀에 울려 퍼지네
온 도시의 빛 모인 곳에 새하얀 아가씨 서 있네

아가씨

parto guarde mi tu ben mio e me co ri torna inpace

Tisbe Tisbe mio ca ro ben

Ah－－－－－－

사람들 환호한다.

관중들

찬란한 노래 순결한 노래
축복 가득한 그녀의 노래
도시를 가득 채우네

아름다워라

마치 죽음이 떨어져 내리듯 오페라 막이 내린다.

막이 내리자 바로 앞의 환호성은 꼭 강을 건너 들려오는 환청 같이 느껴진다.

3장

- 도시, 분장실

[Drama 3-1 : 축제의 확정]

아직 오페라 속에서 벗어나지 못한 듯 멍하니 서 있는 아가씨.

스카프를 매만지며, 텅 빈 자신의 방을 바라본다.

이제는 정말 아가씨 혼자 남았다, 아, 커튼 뒤에 숨어 있던 꼬맹이 메이 빼고!

메이 천사가 총에 맞은 것 같아 초피…

초피 쉿!

그때 라버와 레아 등장.

멍하니 분장실 의자에 앉아있는 아가씨에게 레아가 말을 건넨다.

레아 아가씨

아가씨 레아!

레아 괜찮은 거예요? 왜 그런 표정을 하고 있어요.

아가씨 아, 아니에요 레아, 너무 몰입을 했던 것뿐이에요.

레아 그래도 오페라는 그저 오페라일 뿐이라구요.

라버 정말 아름다운 공연이었어요 아가씨. 분명히 수도 분들도 오늘 공연을 보시고 축제를 확정해 주실 거예요!

아가씨 … (옅게 웃으며) 정말 그래야 할 텐데.

레아 분명히 그럴 거예요. 그래도 축제날까진 긴장을 놓으시면 안 돼요, 아가씨. 그래야 저도 이이와 함께 홀가분하게 수도로 떠날 수 있을 테니까요.

아가씨 아아-물론이죠 레아.

그때 뒤늦게 뛰어들어오며 말하는 시장.

시장 오오 브라바 브라바, 우리의 프리마돈나! 이 얼마나 기쁜 일인지 몰라! 바로 방금, 드디어 우리 도시에서 축제를 개최하기로 결정이 났다고!

레아 … 정말인가요 시장님?

시장 정말이고 말고요 아가씨 정말이고 말고!

아가씨는 벅찬 마음에 말을 잇지 못한다.

라버 축하드려요, 아가씨.

아가씨 고마워 라버, 고마워요 레아, 당신이 이렇게 축제를 위해 힘써주지 않았다면 결코-

레아 그럼 여기에서 이러고 있을 수는 없죠 아가씨. 어서 수도 분

들께 인사를 드리러 가요.

시장 아아- 레아, 재건축 절차도 앞당겨 진행시켜 놓으라는 허락도 받았지 뭐냐! 이제야 모든 게 네가 말해준 계획대로 굴러가는 구나. 자 어서 가자고!

아가씨 … 저는 분장을 지우고 내려갈게요 시장님, 먼저 내려가세요

시장 그래, 그래 앞으로도 잘 부탁해요 아가씨. 온 도시가 이제 당신의 목덜미만 바라보고 있어요! 하하하.

고개를 끄덕이는 아가씨.

레아 그럼 아래에서 봬요 아가씨, 내일 있을 약혼식에도 꼭 오셔야 해요.

시장이 들뜬 걸음으로 빠르게 퇴장. 아가씨, 천천히 레아에게 인사한다. 레아, 라버와 함께 퇴장하려 하지만 라버가 잠시 머뭇거리는 걸 눈치채고는 괜찮다는 듯 먼저 떠난다.

라버 아가씨.

아가씨 왜 함께 가지 않고 라버.

라버 축제 날 서게 될 공연이 걱정되시는 거죠?

아가씨 라버, 내가 정말 그 무대에 설 자격이 있는 걸까? 나는 수도 분들이 좋아할 만한 어떤 배경도 가지고 있지 않은데.

라버 걱정하지 마세요 아가씨. 이 날을 위해서 아가씨가 얼마나 노력해왔는지 모두들 알고 있으니까요. 그리고 아가씨, 어머님이 하늘에서 이 소식을 들으시면 누구보다 기뻐하실 거

에요. 아가씨를 자랑스러워 하실 거구요.

[M.04 드디어 막이 나를 향해]

아가씨　… (미소를 지어주는 아가씨) 너도 어서 내려가 봐야지. 다들 기다리고 있을 거야.

라버　네 아가씨. 그럼 연회장에서 봬요.

라버 퇴장한다.

아가씨는 아직도 무대 위에서 총을 쏜 그 여자인 듯 비극적인 얼굴을 하고 있다.
혼자라고 생각한 아가씨가 거울 앞에서 한 꺼풀씩 벗기 시작한다. 반짝이는 귀걸이를 빼고, 새하얀 장갑을 벗다가, 목을 가리고 있는 스카프를 풀려는데 차마 그러지 못하고 손을 내려놓는다. 거울 속 화려한 자신을 한참 바라보던 그녀의 눈에 얼핏 어머니의 얼굴이 겹쳐 보인다.

아가씨
떠돌던 날들 기억나 처음 혼자가 되던 날
겁에 질려 난 온 거리를 떠돌며
숨기에 그저 바빴지

하지만 그 날들 속에도
유일한 소망을 꿈꿨어

늘 당신이 바라왔던
그 무대에 올라 노래하기를

드디어 막이 나를 향해 열리는 듯 해
한 달 뒤면 나 엄마가 생전에 그토록 바라던
화려한 축제 위 무대에 올라
한 마리 새처럼 노래 할 거야
평생 이 날을 난 기다려 왔지만

아가씨는 한참을 망설이다가, 목을 감싸고 있는 기다란 스카프로
손을 올린다.

아가씨
여전히 숨길 수 없는 두려움이 자라나네

결국 아가씨는 어깨 위에 걸치고 있던 스카프마저 벗는다.
새하얄 것만 같은 아가씨의 목덜미 아래로 푸른 반점이 차올라
있다.
아가씨의 반점을 보고 힉- 하고 놀라는 메이, 초피가 놀라 허둥지
둥 대는 메이의 입을 막아 버린다.

아가씨
온 몸을 가리고 또 가려도
더 이상 숨길 수 없어
모든 걸 다 집어삼킨 푸른 반점을
이미 난 벗어날 수 없는

철창 속에 갇혀
매일 날아오르려 해봐도 추락하는데

더 이상 숨길 수가 없어
어쩔 수 없는 저주가
내 모든 걸 모두 집어삼킨다 해도
나 여전히 여기 무대 위에 남아
꿈꿔온 그 순간에
자유를 노래할 거야

커튼이 쳐져 있는 너머의 텅 빈 무대를 아가씨는 바라본다.

드디어 막이 나를 향해 열리는 듯해
한 달 뒤면 나 그녀가 생전에 바라왔던
화려한 축제 위 무대에 올라
한 마리 새처럼 노래할 거야
몸이 떨리고 숨이 막히지만
그저 이 저주를 가릴 수 있다면
꿈꿔온 무대에 한 번만 설 수 있다면

[Drama 3-2 : 메이의 거짓말]

아가씨가 다시 스카프를 목에 두르고, 연회장으로 향한다.
구석에서 아가씨 노래에 심취해 있던 메이. 아가씨가 나가자 자신
도 모르게 홀린 듯, 아가씨가 서 있던 자리로 나오며, 그녀가 부르

던 오페라 속 아리아를 따라 부른다. 그때 아가씨가 잊고서 두고 간 꽃을 찾아 다시 돌아오고, 그걸 눈치채지 못한 메이를 발견한다. 노래에 심취해 이리저리 돌아다니던 메이, 아가씨와 마주치자 화들짝 놀라 본능적으로 숨을 곳을 찾아 후다닥 숨는다.

아가씨 누구야? 누구냐고?

메이는 대답 없이 눈치를 보다가 눈이 마주치자 다시 확- 숨어버린다.

아가씨 대답하지 않으면 경비병을 부를 거야. 경비병… 경비병!

그러자 메이가 이젠 될 대로 되란 식으로 벌떡 뛰쳐나와 아가씨를 안아버린다!

메이 (아가씨를 안으며) 아아! 아가씨 제가 잘못했어요. 실은 제가 아가씨의 진짜 팬, 팬인데 말이에요. 조금이라도 아가씨를 가까이서 보고 싶은 마음에 이렇게-
초피 그래, 메이 이제 됐어! 이렇게 아가씨도 안아봤으니 집으로 돌아가자.
메이 그래! 그럼 안녕히!

도망치듯 빠르게 멀어지는 메이.

아가씨 얘!
메이 (끽-멈춰 서는) 네 아가씨?

아가씨	너 대체 여기 어떻게 들어 온 거야?
메이	아 아가씨 그러니까 저는 그냥 어쩌다 보니 길을 잃어서 그만 하하하…
아가씨	거짓말 하지 마! 여기는 네가 멋대로 들어올 수 있는 곳이 아니야.
메이	어어— 저는 오페라 공연이 열린다길래 그저 철창에 난 구멍으로 몰래 쏘옥—
아가씨	… 너 여기 애가 아니구나
메이	네?
아가씨	여기 애들은 그런 옷을 입지 않아. 너 혹시… 게토에서 온 거야? 대체 어떻게—
메이	하하하 그건 다 방법이 있죠! 그런데 아가씨, 아가씨는 뭘 그렇게 무서워하는 거예요?
아가씨	뭐?
메이	아가씨는 온 도시에서 사랑 받는 아리아 가수잖아요! 아무리 저 도시사람들이 바보 같다고 해도 아가씨 같은 가수를 쫓아내진 않을 거라구요 (목을 가리키며) 아무리 아가씨 목에, 이런 푸른 반점이 있다고 해도 말이에요!
아가씨	(당황해서 목을 가리며) 당장 게토로 돌아가. 어차피 네가 여기서 무슨 말을 한다고 해도 아무도 믿어주지 않을 테니까
메이	아가씨…
아가씨	돌아가라고 했잖아! 돌아가지 않으면 경비병을 부를 거야.
메이	어어— 아가씨 하지만!
아가씨	경비병! 경비병!
메이	제가 푸른 반점을 없애는 방법을 알아요!!

[M.05 메이,초피 거짓말 송]

아가씨 뭐?

초피 (속삭이듯) 무슨 소리야 메이, 왜 그런 거짓말을 하는 거야!

아가씨 뭐라고 했어 지금? 푸른 반점을 없애는 법을 안다고?

메이 네.

초피 메이!

초피가 말려보지만 메이는 이미 술술 거짓말을 치고 있다.

메이

아주 먼 옛 말에는 이런 말이 있지
남편이 무서우면 창녀촌을 찾아가!

아가씨 ··· 뭐?

초피 그게 아니지 바보야!

초피

아주 먼 옛 말에는 이런 말이 있지
냄새를 가리려면 쓰레기장을 찾아가!

아가씨 이상하게 들리는데

메이 그러지 말고요 아가씨. 마음을 열고 한 번 들어보세요.

메이

철창 너머 게토에는 어딜 가도 푸른 반점

치료법을 원한다면 나를 따라와
초피
따라와
메이
저기 저 철창 너머에는
어디로 가든지 온갖 질병
초피
기막힌 치료법 원한다면 알 수 있어
메이
상한 파이를 먹고도 배탈 나지 않는 법
상한 생선을 먹고도 아무렇지 않는 법
그러니 나만 믿고 따라와요 봐요 걱정 말고
그럼 알게 될 거에요 마법 같은 기적의 치료법
초피
싸구려 와인을 조금 묻혀서 상처를 치료하는 법
녹슨 쇠못 박혀도 아무렇지 않는 법
메이/초피
그러니 나를 한번 믿고 따라와 봐요 걱정 말고
그럼 알게 될 거에요 겪어본 사람만
알 수 있는 마법 같은 치료법
그냥 나를 한번 믿고 따 라 와 봐 요.

아가씨의 스카프를 훔쳐 달아나는 메이. 쫓아다니는 아가씨
그때 멀리서 발자국 소리가 들려온다.

메이 그럼 밤에 게이트 앞에서 만나요 아가씨! 거기서 이 스카프

를 돌려드릴게요! 그럼 안녕히!

메이 퇴장. 메이가 뛰어나간 자리를 한참 쳐다보는 아가씨.

메이　　See you!

4장

[M.06 게토컴퍼니]

-게토, 광장
거대한 쓰레기처리장을 둘러싸고 컨테이너들이 즐비하다.
도시에서 매연처럼 뿜어 대는 쓰레기 더미가 몰려올 시간이다
쓰레기차가 오늘도 잔뜩 쓰레기를 싣고 들어오고, 쓰레기더미가 쌓
이자마자 그 사이를 사람들이 헤집고 다닌다.

게토 사람들
더러운 생쥐도 저마다 살아갈 방법을 찾지
아무도 먹이를 주지 않아도 기어코 살지
버려진 쓰레기 더미를 샅샅이 뒤지며 살지
그게 어디건 살아갈 방법은 다 있을 테니까

여기 게토에 가득한 쓰레기 향기
철창 안을 뒤덮는 매캐한 공기
더러운 악취 풍기는

쓰레기 속을 뒤지며
고개를 쳐 박고서
우린 기어코 살지
우린 기어코 살아내지
우리가 사는 법.

그때 한 남자가 크로키의 영역에서 반짝거리는 무언가를 발견한다.
눈치를 보며 게걸음으로 반짝이는 물건을 향해 가는 남자.
그때 크로키가 남자를 발견하고 소리친다.

크로키　뭐 하는 짓이야 당신!
남자　　난 그냥 오줌이 마려워서.

하지만 남자는 눈치를 보다 냅다 뛴다. 그러다가 그랜파에게 붙잡
히는 남자.
그랜파가 그 남자의 멱살을 잡고 내쫓는다. 그리고 반짝이는 물건
을 집어 드는 그랜파.
낡았지만 아직 쓸 만해 보이는 총이다. 훌훌 닦아 손에 총을 주머
니에 넣는 그랜파.

그랜파
버려진 놈들도 잘 보면 다 제 몫을 해
어제까진 잘만 쓰던 놈일 테니까.
크로키&남자들
버려진 음식은 우리의 생명줄

그랜파

결국엔 제각각 다 다른 쓸모를 해

크로키&남자들

썩은 내 풍기는 침대에서 살지

그랜파

전부 쓸어 담아

재키

여기 버려진 커튼도 드레스 네 벌로 둔갑하지

여자들

여기를 벗어날 돈만 벌면 되지

재키&여자들

전부 주워 담아

팔아 치워야지

그랜파,크로키&남자들

뭐든 쓸어 담아

한 몫 챙겨야지

게토사람들

더러운 악취 풍기는 쓰레기 더미를 뒤지며

고개를 또 쳐들고선 우린 기어코 살지

우리가 사는 법

그때 구석에서 브로커와 게토의 하수인이 웬 종이 뭉치를 들고 함
께 등장한다.

브로커는 양손에 종이 다발을 들고 껄렁대며 걸어온다.

게토 사람들 눈치를 보며 얼쩡얼쩡대는 브로커.

그랜파가 그를 발견하고 부르자 깜짝 놀라서 종이를 등 뒤로 숨

긴다.

브로커

언제나 더러운 게토의 시궁창 내
그래도 돈벌이엔 이 바닥이 제일이지
게토의 절박함을 이용해 한 몫 챙겨야지
저들의 희망의 대가 그게 바로 다 내 돈이지

다같이

더러운 생쥐도 저마다 살아갈 방법을 찾지
아무도 먹이를 주지 않아도 기어코 살지
버려진 쓰레기 더미를 샅샅이 뒤지며 살지
그게 어디건 마지막 희망은 다 있을 테니까

여기 게토에 가득한 쓰레기 향기
철창 안을 뒤덮는 매캐한 공기
악취 가득한 이곳을
매일 헤맬 뿐이라도
이젠 고개를 들고서
우린 기어코 살래

여기 게토에 가득한 쓰레기 향기
철창 안을 뒤덮는 매캐한 공기
모든 희망이 사라진
굳은 철창에 갇혀도
이젠 고개를 들고서
기어코 살아내지

우린 기어코 살아내지

더러운 생쥐도 어떻게 해서든
저마다 살아갈 방법을 구하지

[Drama 4-1 : 수도행 티켓을 구하려면]

브로커 자자! 다들 주목! 여기 서명하고 빵 받아가세요! 게토에선 절
대 찾아 볼 수 없는 갓 구운 따끈따끈 바게트, 유통기한도
말짱, 곰팡이도 노노, 향긋한 포도주도 드립니다!

하수인 자 공짜 빵 공짜 포도주! 공짜 빵 공짜 포도주!

하수인들 종이에 서명을 한 게토 사람들에게 빵과 포도주를 나눠
준다.

브로커 자, 자! 여기, 여기 간단하게 서명만 하고, 그래 자세히 볼 필
요 없어요 옳지. 어이 거기!

브로커를 본 재키와 크로키도 뛰어간다. 서명을 하고 빵과 포도주
를 받는 재키와 크로키.

그랜파 이봐 브로커, 대체 이번엔 또 무슨 속셈이야?

브로커 어어- 아무것도 아니라고, 그저 도시에서 남은 빵을 좀 나
눠주려는 거지. 당신도 한 덩이 받으라고, 그리고 여기에 서
명이나 좀-

그랜파, 브로커를 잡아 끌고 구석으로 데려간다.

그랜파 그때 말했던 수도에서 온다는 배, 이번엔 확실한 거겠지?
브로커 아이 참, 이번에는 정말이라고. 다음 달이면 성대한 축제가
이 도시에서 열릴 거야. 수상도 주지사도 그 높으신 분들이
오페라 가수 한 명을 보러 전부 다 이 도시에 모일 거라고!
그랜파 그딴 건 상관없어. 누가 오던 간에 수도 행 티켓 4장만 확실
히 마련해 두라고. 그때 말한 400코크는 내일까지 마련 할
테니까
브로커 응? 무슨 소리야 그랜파, 그 돈으로는 티켓 한 개도 구하기
힘들다고.
크로키 (빵을 입에 가득 머금고) 그게 뭔 소리야? 한 사람 당 100코크
라고 당신이 분명히 말했잖아!
브로커 자! 내일까지 1000코크. 당신 같은 감염자들을 몰래 배에 태
우려면 돈이 세 배로 든다고!
그랜파 그게 무슨 개소리야 지금까지와 말이 다르잖아.
재키 지금 당장 그 큰돈을 어떻게 구하라는 거야!
브로커 이봐 그랜파, 다른 감염자들한테는 이런 기회조차도 없어,
당신 정도 되니까 내가 이렇게까지 해주는 거라고. 그랜파,
왜 모두들 당신을 그랜파라고 부르는지 잊어버린 거야? (주
위 눈치를 보며 속삭이듯) 여기서 당신이 가족같이 여기는 사
람들을 내보내 줄 유일한 기회라니까!

그때 메이가 급하게 뛰어 들어온다.

메이 크로키- 크로키 아저씨!

그랜파의 어깨를 한 번 두들기려다 차마 겁나서 그렇게는 못하고 브로커 퇴장.

갑자기 뛰어오는 메이에 놀라 먹던 빵을 떨어뜨리고 비명을 지르는 크로키.

메이 가쁜 숨을 고르며 말을 이어간다.

크로키 메이!

메이 (떨어진 빵을 주워서 크로키 입에 쑤셔 넣고) 치료법! 푸른 반점을 없앨 치료법이 필요해요 아저씨!

재키 그게 무슨 소리야 메이, 저 위에 잘나신 신께서도 그런 건 못 만들어.

메이 아저씨는 도시에서 의사였다면서요!

크로키 그런 치료법이 있었으면 당장 나부터 고쳤지!

초피 아이참, 벌써 얘가 푸른 반점을 없앨 수 있다고 거짓말 해버렸단 말이에요! 방금 도시에 갔다가 어떤 새하얀 아가씨를 만났는데 그 아가씨 목에도 푸른 반점이 나 있었어요!

재키 뭐?

크로키 거짓말. 이 녀석 또 거짓말을 하는 거야 재키. 아직도 푸른 반점이 있는 사람이 저 안에 있다면 당장에라도 도시가 발칵 뒤집혔을 걸!

메이 아이씨, 이번엔 거짓말이 아니라니까! 그 아가씨는 도시에서 가장 사랑 받는 오페라 가수란 말이에요.

다른 곳으로 급하게 가려는 메이를 붙잡는 그랜파.

그랜파 메이. 도시에서 만난 여자 몸에 푸른 반점이 나 있었다고?

메이	응!
그랜파	그런데 그 여자가 도시에서 가장 유명한 오페라 가수라는 거야?
메이	그렇다니까요!

재키를 바라보는 그랜파.

재키	수도에서 배가 오는 게 오페라 공연을 보기 위해서라고 했어.

그랜파가 고개를 끄덕인다.

크로키	그랜파, 하지만 우리한테 치료법 같은 건-
그랜파	(크로키의 손을 잡으며) 크로키, 여기서 나갈 수만 있다면 할 수 있는 건 다 해봐야지.
메이	(어리둥절해하며) 치료법을 마련해 주는 거야 그랜파?
그랜파	(고개를 끄덕이며) 그래, 메이.
그랜파	그 빌어먹을 은총을 우리에게도 내려 주시려나 보다. 이대로 마지막 배를 놓치지 말라고 말이야…

5장

[Drama 5-1 : 라버와 아가씨]

- 게이트 앞 무덤가.

여인의 흥얼거리는 노랫소리가 환청처럼 들린다.

이른 저녁, 온몸을 가린 아가씨가 철창 너머를 바라보고 있다. 거대한 철창 너머에는 무덤가가 즐비하다. 가로막은 철창 때문에 아가씨는 더 가까이 다가가지는 못하고, 멀찍이서 바라보고 있다. 아가씨는 여인의 멜로디를 따라 흥얼거린다. 누군가를 추모하는 듯 쓸쓸한 멜로디다. 오후에 받은 꽃이 철창 앞에 올려져 있다.

그때, 라버가 뛰어온다. 무덤가 앞 철창에 기대어 있는 아가씨를 발견한다. 라버, 조심스럽게 그녀 먼발치에서 조용히 노랫소리를 듣는다. 아가씨가 라버를 발견한다.

아가씨 라버! 이 시간에 네가 왜―
라버 사라진 아가씨를 찾는 건 항상 제 몫이니까요.
아가씨 혹시라도 라버, 시장님이나 다른 분들한텐―
라버 걱정 마세요 아가씨. 축제 준비를 하고 계시다고 말씀드렸어요.
아가씨 … 고마워, 매번 말이야.

라버는 그저 말없이 조금 웃고는 꽃다발 앞의 무덤가를 바라본다.

라버 여기에 오시는 건 꽤 오랜만이죠?
아가씨 응, 공연 준비로 한동안은 정말 바빴으니까.

웃고 있지만 쓸쓸하게 여전히 철창 너머를 바라보고 있는 아가씨. 그런 아가씨를 잠시 보던 라버는 아가씨 옆으로 와 함께 무덤가를

바라본다.

아가씨 라버, 여기서 저 너머를 바라보고 있으면, 난 아직도 그때 기억이 떠올라. 온 도시에 푸른 반점이 퍼지고, 우리는 부모의 무덤가에도 갈 수 없었지.

라버 그때 저희는 악몽 속에 있었으니까요.

아가씨 너는 아직 저 사람들을 증오하는 거지?

라버 … 아니요, 저들 몸에 난 푸른 반점을요. 그걸 막던 아버지를, 저 너머에 묻어야 했으니까.

아가씨 … 라버.

라버 하지만 아가씨, 이제는 괜찮아요. 똑같은 비극이 되풀이 될 일은, 결코 없을 테니까요. 곧 있으면 이 도시에서도 다시 성대한 축제가 열리고 아가씨는 그 무대 위에서 노래를 하실 거예요. 그때 여기서, 저희가 함께 했던 약속처럼요. 기억하세요 아가씨?

아가씨 (살짝 웃으며) 여기서 네가 어린 애처럼 울고 있을 때?

라버 (따라 웃으며) 여기서 저희가 처음 만났던 날 말이에요 아가씨. 아가씨는 그때도, 여기서 노래를 하고 계셨죠. 그 노랫소리가 들리던 그 순간.

[M.07 유일한 위로]

라버
온 세상이 멈추고
당신의 노래가 들려왔어

느리게 고개를 들고 눈물을 씻어내자
갑자기 찾아오는 새하얀 빛
온 세상을 가리던
뿌연 안개도 잠시 걷히고
내 눈에 들어와
온 순간이 멈춘 듯
노래를 하던 그 모습
내겐 더 없는,
유일한 위로
아가씨
온 세상이 끝난 듯
멀리서 어린 아이가 멈춰 서 있네
느리게 다가가 노래를 부르자
갑자기 날 올려다보는 따뜻한 눈
너는 그날 내게 아무것도 묻지 않았어
라버
나는 당신에게 아무것도 바라지 않았어
아가씨
무덤 앞에서 우리 슬픔을 함께 했어
라버
악몽 같던 그날 밤
아가씨& 라버
당신은 내 곁에서 노랠 하고
라버
그저 듣고

아가씨

아픔을 씻고

라버

희망을 보고

아가씨

함께 슬퍼하면서

라버

다짐을 했어

아가씨&라버

여기서 살아남겠다

라버

지켜내리라

아가씨

약속을 했어

라버

내겐 더 없는

아가씨&라버

유일한 위로

아가씨

나에게 넌

라버

당신은 내

아가씨&라버

유일한 위로

음악연결.

아가씨가 내려놓았던 꽃을 줍고, 철창 너머를 바라본다.

아가씨　　라버, 만약에 도시 안에 아직도 푸른 반점을 가진 사람이 남
　　　　　아 있다면, 넌 어떻게 할래?

라버　　　그때는 제 손으로 철창 안에 들여보내야 할 거에요 아가씨.
　　　　　이제는 지켜야 할 게 있으니까. (분위기를 풀려는 듯 웃으며)
　　　　　곧 눈이 내릴 것처럼 날이 추워요. 오페라 홀까지 모셔다 드
　　　　　릴게요.

아가씨　　먼저 들어가 라버, 나는 조금만, 조금만 여기에 더 있다가
　　　　　갈게.

라버가 잠시 망설이다가 인사를 하고 떠난다.

아가씨　　라버.

라버, 돌아본다.

아가씨　　축제가 끝나고 나면 너는 레아와 수도로 떠날 생각이지?

라버　　　… 아버지가 하신 약속을 깰 수는 없으니까요.

아가씨　　… 난 네가 여길 떠날 수 있다면 좋겠어.

라버가 아가씨를 잠시 바라보고는, 고개를 숙이고 떠난다.
혼자 남은 아가씨,

그때 메이가 철창 너머에서 아가씨에게 손짓한다.
잠시 고민하던 아가씨, 바닥에 놓인 꽃다발을 손에 들고 철창을 넘

어 메이와 함께 사라진다.

6장

- 게토, 컨테이너 창녀 촌

게토의 창녀촌에선 매주 재키의 주최로 경매가 열린다. 그날 들어
온 물건 중 제일 쓸모 있는 걸로. 컨테이너와 컨테이너 사이에 실
타래를 걸고 온갖 물건들이 걸려 있다.
나름의 치장을 한 게토의 창녀들이 우르르 남자들과 섞여 관심을
끈다.
그때 크로키가 가장 잘 보이는 스테이지 위로 나와 올라 경매봉을
내리치며, 경매의 시작을 알린다. 경매 물품이 나오고 각자 자기가
가진 제일 좋은 걸 내놓는다.

크로키 (경매봉을 내려치며) 다들 조용! 자, 오늘도 어김없이 찾아온
게토의 빅 이벤트 물 교환 경매를 시작합니다! 오늘의 사회
자를 소개합니다. 게토의 디바 재 -

[M.08 경매 경매 경매]

재키 크로키
여기저기여기저기 거쳐
어째저째 굴러온

창녀촌의 빅이벤트 　　　　　　　그런
물물교환경매

관심 한 번 끌어볼 겸 이렇게 　　　경매
크게 벌이면

우리가 손해 볼 일은 딱히 　　　　그러면

　　　　　　　　　　물건이 들어오는 출처는
어차피 어디선가
다 주워온거라 　　　　　　　　다 주워온 거라

재키&쇼걸들
경매경매경매 어째저째 굴러 들어온
그럴듯하게 이야길 갖다 붙여선
크로키&남자들
얼른얼른 넘기고
재키&쇼걸들
서로서로가 다 원하는 걸 얻으면 그만이지
크로키&남자들
빨리빨리 물건 다 꺼내봐
다같이
오늘은 경매가 시작되는 날

메이가 아가씨와 함께 경매장으로 들어온다.
재키와 창녀들이 춤추며 본격적인 경매 시작을 준비한다.

모두 함께 환호하며 경매품을 건넨다.

게토사람들 HEY! HEY! 3,2,1 낙찰!

몰려드는 사람들을 밀치고 덩치 큰 남자(경매남)가 앞으로 나온다.
쇼걸 중 한 명이 그 옆을 따라 라운드 걸처럼 머리 위로 물건을 들
고 있다. 딱 봐도 오래된, 단검이다.

<div align="center">

경매남

이건 브루투스가 시저 등 뒤에서

날려버릴 때 쓴 무시무시한 단검

사람들

으 무시무시해

경매남

단 한 번이면 충분해

게토에 꼭 필요한

무시무시한 단검

사람들

으 무시무시해

경매남

원한다면 꺼내봐

</div>

사람들 자신이 가진 물건을 들고 외치며 경매에 입찰한다.

그랜파 잠깐!

그때 그랜-파가 여자 손에 들려진 단검을 빼앗아 덩치 큰 남자 등 뒤를 찌른다.

모두가 놀라서 입을 막고, 남자는 쓰러지는데 툭- 하고 칼날이 힘 없이 떨어진다.

사람들이 웃음을 터트리며 야유를 보내고, 옆에 여자가 혀를 차며 죽은 척 눈치를 보는 남자를 뒤로 끌어낸다.

다같이
경매경매경매 어째어째저째 팔아치우면
남자들
속는 사람이
여자들
바보인 거지
남자들
그냥저냥 넘기고
다같이
무슨 수를 쓰든 원하는 걸 다 얻으면 그만
빨리빨리 뭐든 다 꺼내봐 다음 물건!

한 소녀가 파이를 들고 경매대에 올라선다.

파이 소녀
엄마표 파이가 왔어요
안 들어간 거 하나 없는
세상에서 가장 맛 좋은 파이
길바닥에 떨어져 있던

블루베리 상한 케첩
먹다 토한 치즈까지

메이가 파이 안을 들추자 썩은 파이임이 들통난다.
(생쥐가 나온다)

다같이
우웩 파이파이 역해역해

사람들이 야유를 쏟아내며 아이를 장난스럽게 밀치자 풀 죽은 아
이가 짜증을 내며 자기가 가져온 파이를 한 입 베어 물고는~ 토하
러 그대로 뛰어서 사라진다.
폭소하는 사람들 제일 좋아하는 메이. 그 후로 사람들이 산발적으
로 자기 물건을 쏟아낸다.

남자들
경매경매경매 어째어째저째 굴러들어온
그럴듯하게 이야길 갖다 붙여선
재키&크로키&메이
얼른 얼른 넘기고
여자들
서로서로가 다 원하는 걸 얻으면 그만이지
다같이
빨리빨리 뭐든 다 꺼내놔
오늘의 마지막 경매품 스카프!

재키가 크로키에게 신호를 보내고 아가씨의 스카프를 들고 경매대로 올라선다.

크로키 자,자 마지막으로 오늘의 최고의 경매품! 바로 도시의 오페라홀의 아가씨가 맸다는 스카프!

재키가 우아하게 스카프를 휘두른다. 환호하는 사람들.

아가씨 (메이에게) 얘 저건 내 꺼잖아, 지금 이게 대체 뭐하는-

재키	사람들
새하얀 스카프 도시의 스카프	
공주님 스카프 세련된 스카프	
	오 오 오 오
공주님 스카프 세련된 스카프	*새하얀 스카프 도시의 스카프*
	오 오 오 오 오

사람1
나랑 바꿔요
사람2
나랑 바꿔요
사람3
나랑 바꿔요
사람4
나랑 바꿔요

재키 자! 최고의 스카프와 맞바꿀 경매품은 오페라 아가씨에 견줄
만한 최고의 목소리! 노래 대결의 승자에게 상품이 주어집니
다. 도전자는 다들 모이세요!

사람들이 너도나도 모여 노래대결을 시작한다.
아가씨도 메이에게 이끌려 사람들 사이에 섞인다.

사람들
아아아아아아아

몇몇 사람이 탈락한다.
또한 몇몇 사람이 탈락한다.

사람들
아아아
아아아
아아아
아아아
아아아아아아아
아가씨
아━━━

아가씨가 놀라운 실력으로 모두를 압도한다. 모두가 아가씨가 승자
라 생각하는 그때.

크로키

아아아————

크로키가 숨겨진 노래 실력을 뽐내며 아가씨와 대적한다. 아가씨와
크로기의 팽팽한 노래 대결이 펼쳐진다.

아가씨	**크로키**
아아아아아	
아아아아아	*아아아아아*
아아아아아	*아아아아아아*

결국 크로키가 나가 떨어진다.
그때 재키에 의해 아가씨의 후드가 벗겨지며 푸른 반점이 드러
난다.
반점을 들킨 사실에 놀라는 아가씨. 하지만 게토 사람들에게 푸른
반점은 아무런 일도 아니다.

재키　　낙찰!

모두 환호한다.

다같이

경매경매경매 어쩌저째 굴러들어온

그럴듯하게 이야길 갖다 붙여선

남자들

얼른얼른 넘기고

다같이

뭐든 꺼내봐봐 뭐든 주워봐봐 이야길 붙여서

어딜 가도 볼 수 없는 없는게 없는 경매품들

빨리 빨리 경매 경매 낙찰

재키&메이&크로키

여기는

다같이

오

재키&메이&크로키

게토의

다같이

오

다같이

경매

모두가 아가씨를 환영하는 듯 축하의 인사와 허그, 키스를 날리며 퇴장한다.

와중에 스카프를 훔치려는 사람도 있지만 제지당한다.

정신없는 와중 재키가 아가씨에게 다가와 팔짱을 끼고 아가씨를 어디론가 끌고간다.

다른 창녀들은 각자 아쉬워하는 남자들을 데리고 자리를 떠난다.

그랜파가 나머지 사람들을 몰고서 나가며 재키에게 눈치를 주고는 사라진다.

재키는 아가씨를 데려가면서 자연스레 그녀를 묶는다.

아가씨는 얼떨결에 재키에게 끌려가다가 스테이지 위에서 장난을 치고 있는 메이를 발견하고 달려가려 한다. 그때, 컨테이너에는 아가씨와 메이,재키, 크로키 단 넷만 남고, 문이 철컥- 전부 잠기는 소리가 난다.

전환음악 끝.

[Drama 6-1 : 재개발 계획]

아가씨 (겁에 질려서) 잠깐만 이게, 당신들 이게 대체 뭐 하는 짓-

그때 크로키가 묶여버린 아가씨를 붙잡는다.
아가씨의 비명, 옆에 있던 메이가 크로키를 걷어찬다.

메이 뭐하는 거야 크로키 아저씨!
재키 그렇게까지 할 필요 없다니까!
크로키 아니 왜 재키! 인질극을 벌여서 돈을 타자는 건 당신이었잖아!
메이 인질극? 재키 아줌마 이게 대체 무슨-
재키 (눈치를 보며) 아니 글쎄 이 멍청이가!

크로키를 한 대 쥐어박는 재키.

크로키 그랜파!

둘한테 쥐어 박힌 크로키는 소심하게 그랜파를 찾는다.
발끈해 씩씩거리는 메이를 진정시키는 재키.
잠시 머리를 굴리던 재키는 주저앉아 있는 아가씨를 일으키며 달
래려 한다.

재키　　일어나요 아가씨, 귀한 몸이신데 이렇게 대접해 드려서 어떡
　　　　하나.

아가씨가 나가 보려고 하지만 길은 막혀 있고 몸도 묶여 있다.

재키　　어어- 그래 봐도 소용없어요. 우리가 아가씨한테 요구할 게
　　　　좀 있어서 말이야. 그렇게 멋대로 도망가버리면 글쎄 도시에
　　　　닿을 만큼 소문을 내가-
아가씨　당신들이 나한테 바라는 게 있다는 건 알고 있어. 돈이라면
　　　　얼마든지 줄게. 줄 수 있는 건 얼마든 줄 테니까-
재키　　치료법을 알려달라는 거지?

고개를 끄덕이는 아가씨.

아가씨　그럴 게 아니라면 난 당장이라도 돌아가겠어.

그때 구석에서 소란이 벌어진다. 창녀 촌 구석구석을 돌아다니며
싸인 받은 서류를 모으고 돌아다니던 브로커가 그랜파에게 붙잡
혀 끌려 나온다.
때마침 눈치를 보던 메이가 밧줄을 끊고 아가씨를 데리고 숨는다.

브로커　아이 참 그랜파, 이거 좀 놓고, 이것 좀 놓고 얘기하라니까!

잡고 있던 브로커를 내팽개치는 그랜파.

그랜파　크로키, 이 종이를 똑바로 봐 봐. 경비병들이 지금 이 종이를 들고 게토를 들쑤시고 있어.

브로커　아니, 그랜파 그런 게 아니래두, 그러지 말고 내 말을 좀-

그랜파　그럼 당장 이 빌어먹을 종이 쪼가리에 대해서 설명해봐, 여기에 싸인을 하면 우리가 추방 될 거라니, 그게 대체 무슨 말이냐고!

브로커　아니 글쎄, 어디서 그런 헛소문을 듣고서 그러는 거야 . 이건 그냥 간단한 재건축 동의서라고, 여기에 싸인만 하면 당신들이 사는 게토도 한결 나아질 거라니까!

크로키　(종이를 자세히 살펴보면서) 거짓말! 다 거짓말이야 그랜파. 표지에만 재건축이라고 써 있을 뿐이지 세부사항들을 보면 축제가 시작되는 대로 감염자들을 전부 추방하겠다, 게토를 소독하겠다, 내용은 완전히 엉망이잖아!

그때 그랜파가 깨진 유리병을 집고서 브로커를 치려 하자 크로키가 그를 말린다.

크로키　어어-그랜파!

그때 문지기들이 방호복을 입고 몰려온다.
그들에 둘러싸여 레아와 시장 등장. 그 뒤로 쪼르르 달려가 숨는 브로커.

브로커 레아 아가씨! 시장님!

레아와 시장이 나타나자 흥분한 게토 사람들이 야유를 퍼붓고 달려들려 하지만 주위에 있던 문지기들이 그걸 제지한다.

브로커 시장님! 레아 아가씨, 왜 이런 곳까지 직접… 기다리고 계시면 이런 일쯤은 제가 금방 해결해 갈 텐데-

시장 아아, 그래 그래, 그런데 이런 절차들은 미리 진행시키라는 허가가 떨어져서 말이지. 그러니 싸인 하기만을 기다려 줄 수는 없는 노릇 아닌가. 그렇지 레아?

웃음을 터트리는 문지기들. 시장은 한참 뒤에서 물러나 있고 레아가 문지기들의 제지에도 게토 사람들에 가까이 간다. 사람들 뒤에 숨어 떨고 있는 한 아이를 보고, 다가가는 레아.

레아 떨 필요 없어.

하지만 아이는 겁에 질려 더 뒷걸음질치다 넘어진다.

레아 그렇게 떨 필요 없다구.

재키 그딴 가식은 집어치워! 그 서류에 서명을 하라고? 아직 그 내용도 제대로 알지도 못하는데 그런 말도 안 되는-

레아 자자, 축제는 이미 확정이 났고 어차피 당신들에게 별달리 선택권은 없어. 그러니 당신들은 지금부터 이 서류에-

그때 그랜파가 경비병들을 밀치고 레아에게 칼을 들고 달려든다.

동시에 경비병들이 재키와 크로키에게 총을 겨누고, 내리치지 못하는 그랜-파의 팔을 레아가, 툭 밀치고는 그대로 지나쳐 버린다.

레아 ··· 분명히 서명을 해주셔야 할 거에요.

[M.09 BURN AND REBORN]

경비병들이 게토 사람들을 몰이 하듯 몰아넣는다.
그리고 그들을 위협하며, 강압적으로 서명을 받아낸다.

레아
이미 모두가 싸인을 했어
게토를 전부 다 태워버리라고
시장
우리 모두가 다 알고 있는 사실
당신들은 이곳의 악취일 뿐이야
레아
푸른 반점은 더러운 죗값
시장
곰팡이는 제때 소독 해야지
레아
이건 다 도시의 성장을 위한 과정이지
속 깊은 사람들은 모두 이해할 거야
레아&시장&브로커&문지기들
성장을 위해선 소독이 필요해!

생존을 위해선 소독이 필요해!
모두가 이미 답을 알고 있지
쓰레기를 태워 다시 태어나

그랜-파는 크로키와 재키가 싸인을 하지 못하게 막아보려 하지만,
경비병들은 그 둘을 위협하고, 결국 모두를 무릎 꿇린다.
그때 라버가 등장한다.

라버　　…　시장님, 레아!

레아
이미 우리는 모두 알고 있어
시장
도시가 내게 맡긴
내 인생의 숙명-
레아
이제는
시장
모두가
레아&시장
골라야 할 거야.
배를 타고
시장
멀리 사라지거나
레아&시장
불타버리거나

레아&시장&브로커&문지기들

성장을 위해선 소독이 필요해

생존을 위해선 소독이 필요해

레아

모두가

이미 답을 알고 있지

레아&시장&브로커&문지기들

쓰레기를 태워

레아

다시

레아&시장&브로커&문지기들

태어나

레아

다시

레아&시장&브로커&문지기들

태어나

[Drama 6-2 : 달라질 건 없어]

재건축 동의서가 온 땅에 널브러져 있다.

그랜파 그래, 마음대로 지껄여. 태우고 싶다면 마음껏 태우라고! 우리야 말로 당신들 누구보다도 이 쓰레기더미를 증오하니까!

그랜파가 들고 있던 종이를 찢어 버린다.

그랜파	하지만 우리는 대체 어디로 가게 되는 거지? 우리가 배를 타면, 내릴 곳이 정말 있기는 한 건가?

사이.

레아	어디건 간에 어차피 달라질 건 아무것도 없잖아.
그랜파	뭐?
라버	레아 하지만 이런 식으로 강압적으로 밀어붙이는 건―
시장	자넨 이런 일에 너무 물러, 라버. 도시의 발전을 위해선 불가피한 일이라고.
라버	시장님!
레아	축제가 시작되기 전까지 재개발은 빠르게 진행이 될 테니, 그때까지 당신들은 결정을 해야 할 거에요.

<div align="center">

레아
성장을 위해선 소독이 필요해!
레아&시장&브로커&문지기들
생존을 위해선 소독이 필요해
성장을 위해선 소독이 필요해
생존을 위해선 소독이 필요해

</div>

문지기들이 벽처럼 게토 사람들을 가로막는다.
퇴장하는 시장. 레아, 라버는 그들을 따라 퇴장하다 잠시 멈춰 서서, 게토 사람들을 바라본다.
라버와 아가씨, 잠시 눈이 마주친다. 고개를 돌리는 아가씨.
라버 퇴장. 힘이 빠진 채 서 있는 게토 사람들. 그들을 보는 아

가씨.

바닥에는 재건축 서류들이 널브러져 있다.

[Drama 6-3 : 나도 여기에 갇혀 있었으니까]

그랜파 도시에서 사랑 받는 오페라 가수라고 하셨나? 그런 눈으로 쳐다 볼 필요 없어. 언젠간 이렇게 될 거라는 걸 다들 알고 있었으니까!

메이 그랜파!

그랜파 그 안에서 있는 동안 이런 소문들은 아무것도 듣지 못하셨나 보지? 아니, 그런 건 당신에게는 아무런 상관도 없는 건가?

사이.

아가씨 … 그럴 리가 없어.

그랜파 순진한 척하지 마. 당신은 알면서도 모른 척하고 싶었던 거겠지.

메이 그랜파!

재키 그러지 말고 우리 말을 좀 들어봐요 아가씨. 당신은 도시에서 사랑받는 오페라 가수니까, 당신도 푸른 반점이 있다면 저 사람들에게 얘기 좀 해줘요.

크로키 그래, 이건 고작, 고작 반점일 뿐이라고. 아무런 해도 끼치지 않는 그냥 반점일 뿐이라고. 우리 말은 듣지 않더라도 당신이 말하면 분명 저 사람들도 외면하지는 않을 거야!

아가씨	… 하지만
그랜파	이제 당신 생각이 어떻든 상관없어. 재키, 경비병들을 불러와.
메이	(재키가 움직이지 못하게 붙들면서) 어어– 뭘하려는 거야 재키 아줌마, 안 돼 그랜파!
그랜파	당신을 인질로 잡은 걸 보면 도시 놈들도 가만히 보고만 있지 않겠지.
아가씨	(그랜–파가 메이를 떼놓으려는데) 그래 봐야 소용없어.
그랜파	(멈춰서며) … 뭐?
아가씨	내가 푸른 반점이 있다는 걸 알게 된 순간, 저 사람들은 아무도 내 말을 믿어주지 않을 테니까. 그건 당신들이 누구보다 잘 알고 있잖아!
그랜파	입 함부로 놀리지 마. 당신 같은 여자가 뭘 안다고 그런–
아가씨	여길 벗어난다고 해도 결국 변하는 건 아무것도 없어. 이미 우리는 모두가 두려워하는 몸을 갖고 있으니까! 어디에 간다 해도 그걸 숨기기에 바쁘겠지. 결코 말을 꺼낼 수도 없을 거야. 도시에 가서도 난 단 한 번도 자유를 느껴본 적이 없으니까.
크로키	당신 같이 도시에서 곱게 자란 여자가 뭘–뭘 안다고…
아가씨	나는 당신들이 어떻게 살아왔는지 아주 잘 알고 있어! 나도, 나도 당신들처럼, 여기 게토에 갇혀 있었으니까.

[M.10 지독한 악취]

재키	뭐?

메이 ··· 아가씨 거짓말··· 아가씨는 온 도시에서 가장 사랑 받는
 가수잖아요!

아가씨 ··· 다시 여기 돌아온 내가 너무 바보 같아.

아가씨
지독한 악취, 감옥 같은 삶
난 여길 벗어나고 싶었어
지옥 같은 이 악몽에서 벗어나길 꿈꿨어

지독한 악취, 감옥 같은 삶
엄만 여길 벗어나길 꿈꿨어
무대에서 환호를 받는 모습을 그녀는 꿈꿨지

하지만 반점이 퍼지자 게토는 감옥이 됐지
들리는 비명 소리에 지옥에라도 가고 싶었어
그녀의 노래 같은 건 아무도 듣지 않았어
푸른 꽃이 핀 그녀의 얼굴에 저주를 퍼붓고 돌을 던졌지

아가씨 엄마가 날 철창 밖으로 내보내고 총 네 발에 맞을 때까지..

메이 그랬파, 그랬파.

멀리서 총성 네 발이 간헐적으로, 울린다

아가씨
죽어가는 엄마에겐 쓰레기 냄새가 났어
철창이 쳐진 게토는 온통 쓰레기 냄새가 났지

죽어 가는 엄마 옆에서 노래만 불렀어
내가 아는 유일한 아리아
당신 이름이 나오는 그 오페라

티스베, 티스베 그녀가 죽지 말라고
노랠 불렀지만 그들은 야유를 퍼붓고 돌을 던졌지
아무도 보지 않았고 아무도 듣지 않았어
그저 야유를 퍼붓고 돌을 던졌지

[Drama 6-4 : 떠나가는 아가씨]

메이 아가씨…

그때 도시에서 게이트 폐쇄를 알리는 사이렌 소리가 거세게 울린다.
당황하는 아가씨, 게토 사람들도 마음이 급해진다.

아가씨 이제는 돌아가야 돼.

메이 안돼요 아가씨. 이대로 돌아간다고 해도 그 반점은-

그때 그랜파가 하늘을 향해 총을 한 발 쏘고, 아가씨 머리에 떨리는 손으로 총을 겨눈다.
재키가 아가씨에게 뛰어 가려는 메이의 팔을 붙잡는다.

크로키 뭘 하려는 거야 그랜파!

그랜파 (크로키에게) 이제는 당신이 싫다고 해도 어쩔 수 없어 크로키.

크로키 그만둬, 그만 두라고 그랜파! 또 그런 짓을 했다간 다시는 당신을 보지-

그랜파 하지만 우리한테 남은 거라곤 이제 이 방법 밖에 없어, 이 방법 밖에는 없다고 크로키!

아가씨가 잠시 멈춰 메이를 바라본다.

아가씨 (메이에게) 인질로 잡으려고 나를 끌어들인 거야?

메이는 미안한 듯 그랜파 뒤에 숨어 초피로 말을 한다.

초피 그런 게 아니에요 아가씨. 저는 그냥 혼자 있는 아가씨가 너무 외로워보여서…

메이가 훔쳐 갔던 스카프를 아가씨에게 사과 하듯 건네려 한다.

아가씨 한 달 뒤면 난 엄마를 대신해서 무대에 설 거야. 그때까지만 이 반점을 숨길 수만 있다면 더 이상은 아무런 희망도 필요 없어.

게토의 자정을 울리는 종소리, 거센 바람 소리가 들려온다.
총을 겨누고 있지만 쏘지 못하는 그랜파. 그런 그를 잠시 응시하고는 떠나는 아가씨.

[M.10 지독한 악취 REPRISE]

크로키

굳어버린 내 연인의 손을

치료하기만을 꿈꿨지

재키

화장을 깨끗이 지우고

온 몸을 씻어내기를

그랜파

하지만 아무리 소리쳐도

듣지 않네

그랜파&재키&크로키

그 누구도 들어주지 않아

그저 저주를 퍼붓고

돌을 던졌지

지독한 악취 감옥 같은 삶

우린 매일 같이 여길 벗어나길 꿈꿨어

지독한 악취 감옥이 된 삶

시궁창 같은 여길 벗어나는 꿈

그랜파

여기 게토를 벗어나는 꿈

아가씨&그랜파&재키&크로키

절망 속에서 벗어나는 꿈

아가씨&그랜파&재키&크로키

여기 게토를 벗어나는 꿈

모든 상황을 숨어서 엿보고 있던 브로커 등장.

은밀한 미소를 지으며 부리나케 사라진다.

7장

[Drama 7-1. 약혼식]

-도시, 예식장

[M.11a 약혼식 INSERT]

약혼식에 걸맞게 꾸며진 홀은 화려하고 고풍스런 유리 장식들과
초들로 가득 차 있다. 사람들이 가득 차 있고, 다들 사교에 여념이
없고, 모두들 레아와 라버에게 축하를 건넨다.

시장은 호탕하게 술에 취해 있고, 레아와 라버는 대망의 입장을 기
다리고 있다. 하지만 라버는 여태 오지 않은 아가씨를 찾느라 집중
하지 못한다. 분위기가 고조되고 마침내 레아와 라버가 함께 입장
할 순간이 온다.

도시사람들

아름다운 약속이 시작될

축복 가득한 두 분의 약혼식이 시작되었네

[Drama 7-2 : 사라진 아가씨]

시장 자, 여러분이 그토록 염원하던 축제도 확정된 이 경사스러운 날
이렇게 훌륭한 한 쌍이 드디어 약혼으로 맺어지는군요.
제 둘도 없는 친구였던 전 경비대장의 아들이 자라 그 자리를 대신하고,
이렇게 저희가 했던 약속을 둘이서 지켜주니 더없이 감회가 새롭습니다!
자, 모두 우리의 미래를 책임질 한 쌍에게 환호와 박수를-

그때 경비병 한 명이 분위기를 깨고 급하게 뛰어 들어온다.

경비병 대장님! 대장님!

시장 어허 이게 무슨 소란인가?

경비병 아무리 찾아봐도 아가씨가 보이지 않습니다. 그런데 게이트 근처를 수색 중에 철창 근처에서 아가씨를 봤다는 사람이-

시장 어허! 그런 말도 안 되는 소리를!

라버 오페라 홀도 확인 했나?

경비병 오페라 홀도 전체를 수색했지만 아가씨가 보이지 않습니다.

그러자 사람들이 웅성거리기 시작한다. 소문이 빠르게 퍼져 나간다.
시장, 라버를 데리고 구석으로 간다.

레아 자자, 여러분 아무 일도 아니니 걱정 마세요. 저희가 진상을

파악하고 말씀을 드릴 테니 계속 다과를 즐기시죠.

시장 라버, 이게 대체 무슨 소란인가? 아가씨가 어디로 갔는지 정말 모르는 거야?

라버 ⋯ 모르겠어요 시장님, 아가씨는 분명 금방 돌아오겠다고−

시장 자네는 뭐라도 짚이는 게 있을 거 아니야!

레아 아가씨가 별달리 어딜 가겠어요. 어서 자리로 돌아가죠 시장님. 사람들이 기다리고 있어요 오늘은 우리의 기쁜 날이잖아요

시장 지금 그런 게 중요한 게 아니잖아! 이 축제를 성사시키려고 내가 몇 년 동안 애를 썼는지 몰라서 그래? 아가씨에 대해 안 좋은 소문이라도 돌기 시작하면 축제고 뭐고 전부 끝장이라고!

레아 ⋯ 그런 게 중요한 게 아니라구요?

시장 곧 주지사님이 리허설을 보러 내려오실 거야. 이번 축제에는 무려 수상님까지도 참석 하신다고! 그러니까 이딴 소꿉장난 따위는 집어치우고 당장 아가씨를 찾아와. 수도 놈들에게 잘 보일 수 있는 귀한 기회를 그깟 여자 한 명 때문에 망쳐버릴 수는 없다고!

시장이 윽박을 지르고 자리를 박차고 퇴장해 버린다.

레아 라버, 당신은 너무 신경 쓰지 말아요 아가씨는 분명−

라버도 가만히 있지 못하다가 뛰쳐나가려 한다.

레아 라버! 어딜 가려는 거예요. 당신은 도시의 경비대장이지 아

가씨의 보호자 같은 게-

라버 하지만 레아, 그럼 대체 나보고 어떻게 하라는 거죠? 아가씨
가 사라졌는데 여기서 이러고 있을 수는-

레아 오늘은 우리의 약혼식이에요 라버. 기억은 하고 있는 거예
요?

라버 … 미안해요 레아, 가봐야겠어요…

라버는 레아를 지나쳐 퇴장해 버린다.

식장은 여전히 떠들석하지만, 레아는 마치 텅 빈 방에 홀로 남은
기분이다.
지나치게 가득 차 있는 그녀의 주위, 모두들 아가씨에 대해 떠들
어 대기에 바쁘기만 하다. 금방이라도 다른 무엇인가 마저 떨어
져 쨍그랑-하고 깨져 버릴 것만 같다. 사람들이 있는 한 가운데
로, 홀로 돌아가는 레아.

레아 (자리에 돌아와서 아무 일도 아니라는 듯) 자자 여러분- 아가씨
께서 축제 준비로 조금 무리를 하는 바람에 건강에 아주 작
은 문제가 생겼나 봐요. 그러니 다들 너무 걱정 마시구요. 그
럼 아가씨의 건강을 위해서, 다 같이 잔을 들까요? 아가씨의
건강을 위하여-

와인이 찰랑거리고, 유리잔들이 반짝거린다.
그녀는 마치 허상에 대고 이야기를 하는 것만 같다.
그 주위로 초들이 금방이라도 꺼질 것처럼 사방에서 흔들린다.

[M.11 텅 빈 방]

레아
텅 빈 방
다시 또 혼자 남았네
나라면 괜찮을 거라 생각하겠지
하지만 이젠 괜찮지 않아
오늘도 난 텅 빈 방에 홀로 남아 있네

식장을 가득 채우던 사람들이 하나, 둘, 눈치를 보며 떠나기 시작한다.

아가씨가 온 후로
모든 게 변해버렸어
그녀가 노래를 하면
당신은 떠났고

아가씨가 온 후로
모든 게 변해버렸어
공연이 끝나기만을 기다려왔지

이제 레아는 완전히 혼자 남았다.

하지만 이젠 괜찮지 않아
견딜 수 없는 고독도
이젠 괜찮지 않아

아가씨가 있는 한
당신은 오지 않을 테니까
나를 봐주지 않을 테니까

그때 브로커가 뛰어들어 온다.

브로커 레아 아가씨! 사라졌다는 아가씨를 제가 발견했습니다! 그런
데 그게, 아가씨가 게토의 감염자들 속에 서 있지 뭡니까! 그
리고 거기서, 제가 본 아가씨 목에는 글쎄 시퍼런 반점이⋯
레아 ⋯ 사실인가요?
브로커 사실이고말고요 레아 아가씨, 제가 어느 안전이라고 감히 거
짓말을–
레아 ⋯ 그게 정말이라면 그 말을 확인 해줄 수 있는 사람을 데리
고 오세요.
브로커 그럼요 그럼요 그러고 말고요! (퇴장하려다 말고) ⋯ 그런데 레
아 아가씨, 이번에 수도로 가실 때 남는 자리가 있다면 혹시
라도⋯
레아 그게 사실이라면요.

고개를 끄덕이는 레아. 브로커가 다시 헐레벌떡 퇴장.

레아
아무도 몰랐었지
여태껏 숨겨온 그 더러움
그 동안 당신이 감춰온 역겨운 그 비밀이
결국 나를 이렇게 만들어 버린 거야

–

더 이상 지켜보진 않을래

참아왔었던 모든 걸 다시 되찾을 거야

새하얀 노래 뒤에 역겨운 당신 모습 드러내고

이제 모두 돌아오게 할 거야–

내게로

8장

– 철창 앞 게이트

[Drama 8-1 : 우선은 오페라홀로]

사이렌 소리.

경계령이 떨어진 게이트 앞.

아가씨가 철창 앞에 도착한다. 하지만 이미 경비병들이 게이트 앞을 지키며 수색작업을 진행 중이다.

당황한 아가씨는 몸을 숨기고, 경비병들이 반대쪽을 순찰하는 틈을 타 게이트 가까이로 뛰어 가려는데 그때 누군가 아가씨의 팔을 잡는다. 놀라는 아가씨. 고개를 돌린다. 라버다. 아가씨에게 조용히 하라는 신호를 주는 라버. 경비병들이 다시 한 번 빠르게 지나쳐 퇴장.

아가씨　라버!

라버　아가씨! 대체 어쩌려고 여기 들어오신 거예요! 지금 온 도시

가 아가씨를 찾고 있어요! 여기에 들어온 사실이 알려지면 아무리 아가씨라도 검사를- (아가씨 손에 들린 서류를 발견하고서) 아가씨 이 서류는-

아가씨 … 라버, 축제가 열리고 나면, 게토 사람들은 모두 추방될 거라는 거 너는 알고 있었던 거야?

라버 아가씨…

아가씨 시장님이 그렇게 축제를 개최하려고 했던 것도 다 그 허가를 받기 위해서였던 거냐고.

라버 우선 도시로 가요.

아가씨 하지만 이렇게까지 할 필요는 없는 거잖아. 저 사람들은 이미 도시와 완전히 격리된 채로-

라버 그건 언젠가는 해야 할 일이에요 아가씨.

아가씨 … 정말, 정말 그렇게 생각해? 단지 몸에 난 푸른 반점 하나 때문에? 하지만 도시에서 반점이 나타나지 않은지 벌써 몇 년이 지났어. 그 동안 한 번도 제대로 된 검사가 진행되지 않았다는 것도 알고 있잖아. 그런데 대체 무슨 근거로, 무슨 자격으로 그렇게 말하는 건데?

라버 대체 무슨 소리를 하시는 거예요 아가씨!

아가씨 … 내가 저 사람들과 다를 바 없다면…?

라버 네?

아가씨 그래도 넌 날 같은 눈으로 바라볼 수 있어?

라버 아가씨 그게-

[M.12 유일한 위로 REPRISE]

아가씨

오페라 막이 열리고 서곡이 울려 퍼지면
난 항상 너를 바라보며 노랠 시작해

아가씨	라버
집도 없이 철창 주위를 해매던 날 아무 말 없이 따뜻한 눈으로 바라봐 줬지	
하지만 여전히 나는 아무것도 말 할 수 없네.	
	하지만 여전히 내게 아무런 말 도 해주지 않네
그저 시간은 계속 흐르고 비밀은 커져만 가네 우리 사이에 철창이 쳐진 듯이 결국엔 아무것도 되돌릴 수는 없겠지	그저 시간은 계속 흐르고 비밀은 커져만 가네 우리 사이에 철창이 쳐진 듯이 무엇도 알 수는 없겠지
더 이상은 숨기고 싶지 않아 당신이 떠나기 전에 말할 수 없는 이 저주를	이젠 내게 말해줘요

말할 수 없는 그 마음을 드러내
야 해

이젠 드러내야 해 드러내야 해

새하얀 꿈에서 깨어나면　　이젠 내게 말해줘요
네가 어떤 말을 할까 두려워　더 이상은 두려워 마요
하지만 너에게 더 이상 숨기고　숨기지 마요
싶지 않아

어떤 말이라 해도　　　　　어떤 말이라 해도

어떤 진실이라도　　　　　어떤 악몽이라도

너에게만은 더 이상 숨기지　　지켜내리라
않을 거야

그때 아가씨가 걸치고 있던 것 옷을 목 뒤로 내린다.
아가씨의 목덜미에 난 푸른 반점이 드러난다.
라버는 잠시 말을 잃는다.

라버
온 세상이 멈추고
당신의 노래가 들려 왔어
하지만 난 아무 것도 보지 못했어
내가 지키고 싶던 그 모든 게
무너져 내리려 하네

[Drama 8-2 : 끌려가는 아가씨]

그때 누군가 이 들을 발견한 듯 종소리가 울리고, 경비병들이 몰려 온다.

혼란에 빠져 있던 라버는 급히 마음을 다잡고, 아가씨의 목을 가 린다.

라버는 아가씨를 먼저 들여보내고 뒤따라 함께 들어가려고 하는데, 그 앞엔 이미 경비병들이 서 있다.

라버 아가씨!

경비병들이 아가씨를 붙잡는다.

라버 이게 대체 뭐 하는 짓이야!

경비병 레아 아가씨께서 아가씨를 급하게 모셔 오라고 하셨습니다.

라버 물러가 있어, 아가씨는 내가 알아서—

경비병 레아 아가씨 명령입니다.

경비병들이 아가씨를 끌고 퇴장.

라버가 따라가려 하지만 다수의 경비병들이 길을 막아선다.

9장

– 게토와 도시 사이, 철창으로 둘러싸인 게이트 주변

[Drama 9-1 : 잡혀 버린 재키]

그때 무대 반대편에서 재키가 끌려 들어온다. 재키를 끌고 오는 브로커.

브로커　레아 아가씨 앞에서는 사실만을 말해야 할 거야. 네가 그토록 바라던 구원을 찾고 싶다면 말이야.

레아가 이어서 등장, 시장이 뒤따라 들어온다.
도시 사람들이 철창 너머에서 지켜보고 있다.

시장　레아 이게 대체 뭘 하는 짓이야! 곧 있으면 주지사님이 오실 거야 그러니까 괜한 소란을 피우지 말자! 설령 그 말이 진실이라고 해도 이번에는 조용히…
레아　이건 시장님께서 직접 정하신 원칙이잖아요. 저는 원칙대로 하고 있을 뿐이에요.

게토 사람들이 뒤따라 쫓아오지만 경비병들이 막아선다.

그랜파　재키를 끌고 가서 어쩌려는 거야! 당장 놔줘!

그러자 재키를 위협하는 경비병.

[M.13 그녀는 결백해]

재키

신이 내게 청천벽력 같이 또 벌을 내리시네

난 결백해 날 어디로 보내시려고

브로커 **레아**

당신이 본 걸 고백해 아무런

거짓도 없이

앞에 계신 분들이 너의 심판자

당신이 본 걸 고백해 아무런

거짓도 없이

한마디면 네가 여기에 설 수 있어 한마디면 네가 여기에 설 수 있어

그랜파&메이&크로키

그녀는 결백해!

재키

저주 속에서

그랜파&메이&크로키

수 없는 회개를 했지!

재키

회개를 했지

그랜파&메이&크로키

그녀는 결백해!

<div align="center">

재키

저주 속에서

그랜파&메이&크로키

이미 회갤 했지

레아

더러운 감염자 당신들을 믿느니

차라리 하늘을 믿지

메이&크로키

아무 죄도 없어

그랜파

그년 결백해

그랜파&메이&크로키

그녀를 풀어내!

</div>

그때 아가씨가 경비병들에게 잡혀 온다. 뒤따라오는 라버.

메이 아가씨!

라버 레아, 시장님 이게 지금 대체 뭐하는 짓입니까? (아가씨를 붙
잡고 있는 경비병에게 달려가며) 아가씨를 풀어줘, 당장!

라버가 다가가자 아가씨를 위협하는 경비병.

아가씨 ··· 레아

레아 죄송해요 아가씨. 그렇지만 아가씨를 게토에서 봤다는 제보
가 있어서요. 그리고 아가씨의 뒷목에 푸른 반점이 있다는
제보도.

도시 사람들

(돌을 던지며)

그녀를 쫓아내! 지독한 위선자여

그녀를 쫓아내! 베일에 가린 마녀

새하얀 탈을 쓰고 죄 숨겼네

셀 수 없이 많은 거짓말 하며 죄를 속였네

브로커

어서!

재키

나는 나는

도시 사람들&브로커

(돌을 던지며)

그녀를 쫓아내

그녀를 고문해

지독한 위선자여

그녀를 고문해 베일에 가린 마녀

그랜파&메이&크로키

그녀는 결백해!

도시 사람들&브로커

십자가 달고 거짓말을 했네

그랜파&메이&크로키

그녀는 결백해!

도시 사람들&브로커

셀 수 없는 죄를 속였네

그랜파&메이&크로키

그녀는 결백해!

재키

청천 벽력같이 신이 또 내게 시험을 내리시네
그저 살고 싶어 난 예전처럼 철창 밖 저 세상 속에서

[Drama 9-2 쫓겨나는 아가씨]

메이 재키 아줌마, 절대로 속지 마요 저 사람들이 하는 말은 전부 다 거짓말 거짓말이라구요!

재키가 철창 너머와 아가씨를 번갈아 바라본다.

재키 내가 본 건—

그때 아가씨가 재키를 보고서, 고개를 느리게 끄덕인다.

재키 (눈을 꽉 감고서) 저기 잡혀온 아가씨, 저 아가씨가 분명히 맞아요! 그리고 뒷목에 선명한 푸른 반점도 내가 분명히 봤어!

메이 재키 아줌마!

아가씨 (시장을 보며) 축제에서만이라도, 축제에서만이라도 무대에 설 수 있게 해주세요.

외면하고 거리를 두는 시장.

시장 시민들이 저렇게 말을 하니 나도 어쩔 수 없네.

라버　시장님!

시장　(못마땅하지만 어쩔 수 없다는 듯) 원칙대로 검사를 실시해.

문지기들이 아가씨를 단두대 위에 올리듯 끌고 나온다.

아가씨　… (레아를 바라보며) 레아, 제발.

레아　어쩔 수 없어요 아가씨. 다른 사람을 무대에 세우는 수밖에.

경비병들이 아가씨에게 다가간다. 목을 가리는 아가씨의 옷이 벗겨지는 순간, 아가씨의 푸른 반점이 모두 앞에 드러난다.

게토사람들	도시사람들
그년 결백해	그럴 줄 알았네 지독한 위선자
저주 속에서 회갤 했지	새하얀 탈을 쓰고
그녀는 정말 결백해	죄를 속여왔다네
어쩔 수 없는	위선자!
저주를 견뎌왔네	그럴 줄 알았네
그년 결백해	새하얀 탈을 쓰고
지옥 속에서 살았지	셀 수 없이 많은 죄를
그녀는 정말 결백해	속여왔다네
이미 수 없는	그녈 쫓아내
회개를 해왔다네	
	그녈 쫓아내
그년 결백해	새하얀 탈을 쓰고 죄를 숨겼네
수없이 저주를 견뎠네	지독한 거짓말을 했네
그녀는 정말 결백해	더러운 거짓말을 했네

길고 어두운 그녈 쫓아내
저주를 홀로 견뎠네 그녈 쫓아내
 수없이 많은 거짓말을 하며
 죄를 숨겼네
 위선자!
 베일 속에 마녀
 그녈 쫓아내

 그녀를 쫓아내
그녀는 결백해
 그녀를 쫓아내
그녀는 결백해
 지울 수 없는 그 저주
그녀는 결백해
 모두 쫓아내

레아
죄를 고백해
라버
그만!
게토사람들
오픈 더 게이트!
도시사람들
더러운 반점

게토사람들

오픈 더 게이트!

도시사람들

역겨운 죄

게토사람들

오픈 더 게이트!

도시사람들

쫓아내

2막

1장

-도시, 수도행렬 맞이 / 게토의 재개발

축제가 사흘 앞으로 다가왔다. 수도에서 올 행렬을 맞이하기 위해 레아를 비롯한 도시의 사람들이 모두 모여든다. 그 가운데로 신이 난 광대가 들어온다. 코를 떼고 모자를 벗으며 인사를 돌린다. 영락없는 시장이다.

[M14. Welcome, Wonderland!]

시장 welcome, welcome! 오늘 여기에 모인 여러분은 곧 우리 도시가 꽃피울 무궁한 미래, 영광을 보게 될 것입니다. 재개발은 여러분이 기대하시는 대로 순조롭게 진행되고 있고 이제 사흘!
고작 사흘 후면 이 도시에서는 성대한 축제가 개최됩니다.

<div align="center">

시장

Welcome! 미래의 Wonderland
모두가 청결하고 행복한 이 곳
Welcome 오! 나의 Wonderland

</div>

미래의 영광 앞에 인사해
도시 사람들
오! *Welcome welcome welcome*
to Wonderland!
도시의 무궁한 발전을 위하여
오! *Welcome welcome welcome*
to Sweetland!
시장
과거의 악취 따윈 잊어버리고
시장 + 도시 사람들
빛나는 미래 앞에 모두 인사해
Welcome! 미래의 *Wonderland*
모두가 조화롭고 행복한 이곳
Welcome! 우리의 *Sweetland*
도시의 무궁한 발전 위해
다 환영해!

게토에선 본격적으로 재개발 준비가 진행되고 있다.
경비병들은 윗선의 지시로 게토에서 사람들을 점점 더 좁은 곳으로 몰아넣는다. 그들을 잡아 게토의 구석으로 몰아넣는 광경은 마치 십 년 전 그들이 처음 쫓겨날 때를 연상시킨다. 그리고 재키는 게토의 감옥에 수용되어 있다

메이
Welcome! 미래의 *Wonderland*
진실은 밀려나고 향수 냄새만 코를 찌르네

초피

Welcome! 미래의 Sweetland

사흘 뒤면 여긴 가장 잔혹한 도시로 기억되겠지

크로키

감춰진 진실은 잊고

영광만 기억할 도시

그랜파

십 년 전 비극과 다를 바 없어

재키

어떻게든 숨어도 들이닥치지

게토 사람들

희망 따윈 없는 절박한 여긴

Welcome!

Welcome!

경비병들이 숨어 있는 사람들을 찾아내 들이닥친다.

게토 사람들은 십년 전 색출 작업 당시처럼 기도를 해보기도, 매달려 보기도 하지만 모두들 뒤로는 이제 바다뿐인 수용소로 끌려간다.

그랜-파와 크로키도 반항을 해보지만, 크로키를 경비병들이 구타하자 그를 감싸 안는 그랜-파, 그런 그에게 경비병들은 무차별적 폭력을 가한다. 메이가 달려들어 보지만 소용없다.

아가씨도 이제 그 속에 있다. 끌려가지 않으려 하는 아가씨, 하지만 경비병들의 손에 이끌려 이송된다. 라버도 그 속에 있다.

라버

광기가 온 도시를

집어 삼켜도

아무 일 없다는 듯

미래를 노래하네

레아

과거의 악취와는

이제 작별해

헛된 동정은 치우고

앞으로 나아갈 시간

아가씨

또다시 악몽에 사로잡힌 여기

아가씨,라버,레아

모두가 소리 높여 환영하는

이 도시의 미래는

아가씨	라버	레아
대체 누굴 위한	*대체 누굴 위한*	*대체 누굴 위한*
영광인가	*영광인가*	*영광으로*
무엇을 향한 걸음인가	*무엇을 향한 걸음인가*	
		발전 없는 미랜
		무의미해
대체 누굴 위한	*대체 누굴 위한*	*누굴 위한 영광인가*
영광인가	*영광인가*	
무엇을 향한 걸음인가	*무엇을 향한 걸음인가*	*무엇을 향한 걸음인가*

라버는 그 속에서 아가씨를 찾고 있다.

레아의 명을 받고 경비대 복장을 하고 있던 브로커가 그녀를 끌어

내고, 끌려가는 아가씨와 엇갈린다.

아가씨가 라버를 불러 보려 하지만 브로커가 그 입을 막아 버린다.

도시 사람들

Welcome!

게토 사람들

Welcome!

경비병들

Welcome!

게토 사람들

Welcome!

다같이

Welcome! 미래의 Wonderland!

과거의 치부와는 미리 작별해

Welcome! 우리의 드림랜드

도시사람들

과거의 악취는 잊고

게토 사람들

가려진 비극 기억해

도시사람들

모두가 행복한 이곳

게토 사람들

숨겨진 잔혹함을 봐

도시 사람들

사흘 뒤면 바로 축제의 날

게토 사람들

우린 대체 어딜 향해

다같이

모두 영광만 기억해

welcome welcome welcome wonderland

게토는 완전히 밀려나고 그리고 아무 일도 없었다는 듯, 도시의 캠페인 송만이 더 크고 경쾌하게 울려 퍼진다.

2장

[Drama 2-1 신념을 부정할 생각이라면]

폐허가 된 무덤가

재건축이 진행되고 있는 게토에서 레아와 라버가 마주한다.

라버 레아! 대체 왜 절차를 무시하면서까지 재개발을 감행하는 거죠? 부상자들이 속출하고 있어요. 그리고 지금 저 안에는 아가씨가―

레아 감염자들을 격리하는 것. 그게 이 도시의 원칙이니까요. 당신이 제일 잘 알고 있잖아요?

라버	하지만 알려진 사실과 다르다는 걸 두 눈으로 확인했잖아요! 정말 푸른 반점에 전염성이 있다면 왜 아가씨와 함께 지낸 우리들 몸엔 반점이 나타나지 않는 거죠? 그리고 왜 재검사를 계속 요청하는데도 이행하지 않는 거죠?
레아	모두가 십년 동안 지켜온 믿음을 부정하려고 한다면, 아무리 당신이라도 말릴 수밖에요.온 도시가 저들의 추방만을 바라고 있어요 라버, 이제는 되돌릴 수도, 되돌려서도 안 되는 일이죠. 도시를 지키기 위해 희생한 당신 아버지의 죽음을 헛되게 할 생각인가요?
라버	…
레아	그러니 라버, 당신은 당신의 자리를 지키세요.

[Drama 2-2 새로운 하루]

철창 앞 무덤가.

철창 앞, 무덤가마저 폐허가 됐다. 이제 시위를 하러 몰려드는 사람도 없이, 적막하다.

바람소리.
아가씨가 등장한다.

엄마 테마 시작(목소리)

아가씨는 이미 폐허가 되어버린 무덤가를 바라본다. 금방 해가 뜬

아침이지만, 높은 철창의 그림자만 드리워져 있다. 무덤가를 뒤덮은 그림자에 아가씨는, 절망에 빠져 있다.
그러던 중 샛길로 메이가 툭- 튀어나온다.

엄마 테마 끝.

초피 무덤가까지 엉망으로 만들어놨잖아 이 멍청이들, 이래선 어디가 누구 무덤인지도 알 수가 없다구.
메이 이런 멍청이, 멍청이들!

메이는 무언가를 찾는 듯 무덤가를 뒤지고 있다.
그런 메이를 아가씨는 말없이 바라본다.

메이 찾았다! 초피 이것 봐. 티와이-
초피 그게 아니잖아 바보야!

그때 무덤가를 뒤지던 메이가 파헤쳐진 비석에 새겨진 '티스베'(Tisbe)라는 글씨를 발견한다.

메이 찾았다! 이번엔 진짜야 초피 여기 써있잖아. 티.스.베. 아가씨!

신이 나서 아가씨를 다 무너진 비석 앞으로 끌고 오는 메이.

메이 아가씨가 부르던 노래, 그걸 들으면서 분명히 어디선가 들어봤다 했죠. (아가씨를 보며) 티스베, (무덤을 보며) 티스베! 맞죠?

무너져가는 비석을 쓸어서 글자를 확인하는 아가씨.
아가씨 엄마의 비석이다.

아가씨 … (홀로 쌓아온 그리움이 터져나온다)

메이 아가씨…

아가씨 그동안 얼마나 외로웠을까

메이 (손수건을 꺼내 아가씨에게 건네고, 사이) 아가씨… 죄송해요.

사이.

초피 있잖아요, 아가씨… 사실 저는 여기에 묻힌 아줌마를 기억하고 있어요.

아가씨 … 뭐?

메이 정말이에요 아가씨, 얼굴은 잊어버렸지만, 아직도 그 목소리는 또렷이 기억나요! 금방이라도 꽃이 피어난 것 같은, 그 목소리를요. 아줌마는 매일같이 노래를 불러 줬거든요! 그지 초피?

아가씨 (사이) … 넌 언제부터 여기에 있었던 거야?

메이 (여전히 땅을 보고 있는 아가씨를 보고) 음… 처음부터요 아가씨. 다른 사람들이 여기에 오기 전부터.

잠시 고민하던 메이는 아가씨를 툭툭 건드려 본다. 그리고 자신의 팔을 걷는다. 푸른 반점이 나 있다. 손으로 자신의 팔을 슥슥, 문지르는 메이. 그러자 반점이 그림처럼 지워진다. 놀라는 아가씨.

메이 이건 정말 비밀인데요, 사실 저는, 푸른 반점이 없거든요.

아가씨 그럼 넌 언제든지 도시로 떠날 수 있는 거잖아. 푸른 반점이 없다면 넌 대체 왜 여기에…

메이 … 음. 하지만 저는 여기서 사람들과 함께 있는 게 좋은 걸요? (짧은 사이) 밖에선 반점이 난 사람들을 무서워 하지만… (초피를 보며) 우리한텐 여기서 처음 만난 가족이니까. 그치 초피?

음악 시작.

[M15.새로운 하루]

메이 아가씨는 여기에 묻힌 아줌마를 대신해서 무대에 서고 싶으신 거죠?

아가씨 … (고개를 끄덕인다) 그게 우리가 한 마지막 약속이었어.

메이 그렇다면요 아가씨, 저는 아가씨가 오늘도 노래를 해줬으면 좋겠어요.

아가씨 …뭐?

메이 십년 전 처음 사람들이 이곳에 버려졌을 때, 아무도 내일이 오길 기대 하지 않았어요. 고개를 떨구고, 온 종일 비명 소리만 들렸죠. 하지만 그때에도, 아줌마는 사람들에게 다가가 노래했잖아요! 아무도 듣지 않는 것 같았지만, 저는 사실 다 듣고 있었어요. 다른 사람들도 마찬가지일 걸요? 그 노래는 어두컴컴한 게토에 찾아온, 한 줄기 새하얀 빛 같았으니까.

<div align="center">

메이

새로운 하루 또 해가 떠요

하지만 여기엔 짙은 어둠만이

똑같은 하루 또 해가 떠도

어두운 그림자만 드리우죠

그런데 십 년 전 신기한 하루

꿈처럼 들리는 노랫소리

어여쁜 노래가 알려주었죠

여기에도 빛이 찾아온다는 걸

그 순간 우린 볼 수 있었죠

새로운 하루 또 해가 떠요

짙은 어두움이 걷히지 않아도

오늘도 찾아온 새로운 아침

다시 빛이 찾아와 우릴 노래하게 하죠

더 나은 내일이 와줄 거라고

</div>

메이 그렇게 노래하던 아줌마 목에는 정말 예쁜 꽃이 피어 있었는데, 그건 제가 태어나서 처음 본 활짝 핀 꽃이었어요. 그리고 지금 여기, 아가씨 목에도요. 아가씨를 처음 봤을 때부터 생각했어요. 아가씨의 목소리가 그 아줌마를 똑 닮았다고, 말이에요!

<div align="center">

메이

ah-----ah----

</div>

아가씨

똑같은 하루 또 해가 뜨네
빛을 잃은 새벽에도
당신은 내일을 노래하겠지

아가씨 메이

새로운 아침을 또 꿈꾸며
내일을 기도하라며 다시 노래하네 내일을 기도하라며 다시 노래하네

절망을 벗어나 세상 속으로

새롭게 시작될 아침을 맞으며 이젠 희망의 노래를 부르면서

아가씨/메이

내일은 더 나은 하루가 되길 기도하면서
다시 찾아온 새로운 아침
태양이 철창에 가려 아직 어두워도
저 너머 밝은 빛 우리에게 비춰주기를

메이

눈부신 아침 여기에도

메이/아가씨

찾아올 날을 기다리면서

[Drama 2-3 티스베의 브로치]

그때 메이가 주렁주렁 달고 있던 주머니 어딘가에서 오래 된 브로치를 꺼내 건넨다.

메이 여기요, 아가씨.

아가씨 … 이건 엄마가 하고 있던… 이게 어디서 난 거야 메이?

메이 아아, 이건 훔친 게 아니라요 아가씨. 아줌마가 죽던 날 경비병들 몰래 가져온 거예요.

초피 그게 훔친거잖아 이 바보야!

아가씨가 브로치가 만지는데 브로치가 열린다. 그 안에 오래된 서류가 들어 있다.

메이 에?

아가씨가 그 안에 서류를 펼쳐 읽는다. 서류의 뒷면에는 경비대의 엠블렘이 있다.

메이 어? 이건 그 경비대장 아저씨가 하고 있는 거랑 똑같은 그림이잖아요.

아가씨 메이… 다른 사람들은 어디에 있다고?

메이 재키 아줌마를 구하러 간다고 했어요! 철창 근처 감옥에 갇혀 있을 거라면서–

아가씨 어서 이 사실을 알려야 해.

아가씨 달려나간다.

메이 아가씨!

메이 따라 나간다.

3장

- 철창 근처, 게토의 감옥

[Drama 3-1 당신도 똑같아]

경비병들의 경계를 피해 철창 근처 감옥에 잠입을 시도하는 게토 사람들과, 그들을 추적하는 그림이 스쳐지나간다.
다른 편에선 브로커가 재키를 연행해 감옥에 투옥하고는 유유히 사라진다.
홀로 감옥에 갇힌 재키.

재키 도시에 들여 보내준다고 했잖아, 그때 한 약속은 어떻게 된 거야? 너희가 한 약속은 어떻게 된 거냐고!

그때 라버 들어온다.

재키 … 당신들이 원하는 말은 다 해줬잖아. 그런데 대체 왜, 왜

약속을 지키지 않는 거지? 정말 더러운 건 당신들이야, 역겨운 건 당신들이라고.

라버 레아는 당신을 도시에 들여보내 주지 않을 거야. 재건축에 따를 반발을 막기 위해서 당신을 인질로 삼은 거니까.

재키 … 꼭 당신은 다르다는 것처럼 얘기하네.

라버 … 그게 무슨 말이지?

재키 결국은 당신도 똑같잖아, 옳은 일을 하고 있다고 착각하지만, 당신이 사랑하는 여자가 쫓겨날 때엔 아무것도 하지 않았지.

라버 … 하지만 내게는 지켜야 할 원칙이−

재키 비겁한 소리. 아무것도 버리지 않고서, 당신은 대체 뭘 지키겠단 거지?

라버 …

그때 밖에서 소란과 함께 총소리가 들려온다.
경비병이 뛰어들어온다.

경비병 대장님 지금 밖에서 감염자들이 인질을 붙잡고 시위를 벌이고 있습니다!

[Drama 3-2 지켜내기 위해]

− 감옥 앞 재건축이 한참 진행 중인 게토.

경비병들과, 군모를 쓴 브로커를 인질로 잡은 그랜−파, 크로키, 게

토 사람들이 대치중이다.

브로커를 게토 사람들이 붙잡고 있다. 그랜파 허공에 총을 쏜다.

그랜-파 (브로커 머리에 총을 겨누며) 다음은 머리야. 수도 놈들한테 흉한 꼴 보이기 싫으면 당장 재키를 데리고 와.

크로키 (최대한 떨지 않으려고 하며) 그래! 재키를 풀어주고 재검사를 진행하라고 총을 겨눈 채 망설이고 있는 경비병들.

브로커 (경비병들에게) 총 치워, 당장! 쏘지 말라고! 이봐 그랜-파 그러니까, 내가, 내가! 잘 말해보겠다니까. 레아 아가씨가 내게 재건축 진행을 맡기셨다니까! 그러니까 나를 놔주면

그때 라버 등장. 경비병들이 인사한다. 재키도 경비병에 끌려 들어온다.

크로키 재키! 재키!

재키 크로키! … 그랜-파!

재키와 크로키가 서로에게 가까이 가려 하지만 총이 겨눠진다. 그랜-파와 대치하는 라버.

브로커 아이고 대장님, 어서, 어서 총을 치우라고 해요 제발! 이러다간 내 귀한 머리통이 날라 가게 생겼다고!

라버 이게 대체 무슨 짓이지?

그랜-파 뭘 하고 있냐고? 내가 할 수 있는 걸 하는 거야. (총구를 더욱 브로커 가까이에 들이대며) 더러운 건 전부 덮으려고만 하는 네놈들이 들어먹을 방법으로.

[M15. 지키기 위해]

그랜-파
숨겨온 이 도시의 치부를 드러내
당장 재키를 넘기고 수도에 재검사를 요청해
지켜야 할 걸 돌려받을 때까지
난 결코 돌아가지 않을 테니까
라버
잘못된 게 있다면 바로 잡겠어
요청할 게 있다면 내가 요청해.
그러니 넌 자리로 돌아가. 여기 인질을 두고
용납할 수 있는 건 여기까지야
그랜-파
신이라도 된 듯 우릴 내려다보지만
사실은 아무것도 모르지
라버
지켜야 할 것을 지키는 것뿐
그랜-파
정의, 신념? 네가 지키려 하는 건
다 허상일 뿐
난 내 가족을 지켜내야 해
라버
더 이상 허튼 짓을 벌이면
가족을 잃게 될 거야
그랜-파
십 년간 우리를 외면해왔지

라버
도시를 위해선 불가피한 일
그랜-파
수많은 사람들이 죽었어
라버
당신들의 반점 때문에
그랜-파
지독한 그 편견 때문에
라버, 그랜-파
다시는 비극을 반복할 순 없어
지켜야 할 것을 지키기 위해
총을 들어야 한다면
기꺼이 난 총을 들겠어
방아쇠를 당겨야 한대도
난 결코 물러서진 않아!

그때 메이와 아가씨 등장한다. 아가씨의 손에는 이전에 발견한 서류가 들려 있다.

아가씨　　라버!
라버　　　아가씨!

아가씨에게 시선이 쏠린 틈을 타 브로커 탈출한다. 그랜파, 브로커에게 총을 겨누고 경비병들 일제히 그랜파를 향해 총을 겨눈다. 라버는 총격을 제지한다.

아가씨 라버! 네가 이걸 봐야만 해. 여기에 네 아버지의 인장이 찍힌 서류가.

브로커, 서류를 보고 흠칫 놀란다.

라버 아가씨 그게 대체-

브로커 당장 저 여자를 쏴. 바보같이 뭘 하고 있는 거야 당장-

라버 (아가씨에게 총구가 향하려 하자) 움직이지 마! 아가씨, 여기에 계셔서는 안 돼요. 지금 여긴-

아가씨 하지만 라버 네게 보여줘야 할-

그때 그랜-파가 아가씨에게 총구를 겨눈다.

라버 아가씨!

그랜-파 그래, 너희들이 그토록 떠받들던 이 여자, 이 여자는 이제 어쩔 생각이지? 이 여자도 우리와 함께 저 바다로 추방할 생각인가?

라버 아가씨는 내가 반드시 돌아오게 해. 하지만 당신 같은 인간은 결코-

<div align="center">

그랜파
신념이란 거대한 벽 뒤에 숨어
철저히 우리를 외면해왔지
라버
당장 총을 내려놔

</div>

그랜파

하지만 네가 지킬 세상 속

새하얀 이 여자는 더 이상 없어

라버

피로 더럽혀진 그 손으론

아무도 지킬 수 없어

그랜-파

이제는 진실을 자각해

라버

함부로 진실을 입에 담지 마

그랜파

지켜야 할 걸 지키고 싶다면

라버

비극만 반복될 뿐이야

그랜파

더 이상 숨어 외면하지 마

라버/그랜파

이번에는 결코 물러서지 않아

지켜야 할 것을 지키기 위해

라버

내 목숨 바쳐서라도

그랜파

방아쇠를 당겨서라도

라버

모든 게 다 무너진대도

<div align="center">

라버/그랜파

난 결코 물러서지 않아

그랜파

더 이상 진실을 외면하지 마

이 비극의 이유를 너도 알겠지

라버

난 당신들 손에 아버지를 잃었어

라버/그랜파

십 년 전 그 비극을

다시는 반복할 순 없어

내 목숨 바쳐서라도 반드시 지켜낼 테니까

</div>

아가씨가 그랜-파 머리에 총을 겨눈 라버에게 달려간다.

아가씨 라버!

그때 브로커는 군인들의 총을 빼앗아 발포한다.

그때 크로키가 아가씨를 감싸려 뛰어들고, 팔에 총을 맞는다. 아가씨가 들고 있던 서류가 떨어진다.

그랜-파가 크로키를 부르며 부르짖는다. 재키도 크로키에게 뛰어간다.

브로커는 떨어진 서류를 향해 뛰어가지만 라버가 제지한다. 라버의 명령으로 브로커를 데리고 경비병들 퇴장, 증오에 가득 찬 눈으로 라버를 노려보며, 그를 향해 총구를 겨누지만, 크로키는 피를 흘리면서도 그 총구를 손으로 막는다. 게토 사람들도 급히 크로키를 치료하려 퇴장. 그랜-파는 퇴장 전에 라버에게 한 마디 말을 남긴다.

그랜파
네가 지키려 하는 도시는
결국 이런 모습인 거야

[Drama 3-3. 바로 잡아야 해]

혼란스러운 라버. 떨어진 서류를 본다.

아가씨 라버.

라버 아가씨 (게토 사람들이 떠나간 자리를 보며) 제가 지키려 했던 도시는 이런 모습이 아니었어요. 제가 지키려 했던 건 그저…

아가씨 바닥에 떨어진 서류를 주워 라버에게 건넨다.

라버 (서류를 보며) 아가씨 이건…

아가씨 십 년 전에 작성된 재검사 요청 서류야. 거기에는 우리 엄마의 이름이 새겨져 있어. 그리고 네 아버지의, 전 경비대장의 인장도.

라버 … 그럴 리가 없어요. 그렇다면 왜 도시에서는 재검사를-

아가씨 불편한 사실을 드러내고 싶지 않았을 테니까. 여기엔 푸른 반점을 질병으로 볼 어떤 근거도 밝혀지지 않았다고 적혀있어. 전염성에 대해서도 확신할 수 없다고.

라버 …

아가씨 네 아버지는 그 사실을 알리려 했던 거야, 도시에서는 그 사

실을 은폐해 온 거고. 그렇지 않으면 모든 불안과 공포가 위를 향했을 테니까.

라버 … 아가씨

아가씨 … 받아들이기 힘든 사실이란 건 알고 있어. 하지만 난, 도시를 지키기 위해 네가 해왔던 선택들을 기억해. 네가 대체 어떤 마음으로 그 선택들을 해 왔는지도. 하지만 라버, 우리는 여태 길을 잃었던 거야.

[M15. 선택]

아가씨 이제라도 그 길을 바로 잡아야만 해.

경비병들이 들어온다. 아가씨가 자리를 뜬다.
홀로 남겨진 라버.

<div align="center">

라버
매일 밤 바라보던 저 달이
무너져 내리는 것 같네
항상 길을 비춰주던 불빛도 흩어지네

옳은 일이라 생각했네
뒤를 보지 않겠다 다짐했어
하지만 당신의 진실을
마주한 순간
나 길을 잃었음을 깨달았네

</div>

짙은 어둠 찾아오고
맹인처럼 길을 헤매이네
어둠 속을 헤매는 비명들
이젠 내게도 들리네
나 이제 무엇을 쫓아가야 하나

확신할 수 없어도
이젠 바로 잡아야 해
과거를 전부 버린대도
이젠 선택해야만 해
달이 비추지 않아도
지켜야 할 당신이
여전히 거기에 있으니

제복에 달린 경비대장 브로치를 내려 놓으며

라버
모든 걸 내려놓고
정말 떠나 가야 할 순간

모든 신념 내려놓고
어둠 속으로 가야 하네

4장

- 레아의 집무실.

라버가 바라보던 하늘의 달이 붉게 물든다.
서류들이 정돈되어 있는 테이블, 그리고 벽에는 도시의 문양이 거대하게 새겨져 있다.
그리고 그 앞에, 레아가 초크를 벗고 서 있다. 악몽에 사로잡힌 듯, 멈춰 서 있는 그녀의 목에는 괴이한 화상 자국이 자리하고 있다.

[M16. 타오르는 화염 속으로]

그 주위로 그동안 레아가, 짓밟고- 불태워 온 망령들이 기억의 파편처럼 서성인다.

망령1
네 목을 봐, 거기에 자리한 끔찍한 화상 자국을
망령2
그동안 네가 불태운 절박한 목소리
망령3
여태껏 네가 짓밟은 수많은 비명들
망령4
그 죗값이 네 목에 새겨져 있어

- 연회장 밖 복도

복도로 시장이 브로커를 끌고 등장. 조심스러운 듯 주위 눈치를 보며 그를 다그친다.

시장 그게 대체 무슨 말이야, 그 서류가 발견 됐다니 분명히 그때 처리했다고 보고 했지 않나!

브로커 지시하셨던 대로 분명히 처리했습니다! 그때 경비대장과, 그 자가 가지고 있던 검사 서류들은 전부 확실하게 처리를

시장 그런데 왜 그 서류가 다시 나왔냔 말이야! 라버 그 녀석이 이걸 알게 되기라도 한다면—

그때 레아가 복도를 지나치던 레아가 그들의 말을 듣게 된다.

레아 그게 무슨 말이죠?

<div align="center">

망령1

네 목을 봐, 거기에 자리한 잔혹한 낙인을

망령2

네 손으로 불태운 우리의 역사가

망령3

네가 지나친 수많은 비명이

망령4

다 거기 새겨져 있어

</div>

레아, 집무실에 돌아와 있다.

시장과 브로커가 레아에게 사실을 고백하며 매달린다.

시장 어쩔 수가 없었어! 그 사실이 알려지면 내 재임이 위험해지
는 상황이었다고! 도시를 위해서, 너를 위해서 난!

브로커 저는 그저 분부대로 했을 뿐입니다, 이 모든 건 도시를 위해
서-

시장 다 널 위해서 그런 거야. 레아 그러니까 제발 이번에도 아무
런 문제도 없게-

브로커 제가 도움이 되겠습니다 그러니까, 그때까지만 제발 레아 아
가씨!

레아 물러 가.

브로커 네…?

레아 … 물러가라고. 다시는 내 눈 앞에 나타나지 마.

망령들
우리를 기억해
항상 널 지켜 볼 거야
그동안 네가 불태운 절박한 목소리
여태껏 네가 짓밟은
수많은 비명들
그 죄로부터 넌 결코 벗어날 수 없어
성장을 위해서, 넌 앞으로
영광을 위해서, 또 앞으로
나아갈 테지만 널 기다리는 잔혹한 운명
네가 만든 화염 속으로 계속 걸어가
네가 가는 길 불길의 끝에서

우리가 너를 영원히 기다릴 테니

물러나나는 시장, 브로커

[Drama 4-1.처음부터 우리는]

혼자 남은 레아는 다시 테이블로 돌아가, 자리에 앉는다.
그녀는 더욱 일상적으로 집무를 보려고 하고 있다.

라버가 레아를 찾아온다. 레아는 아무 일도 없었다는 듯, 살짝 고
개를 들어 라버를 바라본다.

레아 무슨 일이에요, 라버. 제복이 많이 더럽혀졌어요. 갈아입지
 않을래요?

라버는 잠시 그런 레아를 바라보다가, 테이블 위에 서류를 내려놓
는다.

라버 아버지의 인장이 새겨진 재검사 요청 서류에요. 당신도 알
 고 있었나요?
레아 … 라버.
라버 왜 내게 말해주지 않은 거죠? 모두가 숨긴다고 해도 당신은
 내게-
레아 저라도 같은 선택을 했을 테니까요.
라버 … 대체 왜죠. 레아, 우리가 지키고자 했던 정의는 이런 게

아니었어요. 당신이, 우리가 어려서부터 함께 바래왔던 도
시는 결코 이런 모습이…

레아 제가 바라던 도시는, 처음부터 이런 모습이었어요.

그녀의 목을 옥죄던, 초크를 벗는 레아. 흉한 화상 자국이 거기에
있다.

레아 처음부터 우리는 다른 길을 걷고 있었나 봐요.

레아
처음 눈을 떴을 때
나는 불타는 화염 속에 있었어
타오르는 불길 속
나를 둘러싸고 있던 건
비명과 악취뿐이었지
하지만 당신은 달랐어
타오르는 불길 속에서
당신은 나와 같은 길을
하지만 그런 당신마저
이제 나를 떠나가려 하고
나는 다시 저 불길 속으로

레아, 라버의 손을 잡아당겨 화상 자국에 가져간다.
라버는, 레아의 화상 자국을 떨리는 손으로 쓰다듬는다.
더 이상 자신이 해줄 수 있는 게 그것뿐이라는 걸 그는 안다.

라버 ⋯ 수도에 재검사를 요청할 거예요. 여기서 축제가 진행되는 날. 저(게토) 사람들도 검사를 받을 수 있게. 그리고 전염성이 없다는 결과가 나온다면 그때는 제 손으로 게이트를 열겠어요

레아 ⋯

라버 레아 우리는⋯

레아 ⋯ 이제 그런 건 말 하지 않아도 돼요. 축제 날 아가씨를 모셔 오세요. 저는 제가 해야할 일을 준비할 테니.

라버 나간다.
사라졌던 망령들이 다시 파편적으로 등장한다. 레아는 깨어 있지만, 그녀는 이제 악몽과 현실의 구분이 되지 않는다. 망령들의 목소리가 그녀를 옥죄어 온다.

레아(코러스)	망령들
성장을 위해서	넌 계속해서 걸어가
영광을 위해서 또 앞으로	넌 계속 나아가
나의 모든 것을 다 집어삼킬	너를 기다리는 지독한 운명은
저 타오르는 화염 속으로	타오르는 화염일 뿐
계속해서 걸어가	걸어가
더 이상은 뒤돌아볼 수도	더 이상은 뒤돌아볼 필요도
멈출 수도 없어	멈출 수도 없어
모두가 나를 저주한대도	그러니 어서 나아가
아무도 곁에 남지 않아도	남지 않아도
계속 불태워 짓밟고 나아가	계속 불태워 나아가

그게 바로 내가
걸어가야만 하는 길
나와 함께 태어난
불타는 나의 길

5장

– 밤, 게토, 쓰레기처리장.

[Drama 5-1 게토의 인사법]

무언가를 태우는 연기가 곳곳에서 피어오른다.
사람들은 각자 자신의 물건들을 봉지에 담아 한 곳에 재단처럼 쌓는다.
쓰레기 더미를 태워 매연을 향처럼 피고, 악취를 오히려 끓는 듯한 매연이 덮어준다.
쓰레기 처리장에선 의식 준비가 진행 중이다.
메이가 방방 거리며 돌아다니며 게토 사람들에게 자랑을 하고 다닌다.

메이 축하해요 아가씨! 축제에 다시 서게 됐다면서요!

초피 재키 아줌마가 그랬어요. 그 대장 나리 덕분에 내일이면 재검사가 시작되고, 드디어 게이트 문이 열릴 거래요!

사람들이 들어온다. 서로가 서로를 마주하고 무릎 꿇는다.

재가 담긴 함을 들고 들어오는 재키.

메이 앗 시작이다 시작!

아가씨 … 다들 뭘 하고 있는 거야, 메이?

메이 쉿, 아가씨 저희만의 인사법이에요. 내일 정말 재검사가 실시되면, 여기에 다 같이 있는 건, 이제는 마지막이 될 지도 모르니까.

그랜-파와 크로키, 둘은 함 속에 손을 집어넣고, 서로가 서로의 몸에 잿더미를 덧댄다.
애틋하게 둘의 손이 서로의 몸에 닿고, 그들은 마치 한 날 죽기를 결심한 한 쌍처럼, 서로를 바라본다.
다른 이들도, 서로가 서로의 몸에 재를 덧댄다.

[M19. 어떤 비극도 환희도]

재키
어떤 비극도 환희도
결국엔 모든 게 재가 되어 사라지리라
크로키
다른 몸, 다른 삶. 당신이 어떤 삶을 살아왔다 해도
그랜-파
이제 그대를 나 온전히 받아드리리
그랜-파&크로키
어떤 다툼도 불화도

앞으로 우리를 갈라서게 할 수 없으리
결국 우리 같은 날 재가 되어서
같은 날 저 먼 바다에 묻히리

게토사람1

어떤 악몽도

게토사람 2

어떤 저주도

게토사람3

어떤 기쁨도

게토사람 4

슬픔도

메이도 아가씨에게 재를 묻혀준다.

메이

결국엔 다 재가 되어서
바다에 묻히리

잠시 망설이던 아가씨도 메이의 얼굴에 재를 칠해준다.

아가씨

아무도 우리를 두려워하지 않으리.

메이가 그런 아가씨를 보고서 환하게 웃음 짓는다.

게토 사람들&아가씨
어떤 다툼도 불화도
앞으로 우리를 갈라서게 할 수 없으리
결국 우리 같은 날 재가 되어서
같은 날 저 먼 바다에 묻히리

의식이 본격적으로 시작된다.

[Drama 5-2 게이트가 열린다면]

게토 사람1 이봐, 그랜-파! 내일 도시에 돌아갈 수 있게 된다면 당신은 뭐부터 할 생각이야?

그랜파 내일이 될 때까지 기대 같은 건 안 해.

크로키 무슨 소리야 그랜-파, 난 당신을 데리고 병원부터 갈 거야. 그 굳어가는 팔도 도시에서라면 제대로 치료 할 수 있을 거라고! 그렇지 아가씨?

아가씨가 살짝 미소로 화답한다.

크로키 재키, 재키! 왜 그러고 있어 당신답지 않게. 저 안에 돌아가면 당신은 뭐부터 할 생각이야?

재키 두 손부터 씻고 예배당에 가서 기도를 할 거야.

크로키 에이 재키, 시시하다고 그런 건! 뭐라고 기도할 생각인데?

재키 … 다시는 이렇게 태어나지 않게 해 달라고.

아가씨가 그 모습을 보다가 어느덧 구석에 숨어 있는 메이를 본다. 쭈그리고 앉아 초피랑 둘이서 대화를 하고 있는 메이.

메이 아니 초피, 그러니까.

초피 다시 한 번 해 봐, 버려진 음식 중에 절대 먹으면 안 되는 음식은?

메이 … 으으 난 모르겠어!

아가씨 (메이에게 다가가 눈 높이를 맞추며) 춤추다 말고 여기서 뭘 하고 있어 메이, 웬일로 이렇게 조용하게.

메이 아… 아가씨 저는 그냥 연습 중이에요.

아가씨 연습? 무슨 연습?

메이 … 아가씨.

아가씨 응?

메이 그랜-파도, 재키도, 크로키 아저씨도. 저 안에 돌아가서도 저랑 놀아 줄까요?

아가씨 … 그럼, 메이

메이 … 저 안으로 다들 돌아가버리고 나면, 우리가 생각나지 않더라도 행복했으면 좋겠어. 그지, 초피? (이번에 초피는 고개를 끄덕이지 않는다) 그렇지?

아가씨 … 앞으로도 내가 무대에 서게 된다면 메이, 가장 앞자리는 너를 위해서 항상 비워 놓을게.

메이 … (배시시 웃는 메이) 그렇게 말해줘서,

초피 … 고마워요 아가씨.

그때 라버가 아가씨를 찾아온다.

아가씨	(자신을 찾는 라버를 보고) 라버!
메이	(아가씨를 따라 하며) 라버!
라버	아가씨! 이제 돌아가실 시간이에요. 곧 있으면 게이트가–
메이	곧 있으면 게이트가–

웃음을 터트리는 아가씨.

아가씨	괜찮아 라버, 아직은, 아직은 시간이 남았잖아.
메이	야호! 내일이면 정말 모두들 돌아갈 수 있을지도 몰라요 마지막 밤이 될지도 모르니까 오늘은 마음껏 춤을 추라구요!

언더스코어 시작(춤곡)
무거웠던 분위기를 완전히 떨쳐 버리려는 듯 요란한 음악이 울려 퍼진다.
막연한 희망에 부풀었다기보다는 앞에 놓인 두려움을 덮고 싶어서 더욱 요란하게 축제를 벌이고 있다. 사람들이 짝을 바꿔 춤을 추며, 손에 묻어 있는 잿더미를 서로가 서로의 몸에 묻힌다.
메이가 머뭇거리는 라버를 잡아당기며 아가씨에게 데려 온다.
아가씨는 처음으로 아주 자유로운 모습으로 푸른 반점을 드러내고서 라버와 춤을 춘다.
재키와 크로키도 신나서 춤을 추고, 게토 사람들도 서로 짝을 지어 신나게 춤을 추며 밖으로 나간다.

아가씨
어떤 악몽도

<div align="center">

라버

어떤 슬픔도

아가씨/라버

결국엔 다 재가 되어서

</div>

아가씨와 라버와 함께 퇴장.
그랜파 놓고간 술병을 가지러 등장. 술병을 챙기고 돌아가려는데
그때 멀리서 레아가 등장한다.

<div align="center">

[Drama 5-3 아가씨를 쏴]

</div>

그랜-파 ··· 당신이 왜 이런 곳까지 온 거지. 안 그래도 내일이면 그
얼굴을 보게 될 줄 알았는데.

레아 안타깝지만 그럴 일은 없을 거야.

그랜-파 ··· 그게 무슨 소리지?

레아 (레아의 목소리에는 비웃음과 경멸이 섞여 있다) 당신은 어차피,
다시 쫓겨나게 될 테니까.

메이가 아가씨의 손을 붙잡고 이것저것 물건을 듬뿍 들고서 등장
하다가,
레아와 그랜-파를 발견한다. 메이가 뛰쳐나가려 하지만 아가씨가
메이를 멈춰 세우고 숨는다.

레아 그만큼 살아 왔으면 알고 있잖아? 당신같은 인간을 쫓아내
는데 그런 검사 같은 건 아무런 의미도 없어.

그랜-파 그딴 말을 지껄이려면 당장 꺼져. 오늘만큼은 이대로 내버
려—

레아 내일 축제에서 아가씨를 쏴.

언더스코어 시작

그랜-파 … 뭐?

레아 (비꼬듯) 그랜-파라고 하셨나? 당신은 여기에 꼭 가족처럼
생각하는 사람들이 있다지?

그랜-파 …

레아 정말 그 사람들과 여길 벗어나 볼 생각이라면, 너무 오래 고
민하지 않는 게 좋을 거야. 문제야 만들기 나름이야. 특히
당신 같은 감염자들에게는.

그랜-파 … 왜 그렇게까지 하려는 거지?

레아 … 그런 걸 당신 같은 사람에게도 설명해 줘야 하나?

그랜-파에게 가까이 다가가는 레아.

레아 사람다운 척 연기할 필요 없어. 그저 게이트가 열리기 전까
지 그 속을 잘 들여다 봐. 당신이 어떤 사람인지. 그 속을 잘
들여다보라고.

레아 퇴장.
자신의 손을 응시하는 그랜-파.

음악 연결.

넘버 시작.

[M20. 게이트가 열리면]

아가씨
태어나 나 처음 품었던 꿈
내일이면 꿈꿔온 무대에 서게 되겠지
매일 난 그날을 바래 왔지만
노래 끝엔 난 어디에 있을까
문이 열리면 나 그땐 알게 되겠지
그랜-파
태어나 나 처음 받아 본 부탁
아비를 쏴 달란 어미의 부탁이었지
그를 쏴야만 그녀를 지킬 수 있었네
더럽혀진 이 손 내일은 씻어낼 수 있을까

아가씨	그랜-파
대체 무엇이	대체 무엇이 나에게
	다가올 운명인지
나에게 다가올 운명인지	
어디로 나아가야 하는지	어디로
어딜 향해야하는지	
	내가 지켜내야 하는 걸
	알게 되겠지

내일은 알게 되겠지
막이 열리면

라버
가야할 길 어딘지 알지 못해도
나 이제 더 이상 결코 두렵지 않네
당신이 마주할 당신의 내일에
이제는 내가 있기를

라버	**레아**
내일이 오게 되면	삶의 굴레는 다시 돌아
	더 이상 기다리진 않을래
모두 알게 되겠지	견딜 이유도 어떤 미련도 이제는
	없이
	어떻게 해서라도 이제는 바라왔던
	내일이 나의 운명이
	되게 만들 거야

아가씨	**라버**	**레아**	**그렌파**
문이 열리면		막이 오르면	
나 그땐 알게	나 그땐 알게	나 그땐 알게	
되겠지	되겠지	되겠지	
대체 무엇이	대체 무엇이	대체 무엇이	

나에게 다가올 운명인건지	나에게 다가올 운명인건지	나에게 다가올 운명인 건지	
어디로 가야하 는지 영원할 듯 닫혀있던	어디로 가야하 는지 영원할 듯 닫혀있던	어디로 가야하 는지 영원할 듯 닫혀있던	
내일의 문이 열리면	내일의 문이 열리면 알게 되리라	내일의 문이 열리면	
삶의 굴레는 돌고 또 다시 돌아서 운명이라는 알 수 없는	또 다시 돌아서 운명이라는 알 수없는	삶의 굴레는 돌고 또 다시 돌아서 운명이라는 알 수없는	삶의 굴레는 돌고 또 다시 돌아서 운명이라는 알 수없는
내일을 내어주네 내일이면 문이 열리고 그때에는 모두 알게 되겠지	내일을 내어주네 내일이면 문이 열리고 그때에는 모두 알게 되겠지	내일을 내어주네 내일이면 문이 열리고 그때에는 모두 알게 되겠지	내일을 내어주네 내일이면 문이 열리고 그때에는 모두 알게 되겠지
무엇이 내게 다가올	무엇이 내게 다가올	무엇이 내게 다가올	무엇이 내게 다가올

운명인건지　　　운명인 건지　　　운명인 건지　　　운명인 건지

내일의 막이　　　내일의 막이　　　내일의 막이　　　내일의 막이
　　열리면　　　　　열리면　　　　　열리면　　　　　열리면

6장

[Drama 6-1.축제의 날]

- 도시, 오페라 홀

축제의 아침이 밝았다. 무수한 관중들이 모여든다.
가장 큰 축제에 걸맞게 어느 때보다 화려한 음악이 연주된다.
시장, 레아도 수상을 모시고 등장. 시장이 호들갑스럽게 수상에게
오페라 홀을 소개한다.

수상　　그래, 그래 오늘 오페라 공연은 차질 없게 진행되겠지? 이 오
　　　　페라야 말로 축제의 꽃이지, 온 국민이 지금 이 무대를 기대
　　　　하고 있네!

시장　　(레아 눈치를 보며 가식 웃음을 터트린다) 그야 지당하신 말씀입
　　　　니다 수상님!

레아　　걱정하지 마세요 수상님. 축제는 그 어느 때보다 아름다울
　　　　거예요. 분부하신 재검사도 문제없이, 원칙대로 진행될 거
　　　　구요.

수상 그래, 십년이나 지난 문제를 다시 들여다봐야 한다니 정말 이 자리는 불편하기 짝이 없다니까. 푸른 반점이라고 했나? 소문을 들어보니 무척 괴기하게 생겼다고 하던데… 검사 결과가 어찌 나올지는 몰라도 나라면 그런 반점 근처에는 가고 싶지가 않네.

수상은 자신이 재미난 말을 했다는 듯 호탕하게 웃음을 터트리고 시장도 따라 웃는다.

시장 그럼-

레아 눈치를 보고는 웃음을 터트리며 수상을 모시고 다른 곳으로 퇴장.
레아는 잠시 그곳에 남아 있다.
그때 몸을 숨긴 그랜-파가 멀리서 등장, 레아와 눈이 마주치고, 그 사이로 라버가 등장한다.
라버가 등장하자 몸을 숨기는 그랜-파, 스쳐 지나간다.
이상한 낌새를 느끼고 레아를 보는 라버.
그때 메이가 그랜-파를 찾으며 등장하고 레아 퇴장.

메이 그랜-파! 그랜-파!

그러다가 경호 준비를 지시하던 라버를 맞닥트리는 메이.

라버 네가 왜 여기에
메이 (라버의 팔을 부잡으며) 그랜-파, 그랜-파가 사라졌어요 아저

씨, 아가씨가 아무한테도 말하지 말라고 했지만, 사실 어제 도시에서 온 여자가 그랜-파한테, 그랜-파한테 아가씨를 쏘라고—

아까 그랜-파가 스쳐 간 자리로 뛰어가는 라버.

메이 아저씨!

[Drama 6-2. 푸른 반점을 드러낼 거야]

— 아가씨의 분장실.

아가씨가 공연을 준비하기 위해 분장을 마치고 대기 중이다.
그녀는 거울을 한 번 보고, 엄마의 브로치를 본다. 그리고 그녀의 목에 감긴 새하얀 스카프에 브로치를 찬다. 그때 레아 등장.

레아 준비는 잘 되고 있나요?
아가씨 … 레아
레아 너무 긴장하지 마세요 아가씨, 제가 누누이 말씀 드렸잖아요. 오페라는 그저 오페라 일뿐이라구요
아가씨 재검사는 절차대로 진행되고 있나요?
레아 그럼요 아가씨. 그러니 오늘은 그런 고민은 그만 내려놓으시지 그래요. 그토록 바라시던 무대에 서는 날이잖아요? 그저 고결하고, 아름답게 노래 하셔야죠. (다가가 스카프를 쓰다듬으며) 그래야 사람들도 당신이 어떤 사람인지도 모르고 홀

린 듯 박수갈채를 보낼 거예요.

레아 퇴장하려고 향하는데.

아가씨　　레아

레아가 뒤를 돌아본다.

레아　　네?
아가씨　　당신은 뭐가 두려운 거죠?
레아　　… 두렵지 않아요 아가씨. 그저 견디기 괴로울 뿐이죠.

레아 퇴장.
아가씨는 스카프를 한 번 더 여미고, 무대로 향하려는데 맞물려 라버가 등장한다.

라버　　아가씨!
아가씨　　라버
라버　　지금 무대로 가셔선 안 돼요 아가씨.
아가씨　　(웃으며) 그게 무슨 말이야 라버, 이제 곧 막이 열릴 시간인 걸.
라버　　왜 제게 말씀하지 않으신 거예요! 그런 위험을 감수하시게 할 수는 없어요. 도대체 왜 그렇게까지—
아가씨　　내가 처음 철창을 넘어 왔을 때, 라버. 나는 지독하게 두려웠어.
라버　　아가씨…
아가씨　　평생 내 모습을 지우고, 숨겨야만 한다는 게. 무대에 서야만

한다고, 매일같이 내게 되뇌였지만 무엇을 위해 노래해야
하는지, 사실 나는 도저히 알 수가 없었어. 하지만 라버, 난
이제는 알 것 같아. 엄마가 절망 속에서도 노래했던 건 결국
내가 잊어 버렸던 건

[M21.0 아가씨 유일한 위로 REPRISE]

아가씨
온 세상이 멈추고
화려한 빛 아래 서게 되면
그 무대 위에서
내 푸른 반점을 드러낼 거야
잃어버렸던 내 자유를 노래할 거야

철창 속 그들을 위해
숨겨온 나를 위해
이제 내 모든 걸 드러내고서
노래할 거야 지우려했던 과거가
이젠 날 노래하게 해

온 세상이 멈추고
내게 가장 아름다운 순간이 곧 찾아오면
나는 네가 그 모습을 지켜봤으면 해
항상 나를 지켜주던 그 자리에서
언제나처럼 그렇게 날—

라버 … 아가씨

아가씨 공연이 끝나고 나도 라버, 네가 내 노래를 기억해 줬으면 해.
그리고 함께 무덤가에 찾아 가서, 그 앞에 꽃을 올려 주자.
이번엔 같이, 노래를 부르자.

라버가 느리게 고개를 끄덕인다.
라버가 아가씨를 향해, 웃어준다.
서로가 서로를 마주보며, 웃어 준다.

-오페라 홀

결국 모두가 모인 곳에서 아가씨의 오페라 무대의 서곡이 울려 퍼
진다.
라버가 아가씨를 모시고 오고, 드디어 아가씨를 향해, 거대한 막
이 오른다.

[M22. Tisbe]

아가씨

Tisbe ucello intra inte
Tisbe ah- ti ho amato
Mie ah mie tutto di te Tisbe
Ma lei puntando
Pistola verso di me ah-
Tisbe oh Tisbe ricoda ti di me
Ti ho amato Ti ho amato

Tiabe Tisbe ah− sempre

그때 멀리서 공연을 보던 그랜-파. 것 옷을 벗고, 총을 꺼내 아가
씨를 향해 겨눈다.
음악은 고조되고 그는 그 속에서 고뇌한다. 떨리는 손을 붙잡고,
방아쇠를 아가씨를 향해 드는데, 그때 메이가 그랜-파 곁으로 뛰
어 들어온다.
그랜-파 품에 안기는 메이.

메이　　안돼 그랜-파, 안 돼.

자신의 품에 안긴 메이를 보는 그랜-파. 그는 총구를 겨누는 자신
의 손을 보고는 무너져 내린다.
메이를 감싸 안으며 주저앉는 그랜-파. 아가씨의 노래는 절정을
향해 간다.
아가씨는 무대를 누비며, 관객들을 응시한다.
고개를 들어, 마치 그 속의 그랜-파를 용서한다는 듯, 그녀는 부드
럽고 따듯하게 노래를 이어간다.

아가씨

Tisbe ucello intra inte
Tisbe ah− ti ho amato
Mie ah mie tutto di te Tisbe
Ma lei puntando

그 순간 다른 발코니에서

총구를 겨누고 있는 다른 사내를 발견한다.
메이가 말리는데도 무대를 향하며 총을 겨누는 그랜-파.

<div align="center">

아가씨

Ah macerco invan

chiamo invan

</div>

그때 그랜-파를 발견하고 달려가 그를 제압하려는 라버.
그랜-파는 반대편을 가리키며 부르짖는다.

그랜-파 내가 아니야, 저기, 저기를 보라고!

<div align="center">

아가씨

Ah ah ah

</div>

라버 내려 놔!
그랜-파 제발 저기! 저기를!

그랜-파를 완전히 제압해 총을 뺏는 라버.
끝까지 반대편을 보라며 외치는 그랜-파. 라버도 그때 저 너머의
사내를 발견한다.

<div align="center">

아가씨

Ah

</div>

아가씨는 베일을 벗고, 스카프를 푼다.

그리고 그녀가 푸른 반점을 드러내려는 순간

그때 탕- 다른 곳에서 총성이 울린다.

총소리가 들린 자리에 오페라 의상을 입은 브로커가 총을 들고 서 있다.

관객들은 이게 오페라의 한 장면인지, 실제 상황인지 구분하지 못한다.

오케스트라는 더욱 크게 마지막 음악을 장중히 연주한다.

라버 아가씨!

라버가 아가씨를 향해 뛰어간다.

달려오려는 라버를 본 아가씨는, 오지 말라며, 그에게 고개를 젓는다.

총에 맞아 비틀거리면서도 그녀는 마치 오페라의 마지막을 연기하듯,

스카프를 마저 풀고서, 그녀의 목을 드러내며 끝까지 노래를 이어간다.

아가씨

Tisbe uccello intra in te

Tisbe non me ne andro

마지막 아리아를 마치고 아가씨는 쓰러진다.

동시에 무대 위로 푸른색 꽃가루가 흩날린다.

라버 아가씨, 아가씨!

라버와 메이가 쓰러진 그녀 곁으로 달려간다.
그리고 그 모든 소리를 묻어버린 채로, 박수가 쏟아지고
레퀴엠의 마지막처럼 음악이 더욱 장중히 울려 퍼진다.

7장

[Drama 7-1 open the gate]

- 마지막 장. 게토, 항구

정적. 배의 고동 소리만 간헐적으로 맴돈다. 경비병들은 게토 철거
작업을 진행 중이다.
게토를 둘러싼 거대한 철창과 게이트는 분해되어 조각 나 있다. 하
지만 여전히, 그 파편들은 거대하다.
라버가 아가씨의 스카프를 들고 등장한다. 라버는 황량하게 저 먼
바다를 응시하고 있다.

그 사이로, 레아가 등장한다.
그녀는 수도로 향하기 위해 걸음을 옮긴다. 그러다 잠시 멈춰 서,
재개발이 진행 중인 주위를 둘러본다.
그때 브로커가 경비병들에게 연행되며 등장.
끌려가던 그는 레아를 발견하고는 달려오며 간절하게 부르짖는다.

브로커 레아 아가씨! 레아 아가씨! 대체 제게 왜 이러시는 겁니까!

그 여자도, 저 감염자들도, 결국은 전부 아가씨께서 바라던 대로 다 이뤄지지 않았습니까! 그런데 대체 왜, 대체 왜 저를.

레아는 그런 브로커를 가만히 내려 보기만 한다.
경비병이 달려와 그를 붙잡고, 끌고 간다.

브로커 (끌려가며) 분명히 수도에 가셔도 제가 필요하실 일이 있을 겁니다! 그러니까 레아 아가씨, 부디 다시 한 번만 제게 기회를!

게토 사람들과 불법적인 거래를 해온 죄 몫으로 브로커는 연행되어 감옥에 갇힌다.
맞물려 다른 곳에서는 게토 사람들이 경비병들의 통솔 하에 연행되는 그림이 스쳐 지나간다.
그리고 라버를 발견하는 레아. 서로를 발견하는 둘.

레아 … 라버.
라버 …
레아 수도에서 명령이 떨어졌어요. 전염성이 없다고 해도, 언제 문제가 될 지 모를 감염자들을 시민들과 함께 지내게 둘 수는 없다는 결정이에요. (끌려가는 사람들을 보며) … 감염자들은 다른 섬의 수용소로 보내질 거예요. 그들도 이제 그들과 어울리는 곳을 찾겠죠.
라버 당신이 원하던 건 결국 이런 모습이었나요?
레아 …

레아는 그 질문에 그렇다고도 아니라고도 대답할 수 없다.
그때 배의 출항을 알리는 고동 소리가 울린다.
레아는 이제 수도로 향해야 한다. 가야만 한다. 발이 떨어지지 않는다.

레아 같이 수도로 가요, 라버. (대답이 없다) 같이 가요.

다시 한 번 고동소리.
레아는 라버에게 아무런 대답도 들을 수 없다.
마지막으로 레아는, 흐트러진 라버의 옷매무새를 정리해주고
홀로 앞으로 나아간다.
그리고 연행된 채 게토 사람들이 항구 앞에 도착한다.
뒤따라 들어오며 자기도 데려가라고 외치는 메이.

메이 나도, 나도 여기 푸른 반점이 있어요!
그러니까 나도, 나도 데려가요!
그랜-파, 크로키, 재키!

하지만 사람들은 그런 메이를 외면한다. 라버가 그들에게 다가간다.

메이 아저씨! 제발 저도 저 배에-

총을 들고 경계하는 경비병들.

라버 조금만 시간을 줄 수 있나?

여전히 경계하는 눈초리, 하지만 총을 내리고 물러서는 경비병들.
그랜-파와, 크로키, 재키와 마주하는 라버.

라버　당신들을 이대로 배에 태울 수는 없어.
　　　　결국 아가씨는 당신들을 위해서 무대에 섰으니까
　　　　당신들을 위해 노래하다, 총에 맞았으니까
　　　　이제 내가 아가씨를 위해 할 수 있는 건…

하지만 게토 사람들은 라버를 외면한다.

그랜-파　우리가 벗어날 방법은 이제 없어. 어디서도 우릴 받아 주려
　　　　고 하지 않을 거야.
라버　하지만 이대로 두면 당신들은!

그때 그랜-파가 메이를 라버 옆으로 밀어 보낸다.

그랜-파　하지만 이 애 만큼은 그렇지 않아. 이 애는 깨끗해. 우리와
　　　　같이 살아 왔어도 이 아이만큼은 여전히 깨끗하다고. 그러
　　　　니까 당신이 이 아이만이라도 데려가 준다면 우린
메이　무슨 소리야 그랜-파. 난 어디로도 가지 않을 거라고!

크로키와 재키에게 달려가 안기는 메이.
그들은 잠시 끌어안고 있다. 밀어내야 하지만 한참을 밀어내지 못
한다.
결국 재키가 메이를 밀쳐낸다.

재키	저리가, 메이. 저리 가.
크로키	그래 당장 꺼져버려. 네 몸에는 우리 같은 푸른 반점도 없잖아!
재키	더 이상은 속아주지 않을 거야. 그러니까, 그러니까 다시는 우리 눈 앞에서-
메이	크로키, 재키!

크로키와 재키에게 매달려보지만 그들은 외면한다.
마지막으로 그랜-파의 손을 잡고 놓지 않는 메이.

메이	그랜-파…
그랜-파	메이.

고개를 가로젓는 메이.

그랜-파	괜찮아. 괜찮아 메이. 저 밖에서 조금만, 기다리고 있어.

그때 배의 출항을 알리는 고동 소리가 거칠게 울린다.

경비병	자, 다시 움직여, 이제 배에 탈 시간이야, 어서!
메이	어어- 안돼, 안돼 그랜-파, 크로키, 재키!

경비병이 움직이지 않자 총을 들고 메이를 향해 다가오고
그랜-파가 손을 놓지 않는 메이를, 가볍게 밀어 보낸다.
그리고 엷게 웃어준다.

메이 안 돼, 안 돼!

경비병들이 연행을 시작한다. 메이가 매달려 보지만 이미 모두
들 멀어진다.
그때, 멀리서 메이를 보던 한 소녀가 노래를 시작한다.
아가씨가 부르던, 그 멜로디다.
노래 소리를 들은 메이, 메이는 라버의 옷깃을 붙잡아 끌며 저 너
머를 가리킨다.

메이 어… 저기… 라버… 저기에 아가씨… 아가씨가

경비병이 눈치를 주고, 아이의 아빠가 소녀를 데리고 가지만, 노래
는 이어진다.
그 옆 소녀의 아빠도, 그리고 그 옆의 남자도, 여자도, 그랜-파, 크
로키, 재키도,
자신이 보내질 저 바다 위 어딘가를 바라보며 아가씨가 부르던 그
노래를 이어간다.
경비병들은 그들을 연행할 수 있지만 그들의 노래까지 막을 수는
없다.
무엇이 자신을 향해 손짓이라도 하는 것처럼, 메이는 계속해서 저
너머를 가리킨다.

메이 라버, 저길 봐요!
아가씨가, 아가씨가 저기에 있잖아요 라버
아가씨가, 아가씨가 방금 저 너머에서 우리를…

그렇게 멀어지는 그랜-파, 재키, 크로키 그리고 하나, 둘
모두들 이제는 멀어져 간다. 돌아올 수 없는 배로 향해 간다.
한참을 울던 거짓말쟁이 소녀 메이. 메이는 계속 눈물을 닦으며 그
들을 바라본다.
그리고 사람들이 모두 배에 오른다.
이제 철창 안에는 라버 그리고 메이, 단 둘만 남았다.

무너진 게이트 앞으로, 게이트 앞으로 달려가 문을 두들겨대는
메이.

메이 오픈 더 게이트! 오픈 더 게이트! 지금 사람이 죽어가요!
오픈 더 게이트! 오픈 더 게이트! 지금 여기 사람이 울잖아요!

배가 출항한다. 이어져 오던 멜로디도 이제 멀어져간다. 덩그러니
서서 울고 있는 메이.
울고 있는 메이를 라버는 이제 말릴 수 없다.
다만 아가씨가, 어릴 적 자신에게 그리 해줬던 것처럼, 라버는
울고 있는 거짓말쟁이 소녀의 목에 스카프를 묶어준다. 그리고 메
이에게 노래를 불러준다.

[M22. Finale. 새로운 하루]

라버
새로운 하루 시간은 흐르고 흘러
당신이 없는 하루를 또 맞이하네

저 너머를 향하던 당신의 노래 소리
어디를 향하는지 그저 흘러만 가네
메이
모두가 나의 곁을 떠나고 이제는
짙은 어둠만 남아 갈 곳을 알지 못해
이제 무엇을 바라며 살아갈까
모두가 우리를 외면하는데
라버
온 세상이 우릴 외면 한대도
거대한 철창에 가로 막혀도
그녀가 불러주던 노래는
우리 맘 속 깊이 남아서
라버&메이
멈추지 않고 들려와
–
새로운 하루 시간은 흘러
짙은 절망은 걷히지 않아도
새로운 하루 우린 또 노래하네
철창 속을 맴도는 이 노래 소리가
언젠가는 저 먼 바다까지 닿을 테니까
재키
이젠 짙은 화장 모두 지워내고 온 몸을 씻는 꿈
크로키
굳은 내 연인의 손을 치료하는 꿈
그랜-파
가족들과 이곳을 벗어나는 꿈을 꾸면서

그랜-파&재키&크로키

노래는 흐르고 흘러서

다같이

다시 찾아온 새로운 아침

절망 속에서도 푸른 꽃은 피어나

바다 위를 맴도는 이 노래 소리

저 너머 어딘가에 언젠가는 닿을 테니

저 너머 자유가 여기 찾아올 그날까지

노래하리라

메이

새로운 하루 시간은 흐르고 또 흘러

당신을 다시 만나면

이번엔 내가 그 노래를 불러줄 거야.

그렇게 극의 막은 내린다.

작가의 글 | 강동훈

반복되는 악몽 속에서 내가 기억하는 건, 그저 여리게 들려오던 노래 소리다.

꿈속에서 푸른 뿔을 가진 사슴이 부르던 노래 소리다.

철창 안에 갇힌 그를 보고 '와, 괴상한 사슴이구나' 하고 나는 지나쳐 간다.

더 들여다보지는 않는다. 그는 서글퍼 노래를 부른다.

타각, 타각 새벽 바다를 달리던 날을 그리워하며 그는 노래하고, 나는 지나쳐 간다.

노래 소리가 거대한 철창 속에서 메아리친다.

꿈에서 깨고 나서, 나는 그 멜로디를 따라서 흥얼거려 봤다.

그 노래 소리를 기억해내고 싶은 마음에, 이어가 보고 싶은 마음에 글을 쓰고 작품을 준비했다.

어쩌면 악몽이 아니라 그저 슬픈 꿈이었다는 생각이 든다.

2018 한양대학교 연극영화학과
캡스톤 창작희곡선정집 5

초판 1쇄 인쇄일 2019년 2월 11일
초판 1쇄 발행일 2019년 2월 15일

지 은 이 김주헌 · 홍단비 · 강동훈/홍사빈 · 강동훈
펴 낸 이 권용 · 조한준
만 든 이 이정옥
만 든 곳 평민사
 서울시 은평구 수색로 340, 202호
 전화: (02) 375-8571(代)
 팩스: (02) 375-8573
 http://blog.naver.com/pyung1976
 이메일 pyung1976@naver.com

등록번호 제251-2015-000102호

ISBN 978-89-7115-699-5 03600 (5권)
 978-89-7115-649-0 03600 (set)

정 가 15,000원